LE PEINTRE-GRAVEUR

FRANÇAIS CONTINUÉ,

ou

CATALOGUE RAISONNÉ DES ESTAMPES

GRAVÉES

PAR LES PEINTRES ET LES DESSINATEURS

DE L'ÉCOLE FRANÇAISE

NÉS DANS LE XVIII° SIÈCLE,

OUVRAGE FAISANT SUITE AU PEINTRE-GRAVEUR FRANÇAIS
DE M. ROBERT-DUMESNIL;

Par **PROSPER DE BAUDICOUR.**

TOME DEUXIÈME

PARIS,

Chez
- Mᵐᵉ BOUCHARD-HUZARD, LIBRAIRE, RUE DE L'ÉPERON, 5;
- RAPILLY, LIBRAIRE ET MARCHAND D'ESTAMPES, QUAI MALAQUAIS, 5 ;
- VIGNERES, MARCHAND D'ESTAMPES, RUE BAILLET, 1:

ET A LEIPZIG, CHEZ RODOLPHE WEIGEL, LIBRAIRE.

1861

LE PEINTRE-GRAVEUR FRANÇAIS

CONTINUÉ.

PARIS. — IMP. DE M^{me} V^e BOUCHARD-HUZARD, RUE DE L'ÉPERON, 5.

TABLE

PAR ORDRE CHRONOLOGIQUE DES ARTISTES DONT LES OEUVRES SONT CATALOGUÉS DANS CE VOLUME.

	Pages.
Martin (M. le fils).	1
Parrocel (Pierre-Ignace).	5
Trémoliere (Pierre-Charles).	21
Parrocel (Joseph-François).	30
Boucher (François).	37
Vanloo (Charles-André).	103
Slodtz (René-Michel).	111
Hutin (Charles).	113
Hutin (François).	135
Carmontelle (L. C. de).	143
Challe (Michel-Ange).	149
Peters (F. L.).	151
Eisen (Charles).	152
Pérignon (Nicolas).	158
Brenet (Nicolas Guy).	179
Wailly (Charles de).	181
Fratrel (Joseph).	189
Gamelin (Jacques).	200
Loutherbourg (Philippe-Jacques de).	239
Desprée (Jean-Louis).	261
Bounieu (Michel-Honoré).	275
Bidauld (Jean-Pierre-Xavier).	285

	Pages.
AUDRAN (Pierre-Gabriel)	291
WILLE (Pierre-Alexandre)	298
CONSTANTIN (Jean-Antoine)	304
NICOLLE (J. Victor)	309
THEVENIN (Charles)	313
CARAFFE (Armand-Charles)	315
TARAVAL (Jean-Gustave)	317
FABRE (François-Xavier-Pascal)	319
GIRODET (Anne-Louis)	326
MONGEZ (Angélique)	328

TABLE ALPHABÉTIQUE

DES NOMS DES PEINTRES ET DESSINATEURS DONT LES OEUVRES SONT COMPRIS DANS CE DEUXIÈME VOLUME.

	Pages.
AUDRAN (Prosper-Gabriel).	291
BIDAULD (Jean-Pierre-Xavier).	285
BOUCHER (François).	37
BOUNIEU (Michel-Honoré).	275
BRENET (Nicolas Guy).	179
CHALLE (Michel-Ange).	149
CARAFFE (Armand-Charles).	315
CARMONTELLE (L. C. DE).	143
CONSTANTIN (Jean-Antoine).	304
DESPRÉE (Jean-Louis).	261
EISEN (Charles).	152
FABRE (François-Xavier-Pascal).	319
FRATREL (Joseph).	189
GAMELIN (Jacques).	200
GIBELIN (Esprit-Antoine).	225
GIRODET (Anne-Louis).	326
HUTIN (Charles).	113
HUTIN (François).	135
LOUTHERBOURG (Philippe-Jacques DE).	239
MARTIN (M. fils).	1
MONGEZ (Angélique).	328
NICOLLE (J. Victor).	309
PARROCEL (Pierre-Ignace).	5

	Pages.
PARROCEL (Joseph-François).	30
PÉRIGNON (Nicolas).	158
PETERS (F. L.).	151
SLODTZ (René-Michel).	111
TARAVAL (Jean-Gustave).	317
THEVENIN (Charles).	313
TRÉMOLIERE (Pierre-Charles).	21
VANLOO (Charles-André).	103
WAILLY (Charles DE).	181
WILLE (Pierre-Alexandre).	298

FAUTES ESSENTIELLES A CORRIGER.

Page 57, à l'avant-dernière ligne, au lieu de *chez Audrain*, lisez *chez Audran*.

Page 58, 1^{re} ligne, au lieu de *cette planche*, lisez *ces planches*.

Page 164, au titre, au lieu de *Bouquet de fleurs*, lisez *Bouquets de fleurs*.

M. MARTIN *fils*.

JEAN-BAPTISTE MARTIN, dit *l'aîné*, est le seul peintre de cette famille d'artistes, sur lequel les biographes nous aient laissé des renseignements. Né en 1659, il fut successivement élève de *L. de la Hire* et de *Van der Meulen;* il fut l'imitateur de ce dernier, et lui succéda comme directeur des Gobelins, avec le titre de *peintre des conquêtes du Roy*, et il y mourut en 1735.

Quant à *Pierre-Denis Martin*, dit le jeune, M. F. Villot nous apprend, dans son excellente notice des tableaux de l'école française, au musée du Louvre (1858), que, jusqu'à présent, on n'a pu trouver de renseignements biographiques sur cet artiste, qui, suivant d'Argenville, était cousin de Jean-Baptiste Martin, et comme lui élève de Van der Meulen; on sait seulement qu'il avait les titres de peintre ordinaire et pensionnaire du Roi, ainsi qu'il nous l'apprend sur un tableau signé de lui, qu'on voit au musée de Versailles, et qui est daté de 1722. Dans un autre tableau du même musée, il ajoute à ces qualités celle *de pensionnaire de Sa Majesté Czarienne*. Enfin, le tableau qui fait partie du musée du Louvre est signé *P. D. Martin dit le jeune Peintre ordinaire du Roy* 1730. Il peignit pour le czar quatre grandes batailles qui ont été gravées par Larmessin, Ch. Simoneau et Baquoi. Il était logé aux Gobelins.

Pour *M. Martin le fils*, dont nous allons décrire l'œuvre, nous avons encore moins de données; nous trouvons seulement dans Mariette (1) que *J. B. Martin* laissa un fils qui fut son élève et qui tâcha d'imiter sa manière. A défaut d'autres renseignements, nous pensons que ce fils n'est autre que le maître dont nous allons décrire les eaux-fortes sur lesquelles il signe : *M. Martin fils inv. et. sculp.* et, comme elles représentent des batailles du czar et qu'on lit au bas qu'elles se trouvent *chez Martin le jeune Peintre Ordinaire et Pensionnaire du Roy en l'Hôtel Royal des Goblins*, on peut supposer que celui-ci se l'était associé pour les travaux qu'il fit pour le czar.

Bénard, dans son catalogue de la collection de Paignon-Dijonval, a fait erreur, en attribuant à *Martin le jeune* les eaux-fortes de *M. Martin fils*; celle qu'il cite au n° 9171 et qu'il intitule : *Situation malheureuse d'un avare aux approches de la mort*, nous est inconnue.

Bazan se contente de citer *M. Martin* comme ayant gravé des sujets de batailles d'après ses compositions, mais il ne nous apprend sur lui rien de plus : c'est à tort qu'il lui donne le titre de peintre de Louis XIV; ce roi était mort lorsqu'il commença à peindre, car, s'il était, comme nous le croyons, fils de *Jean-Baptiste*, il a dû naître au commencement du XVIIIe siècle.

(1) *Abécédario*, tome III, page 272.

OEUVRE

DE

M. MARTIN fils.

Bataille de Poultma.

Suivi de son état-major, le czar, monté sur un cheval blanc, s'avance vers la droite l'épée à la main et regardant en face ; au milieu, au second plan, un général, le chapeau à la main, lui annonce le gain de la bataille sur l'armée ennemie qu'on voit fuir dans le lointain ; à droite, sur le devant, un officier cherche à enlever un drapeau des mains d'un ennemi, et, à gauche, un autre lève son arme contre un homme renversé et demandant grâce. Dans la marge on lit : *Bataille de Poultma gagnée par Sa Majesté Czarienne contre le Roy de Suede, dont l'Armée fut entierement défaite — exepté* 300 *hommes qui se sauverent avec le Roy à Bender en l'année.* 1709. et au bas, à gauche : *Dessiné et Gravé par M. Martin fils* puis, à droite : *se vend chez Martin le jeune Peintre ordinaire et Pensionnaire du Roy en l'Hotel Royal des Goblins.*

Largeur : 271 *millim. Hauteur :* 154 *millim.*, *y compris* 16 *millim. de marge.*

On connaît deux états de cette planche :

I. Avant toute lettre et avant beaucoup de travaux ajoutés depuis. (*Très-rare.*)

II. Avec la lettre et terminé, c'est celui décrit.

Surprise de Crémone.

Sur le devant, au milieu de l'estampe, un officier, porteur d'un drapeau, se bat avec acharnement contre un autre démonté dont le cheval est à terre; un troisième s'avance vers la droite l'épée en avant. Au premier plan, à gauche, on voit deux tonneaux et un canon abandonné, et, plus loin, un trompette sonnant la victoire; tout le fond est occupé par les deux armées. Dans la marge, sous le trait carré à gauche, on lit : *M. Martin fils inv. et sculp.* et au milieu, *fuite de l'armée de l'Empire après la Surprise et Camisade de Crémone action des plus remarquable.* puis au-dessous : *Chez Martin le Jeune Peintre ordinaire et Pensionnaire du Roy en l'Hotel Royal des Goblins.*

Largeur : 316 *millim.* *Hauteur :* 208 *millim.*, dont 13 millim. de marge.

On connaît deux états de cette suite :
I. D'eau-forte pure (*Rare.*)
II. Terminé avec beaucoup de travaux ajoutés, c'est celui décrit.

P. I. PARROCEL.

PIERRE-IGNACE PARROCEL, peintre et graveur à l'eau-forte, était le fils aîné de *Pierre Parrocel* d'Avignon, et naquit dans cette ville, paroisse Saint-Agricole, le 26 mars 1702. Nous n'avons pas de données sur son entrée dans la carrière de la peinture, dont sans doute il apprit les principes dans l'atelier de son père; seulement Mariette nous apprend qu'il fut pensionnaire du roi à Rome et qu'il s'y établit. En 1739 et 1740, il peignit dans cette ville deux décorations de feux d'artifice qu'il a gravées lui-même à l'eau-forte et que nous allons décrire. Ce fut aussi dans ces deux années qu'il grava notre n° 4, daté de 1739, et les n°s 8 à 36, d'après les statues de Bernin, avec la date de 1740 qui se trouve sur le n° 10-4. Ce dut être également à cette époque qu'il grava sa grande pièce du *Triomphe de Mardochée* d'après *de Troi*, que celui-ci peignit en 1738 et 1739, alors qu'il était directeur de l'école de France à Rome. Nous manquons de renseignements sur les travaux que P. I. Parrocel a pu faire depuis, et sur l'époque et le lieu de sa mort.

Dans les pièces où notre maître a ajouté à son nom les initiales de ses deux prénoms, il en a interverti l'ordre ; nous ferons observer que cela est arrivé à

bien d'autres, qui n'avaient pas sous les yeux leur acte de naissance, mais le sien lui donne bien positivement les noms de *Pierre-Ignace*. Souvent il n'a employé que son prénom de *Pierre*, et, comme son écriture à la pointe ressemble assez à celle de son père, on a quelquefois mal à propos attribué à ce dernier les œuvres du fils ; mais il faut d'abord faire attention que le père étant mort à Paris en 1739, tout ce qui est daté de Rome en 1739 et 1740 ne peut être que du fils. Une autre observation pourra encore éclairer : lorsque le fils écrit le mot *sculpsit*, il intervertit l'ordre des lettres et écrit *spculcit*, et quelquefois il ajoute le mot *Rome*. Enfin lorsqu'on aura un peu étudié le faire des deux maîtres sur les pièces signalées, la méprise sera moins fréquente.

Nous allons décrire de *Pierre-Ignace Parrocel* trente-six pièces ; ce sont les seules que nous ayons pu découvrir, malgré toutes nos recherches.

Si ce n'était le respect que nous avons pour l'opinion de notre habile devancier, nous serions bien tenté de donner à notre maître la belle pièce qu'il a attribuée à son père, sous le n° 18, *Triomphe de Bacchus et d'Arianne*. Outre le faire, qui a beaucoup d'analogie avec celui du fils, nous ferons remarquer que cette pièce a été gravée à Rome d'après *Subleyras*, qui était dans cette ville précisément à l'époque où Parrocel fils a gravé ses autres pièces. Nous présumons donc qu'il a fait erreur ; mais Basan, et Hubert et Rost en ont commis une bien plus grave en l'attribuant, ainsi que le *Triomphe de Mardochée*,

à Étienne Parrocel, sans que son prénom s'y trouve. Quoi qu'il en soit, en regardant ces deux pièces comme sorties de la même pointe, ils sembleraient, *au moins quant au faire*, avoir été de notre opinion.

ŒUVRE

DE

P. I. PARROCEL.

PIÈCES D'APRÈS SES PROPRES COMPOSITIONS.

1. *Seconde décoration d'un feu d'artifice tiré à Rome le soir de la fête de s^t. Pierre en l'année 1739, pour les réjouissances données par l'ambassadeur de Naple à l'occasion de la présentation de la haquenée offerte en tribut par son souverain à S. S. le pape Clément XII.*

Sur le devant, on voit les divinités de la mer se réjouissant, au son des instruments, des avantages que procure au commerce maritime la bonne administration du roi de Naples; à gauche *deux rivières*, et à droite *deux fleuves* versent leurs eaux dans le golfe, tandis que sur les nuées sont assises les quatre vertus cardinales, accompagnées de la paix, tenant une corne d'abondance. Dans le lointain, on aperçoit le Vésuve jetant des flammes. Au milieu de la marge, on lit : *FELICITAS PUBLICA* et, au-dessous, une explication en langue italienne commençant par ces mots : *Prospettiva della seconda Macchina* et finissant par ceux-ci : *a sua Beatitudine PAPA CLEMENTE XII l'Anno* 1739; puis, tout au bas, à gauche : *Pietro Parrocel inv. dis e incise,* et à droite, *Michel Angelo Specchi Architetto.*

Largeur : 441 millim. *Hauteur* : 337 millim., dont 41 millim. de marge.

2. *Seconde décoration d'un autre feu d'artifice tiré à Rome en 1740 le jour de la nativité de la s^{te}. Vierge par les ordres de l'ambassadeur de Naples, également à l'occasion de la présentation de la haquenée, offerte en tribut par son souverain, dans l'église de S^{te}. Marie du peuple, à S. S. le Pape Benoit XIV qui succeda à Clément XII le 17 août 1740* (1).

Au-dessus du golfe de Naples, couvert de divinités marines se livrant à la joie, et terminé au fond par le Vésuve en feu, on voit Mercure venant assurer à la ville de Naples, assise à droite, la protection de *Jupiter* et de *Junon-Lucine*, pour les couches prochaines de la jeune reine. Ces deux divinités planent en haut sur les nuages, et Jupiter envoie l'Abondance ordonner aux Parques, placées à droite, de filer pour l'enfant des jours de bonheur et de prospérité. Dans la marge, au-dessous du trait carré, on lit la citation : *MAGNORUM SOBOLE REGUM PARITURAQUE REGES* entre deux petites lignes, et plus bas, une explication en italien commençant par ces mots : *Prospettiva della seconda Macchina* et finissant par ceux-ci : *BENEDETTO PAPA XIV l'anno* 1740. Enfin tout au bas, à gauche, on lit

(1) L'année suivante, 1741, ce fut François Hutin qui fut chargé de faire, pour la même circonstance, la décoration du feu d'artifice. *Voir ci-après à son œuvre.*

encore : *Pietro Parrocel inv. dis. e incise con. lic. de sup.* à droite : *l'Alfiere de Bombardieri Giuseppe silici capo focaroto di castel S. Angello.*

Largeur : 433 millim. Hauteur : 373 millim., dont 30 millim. de marge.

3. *Vue de Constructions de routes dans les États de l'Église.*

Au milieu de l'estampe, on voit un ingénieur à cheval donnant des ordres à un jeune homme qui lui parle chapeau bas; il est entouré d'un grand nombre de travailleurs, piochant et portant des pierres; plus loin, on voit trois tombereaux remplis de pierres ou de matériaux, et dans le lointain, au delà des arbres, on aperçoit la coupole de Saint-Pierre. Dans la marge, on lit en deux lignes : *RIATTAMENTO DELLA STRATA DI TUTTO LO STATO ECCLESIASTICO MOLTE SI QUESTA FATTA DI NUOVO SICCOME TUTTE QUELLA DELLA CITTA DI ROMA PER MAGGIOR COMMODO DE SUOI CITTADINI.* et plus bas : *In Roma nella calcografia della Rev. cam. Aplica al Pio di marmo.* puis tout au bas, à gauche : *Pietro Parrocel inc.* et, à droite, le n° 30.

Largeur : 285 millim. Hauteur : 195 millim., dont 17 millim. de marge.

4. *Fête de village dans la campagne de Rome.*

A la porte d'un cabaret placé dans des ruines, au fond, à gauche, plusieurs groupes de paysans sont

occupés à boire. Dans le coin, sur le devant, une jeune fille, regardant le spectateur, porte négligemment un plat creux rempli de quelque chose; une autre, venant au-devant d'elle, en porte un vide. A droite de l'estampe, on remarque plusieurs jeunes gens regardant à terre quelque chose qui fixe leur attention, et, en avant, deux chiens dans l'ombre se disputant des os.

Sur une tablette appliquée sur le gros mur à gauche, on lit sous les travaux : *J. P. Parrocel inv et spculcit rome* 1739.

(*Grande et belle pièce en travers.*)

Largeur : 372 millim. Hauteur sans la marge : 173 millim.

5. Les Bœufs.

Sur un tertre entouré d'eau, on voit, à droite, et tournés vers la gauche, une paire de bœufs romains debout et au repos; à gauche, une jeune femme, entièrement dans l'ombre, paraît les garder : elle tient en avant un jeune enfant par le bras; dans le lointain, on aperçoit deux tours carrées. A gauche, sur l'eau, on lit : *J. P. parrocel f.*

(*Pièce en travers et fort rare.*)

Largeur : 106 millim. Hauteur sans la marge : 72 millim.

PIÈCES D'APRÈS DIFFÉRENTS MAITRES.

6. *Le Triomphe de Mardoché*, d'après *J. F. Detroy.*

Au milieu de la composition, magnifiquement vêtu et coiffé d'un turban, *Mardoché*, monté sur un

cheval, est conduit en triomphe à travers la ville par *Aman*, qui lui fait rendre les honneurs dus au premier seigneur du royaume. A gauche, on voit au second plan de riches monuments; au fond, une pyramide et un pont, et, à droite, un bouquet d'arbres au-dessus des murailles. On lit dans la marge, au-dessous du trait carré, à gauche : *J. F. Detroy inv. et Pinx.* et, à droite : *J. P. Parrocel delin. et scul.* puis au milieu cette inscription :

LE TRIOMPHE DE MARDOCHEE

et enfin, dans le bas à gauche : *A Paris chez Huquier fils rue s*t*. Jacques au Grand s*t*. Remy. C. P. R.* et à droite : *Ce tableau a 22 pieds de long sur 10 pieds de hauteur qui font mesure d'Jtalie, 32 palmes sur 14.*

Largeur : 782 millim. *Hauteur* : 388 millim., dont 20 millim. de marge.

STATUES D'APRÈS BERNIN.

7—19. 1re *suite de statues, accouplées deux à deux sur la même planche, se détachant sur un fond teinté dans le haut et blanc dans le bas, et entourées toutes d'un trait carré.*

7. Titre.

(1) Assise sur le soubassement d'un fragment d'architecture, surmonté, à gauche, d'une grosse colonne se détachant sur des feuillages, la Peinture, ayant ses attributs à ses pieds et tenant de la main gauche un crayon, montre de la droite l'inscription suivante gravée sur le soubassement :

C'est à Bernin cet autheur admirable
Que je dois ce foible croquis
Ce qui vient d'après bon doit avoir quelque prix
Jl est toujour du moin à l'artiste agréable.

Dans le lointain, à droite, on aperçoit une colonne surmontée d'une statue.

Il n'y a pas de nom d'auteur.

Largeur : 166 millim. Hauteur sans la marge : 127 millim.

8.

(2) A gauche est la statue de l'*Abondance*, tenant d'une main sa corne renversée, appuyée sur sa hanche gauche. Dans l'angle du bas, on lit : *le Bernin*.

A droite, on voit une figure de femme drapée ayant la main gauche sur la poitrine, et de la droite relevant sa robe. Dans l'angle du bas on lit : *lantique*.

Largeur : 164 millim. Hauteur sans la marge : 124 millim.

9.

(3) A gauche, la statue de Minerve coiffée d'un casque, s'appuyant sur un bouclier, et tenant de la main droite un rouleau.

A droite, st. André appuyé sur sa croix placée derrière lui, et élevant ses mains jointes vers le ciel. Au bas, dans l'angle, on lit : *Le Bernin*.

Largeur : 163 millim. Hauteur sans la marge : 128 millim.

10.

(4) La statue de st. *Joseph* se voit à gauche; il est tourné de ce côté, les yeux élevés vers le ciel et tenant un lis à sa main droite. De l'autre côté est

une femme drapée, tournée vers la droite et faisant une indication de la main gauche.

Au bas, entre les deux statues, on lit : *P. parrocel spcul.* 1740. et dans l'angle à droite : *Bernin.*

<small>Largeur : 148 millim. Hauteur sans la marge : 127 millim.</small>

11.

(5) La statue de gauche est un jeune martyr, tenant une palme et faisant une indication à droite. De ce dernier côté, on voit une grande statue de s^{te}. *Hélene* tenant sur la main gauche un des *saints clous*, et s'appuyant de l'autre sur la *vraie croix.* Dans l'angle, à gauche, on lit : *le Bernin invenit* et au milieu entre les deux statues : **J. P. Parrocel** *spcucit.*

<small>Largeur mesurée au milieu : 150 millim. Hauteur sans la marge : 128 millim.</small>

12.

(6) Deux statues d'hommes, dont le haut du corps est nu et le bas est drapé : celui de gauche a de la barbe et la tête baissée vers la droite; celui de l'autre côté n'a pas de barbe et étend la main vers la droite. Dans l'angle du bas, à gauche, on voit les initiales des trois noms du maître : **I. P. P.** pour *Jgnace Pierre Parrocel*, et au milieu : *Bernin in.*

<small>Largeur : 146 millim. Hauteur sans la marge : 126 millim.</small>

13.

(7) A gauche, la statue d'une femme tête nue, les yeux fixés vers le ciel; elle tient la main droite

élevée et de l'autre elle fait une indication vers la terre.

A droite, un saint avec barbe et le haut du corps nu ; il tient une palme de la main gauche et élève l'autre vers le ciel.

Au milieu, entre les deux statues, on lit : *le Bernin in.* et dans l'angle à droite, en trois lignes : *p. parrocel — spculcit — rome.*

Largeur : 149 millim. Hauteur sans la marge : 128 millim.

14.

(8) Deux statues de saints martyrs avec barbe, se regardant ; celui de gauche tient sa palme de la main droite et l'autre tient la sienne de la gauche. Entre les deux on lit : *le BERNIN invenit* et dans l'angle à droite : *p. parrocel sp.*

Largeur : 150 millim. Hauteur : 127 millim.

15.

(9) La partie gauche est occupée par une statue d'homme dont le haut du corps est nu, et qui tient sous son bras droit un grand livre fermé ; l'autre statue est celle d'une femme, relevant de la main droite une ample draperie et tenant l'autre en l'air. Vers le bas, à gauche, on lit : *Le Bernin invenit.* et au milieu : *p. parrocel sp.*

Largeur : 148 millim. Hauteur sans la marge : 127 millim.

16.

(10) Du côté gauche, un jeune martyr, tenant une palme à la main, élève le bras vers le ciel, en avant de sa tête penchée à droite ; l'autre statue re-

présente un vieillard relevant son manteau de la main droite et tenant l'autre sur sa poitrine. Entre les deux on lit : *Le Bernin inve* et dans l'angle, à droite : *p. parrocel spculci.*

Largeur : 151 *millim. Hauteur sans la marge :* 127 *millim.*

17.

(11) On voit, à gauche, un saint vieillard portant un livre de la main droite et tenant l'autre comme s'il prêchait. La statue du côté opposé est une sainte martyre tenant une palme et portant son bras gauche sur sa poitrine. Dans l'angle du bas, à gauche, on lit : *p. parrocel f.* et au milieu : *Le Bernin invenit.*

Largeur : 148 *millim. Hauteur sans la marge :* 127 *millim.*

18.

(12) A gauche, la statue d'une sainte la main élevée vers le ciel et paraissant prêcher; à droite, une autre figure couverte d'un ample manteau à franges qu'elle soutient sur l'épaule droite. Dans l'angle, à gauche, on lit : *p. parrocel sp.* et au milieu : *Bernin ivenit.*

Largeur : 147 *millim. Hauteur sans la marge :* 119 *millim.*

19.

(13) Trois figures de femmes avec de grands manteaux qui leur recouvrent les mains; elles portent chacune un vase pareil, présumé contenir des parfums : ce sont probablement les trois saintes femmes. Entre celle du milieu qui est vue de face, et celle de droite qui est vue de profil, on lit : *p. parrocel.*

Largeur : 147 *millim. Hauteur :* 127 *millim.*

20—28. *2° suite de statues d'après Bernin ; elles sont isolées et moins grandes que les précédentes, mais se détachant de la même manière et bordées aussi d'un trait carré distant, en hauteur, de 110 à 112 millim., et, en largeur, de 70 à 72 millim.*

20.

(1) Figure de femme, drapée d'un grand manteau qu'elle tient relevé de la main gauche et qui ne laisse voir que l'autre main ; la tête est tournée vers la gauche. Au bas de ce côté on lit : *Bernin in* et à droite : *p. parrocel f.*

21.

(2) Autre figure de femme, drapée aussi dans un manteau qu'elle relève de la main droite, de laquelle elle tient une couronne de roses, tandis que l'autre main est en l'air ; elle regarde vers la droite. On lit au bas, au-dessus du trait carré, à gauche : *parrocel f.* et à droite : *Bernin in.*

22.

(3) Une femme, la tête baissée vers la droite, croise ses bras sur sa poitrine et tient son manteau de la main droite. Dans l'angle du bas, à gauche, on lit : *p. parrocel spcucit*, et à droite : *Bernin inv.*

23.

(4) Une sainte regardant au ciel, la main gauche sur la poitrine ; elle tient de l'autre main une palme. Au bas on lit, à gauche, *p parrocel fecit* et à droite : *Bernin inven.*

24.

(5) Une autre sainte tenant aussi de la main droite une grande palme qui remonte jusqu'au trait carré ; elle a la tête légèrement inclinée vers la droite et regarde de ce côté. Au bas, à gauche, on lit seulement : *parrocel f.*

25.

(6) Une jeune femme tenant de ses deux mains un grand livre fermé appuyé sur sa poitrine. Au bas, à gauche, on lit : *p. parrocel spcul.* et à droite : *Bernin.*

26.

(7) Sainte Claire habillée en religieuse, tenant en l'air, de ses deux mains tournées du côté droit, un reliquaire carré. Au bas on lit, à gauche : *Bernin in.* et à droite : *p. parrocel f'.*

27.

(8) Un jeune saint, les jambes nues, joignant ses mains et regardant au ciel vers la gauche. Dans l'angle du bas de ce côté on lit : *parrocel* et à droite : *Bernin inv.*

28.

(9) La statue de l'*Église*, la tête ceinte d'un diadème ; elle porte de la main droite une grosse clef et une tiare, et tient dans la main gauche un bâton de commandement. Au bas on lit, à gauche : *L. Berninini in.* et à droite : *parrocel S.*

29—33. *3ᵉ suite de statues semblables aux précédentes, mais dont le fond est entièrement teinté ; elles ne portent aucun*

nom d'artiste, mais le faire indique suffisamment qu'elles sont des mêmes artistes.

29.

(1) Un saint évêque mitré, revêtu d'une chape antique et portant un gros livre de la main droite; il est légèrement tourné vers la gauche et regarde en face, en faisant une indication.

Hauteur d'un trait carré à l'autre : 108 millim. Largeur : 67 millim.

30.

(2) Un saint regardant au ciel vers la droite, et étendant de ce côté son bras qui est nu, ainsi que le haut du corps; de l'autre main, il tient le pli de son manteau.

Hauteur : 100 millim. Largeur : 65 millim.

31.

(3) Un autre saint regardant aussi à droite; il a le haut du corps nu et porte du côté gauche un gros livre, en faisant de ce même côté une indication.

Hauteur : 106 millim. Largeur : 75 millim.

32.

(4) Un saint martyr tenant une palme de la main gauche et portant l'autre sur sa poitrine; il a la jambe nue et penche légèrement la tête à droite.

Même grandeur.

33.

(5) Une sainte vue de face et se tournant vers la

droite, où elle regarde ; elle tient une palme appuyée sur son épaule.

Hauteur : 110 *millim. Largeur :* 67 *millim.*

34. *Statue de la Foi.*

La tête couverte d'un voile, elle tient de la main gauche élevée un calice qu'elle regarde ; en avant, au-dessous de sa main droite étendue, on voit un petit ange montrant le calice.

Pièce sans nom d'artiste, mais qui, comme les précédentes, doit être aussi de *Parrocel*, d'après *le Bernin*.

Hauteur sans marge : 145 *millim. Largeur :* 93 *millim.*

35. *Statue antique.*

Elle est drapée, vue de face et y regardant ; de la main gauche elle tient une petite amphore, et de la droite un objet rond difficile à définir.

Au bas, à gauche, on lit la fin du nom *parrocel* très-mal venu, et, à droite : *figure antique.*

Hauteur sans marge : 136 *millim. Largeur :* 80 *millim.*

P. C. TRÉMOLIERE.

PIERRE-CHARLES TRÉMOLIERE, peintre d'histoire et graveur à l'eau-forte, naquit à Cholet, département de Maine-et-Loire, en 1703. En 1719, ses parents l'envoyèrent à Paris dans le dessein d'en faire un tapissier; mais, ayant de l'éloignement pour cette profession, un de ses parents, valet de chambre tapissier du roi, qui veillait à son éducation, le plaça auprès de *Jean-Baptiste Vanloo*; il fit chez ce peintre des progrès rapides et se fit remarquer de M. de Caylus, qui le prit en affection et le logea chez lui. Ayant concouru pour le prix en 1726, il obtint la pension du roi et alla à Rome où il se perfectionna, et ne revint en France qu'en 1734; il s'arrêta à Lyon et fit, pour les chartreux de cette ville, deux grands tableaux, une *Ascension du Christ* et une *Assomption de la Vierge*, qui furent en grande estime. En 1736, il fut agréé à l'Académie, et, un an après, reçu membre titulaire; la même année, il fut nommé adjoint à professeur. En 1737 et 1738, il exposa au salon du Louvre quelques tableaux qu'il avait peints pour l'hôtel de Soubise et pour quelques particuliers, et qui furent généralement admirés. Par suite des suffrages qu'il obtint, on le chargea d'exécuter pour le roi les tableaux des quatre âges, qui devaient être

exécutés en tapisseries; mais sa santé, déjà fort délicate et affaiblie encore par le travail, ne lui permit pas de les achever, et il mourut le 12 mai 1739, âgé seulement de trente-six ans, et fort regretté des nombreux amis qu'il s'était faits par suite de l'agrément de son esprit et de l'aménité de ses manières.

Comme graveur à l'eau-forte, nous lui devons les dix pièces que nous allons décrire, parmi lesquelles on distingue les deux qui représentent le *Baptême* et la *Confirmation* de la suite des sacrements qu'il avait entrepris de graver et qui resta inachevée à cause de sa mort; ce sont deux pièces capitales et qui font regretter qu'il n'ait pu nous laisser les cinq autres.

Son nom a été écrit de plusieurs manières : *Trémoliere*, *Trémolieres*, *Trémollière*, *Trémolier*, *Tresmolier*; mais la première est la seule vraie, ainsi que nous en avons acquis la preuve par sa signature autographe qui se trouve sur deux des pièces que nous possédons.

OEUVRE

DE

P. C. TRÉMOLIERE.

LES DEUX PIÈCES DE LA SUITE DES SACREMENTS.

1. *Le Baptême.*

Au milieu de la composition, un jeune homme et une jeune femme, accompagnés d'un vieillard appuyé sur sa béquille, présentent au baptême un enfant sur lequel le prêtre, à droite, suivi de plusieurs acolytes, impose la main et va verser l'eau bénite ; sur le devant, un jeune enfant, à genoux, présente un plateau sur lequel on voit une petite fiole et des étoupes pour essuyer les saintes huiles. A gauche, au second plan, on aperçoit quatre spectateurs, dont un est appuyé sur une balustrade ; le fond présente un hémicycle décoré d'arcades et de colonnes. Tous les costumes de cette composition et de la suivante sont ceux de la primitive Église.

Dans la marge, à gauche, sous le trait carré, on lit : *Peint et gravé par Trémolier* et au milieu ce titre : LE BAPTÊME puis au-dessous : *A Paris, chez Alibert Md. d'Estampes, rue Fromenteau près le Palais Royal.*

Largeur mesurée au milieu : 422 millim. Hauteur : 292 millim., dont 30 millim. de marge.

On connaît deux états de cette planche :

I. Avant toute lettre.
II. Avec la lettre, c'est celui décrit.

2. *La Confirmation.*

Au milieu, tourné vers la gauche, un évêque mitré, appuyé sur sa crosse et entouré de son clergé, administre le sacrement de confirmation à une petite fille à genoux, présentée par sa mère; derrière elle, un vieillard à barbe présente un petit garçon qui joint les mains; il est suivi de plusieurs femmes qui occupent la gauche de la composition, terminée au fond de ce côté par trois arcades. A droite, en avant d'un jeune thuriféraire, on voit un siége dont les pieds pointus sont surmontés d'une boule.

Dans la marge, à gauche, sous le trait carré, on lit : *Peint et gravé par Trémolier* et au milieu ce titre : LA CONFIRMATION puis au-dessous : *A Paris chez Alibert M^d. d'Estampes, rue Fromenteau près le Palais Royal.*

Largeur : 425 *millim. Hauteur* : 293 *millim.*, *dont* 30 *millim. de marge.*

On connaît trois états de cette planche :
I. Au lieu du siége à pieds pointus, on ne voit qu'un tabouret en X avec un coussin; le thuriféraire, au-dessus, porte une calotte; le jeune clerc qui tient le plat n'a pas de broderies à son rochet et à ses manches; la petite confirmée n'a pas de bandelettes dans les cheveux; sa mère n'a pas le petit fichu rayé : il y a encore plusieurs autres différences, et les travaux peu chargés sont moins à l'effet; il n'y a pas de lettre dans la marge. Cet état est rarissime.

II. Entièrement terminé, avec les changements et additions sus-mentionnés, mais également avant toute lettre.

III. Avec la lettre, c'est celui décrit.

3. *Académie d'homme.*

Assis à gauche sur une espèce de matelas sur lequel il s'appuie des deux mains, cet homme, vu de profil, allonge ses deux jambes vers la droite, dont le fond est teinté : le tout est entouré d'un trait carré; sous celui du bas, dans la marge, on lit à gauche : *Tremolieres del et Sculp* et à droite : *Huquier ex* puis un peu plus bas, au milieu : *Avec privilege du Roi* Dans la marge du haut, à gauche, est placé un A et, à droite, le n° 11.

Largeur : 263 *millim. Hauteur :* 177 *millim.*, *dont* 8 *millim. de marge.*

4. *Autre académie d'homme.*

Sur une espèce de lit de plume recouvert en partie d'un drap, cet homme est étendu comme pour dormir, la tête renversée du côté gauche et les jambes allongées vers la droite : tout le fond est teinté et entouré d'un trait carré. On lit dans la marge, au-dessous de celui du bas, à gauche : *Trémolieres del et Sculp.* et à droite : *Huquier ex.* puis au milieu : *Avec privilege du Roi.* Dans la marge du haut, à gauche, se trouve un B et, à droite, le n° 11.

Même grandeur que la précédente.

5—9. PIÈCES FAISANT PARTIE DU RECUEIL DE FIGURES DE DIFFÉRENTS CARACTÈRES, ÉTUDE, PAYSAGE, ETC., GRAVÉES D'APRÈS WATTEAU PAR PLUSIEURS MAITRES.

5. *La Dame à l'éventail.*

(1) Sur un fond entièrement blanc et entouré d'un trait carré, une jeune femme assise, tournée de trois quarts vers la gauche et regardant les yeux baissés à droite, tient un éventail fermé qu'elle s'apprête à ouvrir. Dans l'angle du bas, à droite, on remarque le n° 19, et dans la marge, au-dessous du trait carré à gauche, *W. f.* et à droite, *T.*

Hauteur : 319 *millim.*, *dont* 16 *millim. de marge. Largeur :* 206 *millim.*

6. *Le Commissionnaire.*

(2) Un jeune homme, coiffé d'un bonnet, vêtu d'un grand habit pendant, vu de trois quarts à droite et regardant en face, porte sur son dos un escabeau et tient une lettre de la main droite, tandis que l'autre est pendante. Au bas, sur le fond entièrement blanc, on lit à gauche : *Wattau f.* et à droite, *Trem. S.* et au-dessous le n° 38. Dans le haut, à gauche, en chiffres romains, le n° *XX*, et, à droite, un n° 8.

Hauteur sans la marge : 247 *millim. Largeur :* 177 *millim.*

On connaît deux états de cette planche :

I. Avant les numéros placés dans le haut.
II. Avec ces numéros, c'est l'état décrit.

7. *La Jeune fille étonnée.*

(3) Une jeune fille en cheveux, ayant une fraise autour du cou, paraît assise sur un siége élevé; tournée vers la droite, elle regarde du côté opposé en faisant un geste d'étonnement : le fond, légèrement teinté à gauche, est resté blanc dans tout le reste de la planche, entouré d'un trait carré. Dans l'angle du bas, à gauche, on lit : *Vatau f.* dans celui de droite, *Trem. f.* et au-dessous, dans la marge, le n° primitif 101, puis au milieu de la même marge : *A Paris ché Huquier Rue St. Jacques C. P. R.* et enfin dans le haut, à gauche, le n° XIX. à droite, le n° 2. (*Très-jolie pièce.*)

Hauteur : 248 millim., y compris 7 millim. de marge. Largeur : 175 millim.

On connaît deux états de cette planche :
I. Avant l'adresse de Huquier et les numéros du haut. (Rare.)
II. Avec l'adresse et les numéros, état décrit.

8. *Le petit Paresseux.*

(4) Un jeune enfant en cheveux, dont on ne voit que le buste, paraît appuyé sur une table les mains jointes, avec un air de nonchalance qui dénote un paresseux. Sur le fond entièrement blanc, on lit dans l'angle du bas, à gauche, au-dessus du trait carré : *Wat. f.* et à droite, *Tremo. f.* et au-dessous, dans la marge, le n° primitif 168. puis dans le haut, à

gauche, le n° 11 : suivi de deux points, et, à droite, le n° romain II.

Hauteur : 175 *millim., dont* 8 *millim. de marge. Largeur :* 130 *millim.*

On connaît deux états de cette planche :
I. Avant les numéros du haut. (*Rare.*)
II. Avec les numéros.

9. *La Dame vue par le dos.*

(5) Une grande dame debout, coiffée en cheveux, tourne le dos au spectateur, en relevant sa robe par derrière de la main droite. Dans l'angle du bas, à gauche, on lit : *Vatau f.* et à droite, *Tremol. S.* puis au-dessous, sous le trait carré dans la marge, le n° primitif 171. et au milieu, *Huquier ex C. P. R.* enfin dans le haut on voit, à gauche, le n° XVII. et à droite le n° 11 : suivi de deux points. (*Belle pièce.*)

Hauteur : 245 *millim., y compris* 8 *millim. de marge. Largeur :* 175 *millim.*

On connaît trois états de cette planche :
I. Avant les numéros du haut et le nom de Huquier. (*Rare.*)
II. Avec ce nom et les numéros, état décrit.
III. Avec un fond de paysage.

10. *Tête d'homme.*

(6) Il est coiffé d'une espèce de bonnet de nuit plat sur des cheveux ronds pendants; vu de trois

quarts, il regarde vers la gauche : le fond est blanc. Au bas de ce dernier côté on lit : *VVatau p.* et à droite, *Trem.* puis au-dessous, dans la marge, le n° 292.

Hauteur : 187 *millim., dont* 9 *millim. de marge. Largeur* : 132 *millim.*

J. F. PARROCEL.

Joseph-François Parrocel, peintre et graveur à l'eau-forte, naquit à Avignon, paroisse Saint-Agricole, le 3 décembre 1704; il était le second fils et l'élève de *Pierre Parrocel* d'Avignon et frère de *Pierre-Ignace Parrocel*, dont nous venons de décrire l'œuvre à la page 8 de ce volume.

Nous devons à M. A. Taillandier, sur le maître qui nous occupe ici, une intéressante notice insérée dans les *Archives de l'art français*, tome VI des documents, page 56. Il nous apprend qu'après avoir voyagé en Italie il vint à Paris, où il cultiva l'art de la peinture et fut agréé à l'Académie comme peintre d'histoire en 1759; il parle de ses relations avec Diderot, de quelques-uns de ses tableaux, de ses deux mariages, de ses quatre filles, dont trois cultivèrent les arts et vécurent fort âgées, et enfin de sa mort, arrivée le 14 décembre 1781. Pour plus de détails, nous renvoyons nos lecteurs à cette notice (1).

(1) Tout en indiquant la notice de M. Taillandier, nous devons y relever quelques erreurs; ainsi il avance au commencement que, d'après les renseignements qu'il possède sur la famille Parrocel, il demeure convaincu qu'il n'y a pas eu de Parrocel portant le nom d'*Etienne*, et il appuie cette opinion sur celle de M. Villot (*Notice des tableaux de l'école française au musée du Louvre*, 1858), qui croit aussi que probablement *Etienne* n'a jamais existé. En cela, ces messieurs se sont complétement trompés, car les preuves de l'existence

C'est à tort que plusieurs biographes et M. Taillandier lui-même lui ont donné le troisième nom

d'*Étienne Parrocel* ne manquent pas : d'abord on sait par son acte de naissance qu'il naquit au territoire paroissial de Saint-Géniès d'Avignon, le 8 janvier 1696, et eut pour père *Ignace-Jacques Parrocel peintre*, fils aîné de *Louis Parrocel*. Ensuite son existence comme artiste est prouvée par ses travaux. On voit au musée de Marseille, sous le n° 47 de la notice de 1851, un grand et beau tableau de ce maître représentant *saint François Régis implorant la miséricorde de Dieu, pour obtenir la cessation de la peste;* au bas, à gauche, sur une pierre, on lit en toutes lettres : *Stephanus Parrocel pinxit Romæ* 1739. De plus, nous connaissons deux estampes faisant partie de notre collection, qui viennent encore à l'appui : la première est gravée par *Nicolas Billy*, d'après le tableau de *ste. Jeanne de Valois* qu'*Etienne Parrocel* peignit pour l'église de Saint-Louis-des-Français, à Rome; on lit dans la marge, à gauche : *Stephanus Parrocel inv et Pinxit* et à droite : *Nicolaus Billy sculp*. L'autre estampe, gravée par Wille, est le beau portrait de *Pierre de Guérin, cardinal de Tencin*; dans la marge du bas, on lit à gauche : *s^te. Parocel effigiem pinx*. Avec de pareils certificats on peut, sans hésiter, conserver *Etienne Parrocel* à sa famille ; seulement il paraît qu'il passa une grande partie de sa vie à Rome, et que peut-être il s'y était entièrement fixé : ce qui le prouverait, c'est que la notice des tableaux du musée d'Avignon par Moynet, an X de la république, cite, n° 53, un tableau représentant *les Trois Maries au tombeau, par Parrocel, de l'école romaine, cousin germain de Pierre Parrocel d'Avignon*. M. Achard, archiviste d'Avignon, cite ce même tableau par *Parrocel le Romain;* enfin un catalogue manuscrit des tableaux de Villeneuve-lès-Avignon cite une copie, par Perrin, du même tableau des *Trois Maries, par Stephanus Parrocel,* qui était aux Pénitents blancs. Ces divers documents prouvent le long séjour d'*Etienne Parrocel* à Rome, puisqu'on l'appelait *le Romain*; et ce cousin germain, dont parle Moynet, n'était autre que *Pierre-Ignace* le fils, qui était de son âge et demeurait aussi à Rome.

Cette famille, si nombreuse en artistes de mérite, a donné lieu, de la part des biographes, à bien des erreurs; pour tâcher de les rectifier, nous avons fait de nombreuses recherches, et des renseignements précieux nous ont été fournis par M. Étienne Parrocel de Marseille, un des derniers rejetons de cette famille, qui lui-même a fait également beaucoup de recherches sur ses ancêtres, en remontant aux sources authen-

d'*Ignace;* sur son acte de naissance relevé sur les registres de la paroisse Saint-Agricole d'Avignon, il ne porte que les noms de *Joseph-François,* et ces deux seuls noms se retrouvent également sur son acte mortuaire que M. Taillandier a pris soin de relever, et qu'il rapporte en entier à la fin de sa notice, tout en le croyant fautif au sujet de ce nom.

Comme graveur à l'eau-forte, nous devons à Joseph-François les huit pièces que nous allons décrire, parmi lesquelles on distingue notre n° 3, charmante eau-forte d'une pointe spirituelle et pleine d'effet. Quelques biographes lui ont attribué la vue de la fontaine de Vaucluse, mais elle est de son oncle *Ignace-Jacques Parrocel.*

tiques. Aidé de ces documents certains, nous avons établi une généalogie des membres artistes de la famille Parrocel, avec toutes les rectifications de dates et de lieux de naissance et de mort, à commencer par Louis et Joseph Parrocel, et nous croyons devoir faire plaisir à nos lecteurs en la leur donnant à la suite de cet article; elle servira, d'ailleurs, à rectifier deux autres petites erreurs qui ont échappé à M. Taillandier dans sa notice précitée. Dans la note de la page 57, il dit qu'*Jgnace Parrocel*, fils de *Louis*, était élève de son oncle *Charles*; celui-ci, beaucoup plus jeune que lui, n'était que son cousin germain et n'a pu être son maître. A la fin de la même page 57, il dit encore que Pierre Parrocel était frère de Charles; non plus qu'Jgnace, il n'était que son cousin germain.

GÉNÉALOGIE DES ARTISTES DE LA FAMILLE PARROCEL,
AU NOMBRE DE QUINZE.

Souche. PARROCEL (*Barthélemy*), peintre, né à Montbrison en 1595, marié à Catherine Simon, a travaillé beaucoup en Espagne et est mort à Brignoles en 1660 ; il y a laissé quelques travaux.

Nota. Les tableaux des six membres de la famille Parrocel qui n'ont pas été artistes, et dont cinq figurent ici pour arriver à la 7e génération, sont imprimés en caractères italiques.

1re génération.

PARROCEL (*Jehan*), faussement appelé *Barthélemy* par d'Argenville, né à Brignoles le 29 juin 1631, peintre, mort jeune, en 1653, sans laisser de productions connues.

PARROCEL (*Louis*), peintre et graveur à l'eau-forte, né, le 18 février 1634, à Brignoles, où il a d'abord travaillé ; il fut ensuite en Languedoc et s'y distingua, puis alla à Paris, et enfin s'établit à Avignon, où il mourut en 1703. En 1674 et 1676, il avait été chargé de travaux importants pour l'hôtel de ville d'Avignon. Il a peint un grand nombre de tableaux et a laissé une belle eau-forte représentant la décollation de saint Jean-Baptiste (1). Il avait épousé Dorothée de Rostang, dont il eut quatre fils.

PARROCEL (*Joseph*), peintre et graveur à l'eau-forte, né à Brignoles le 3 octobre 1646 ; il fut élève de son frère Louis et de J. Courtois dit le Bourguignon. Après avoir été en Italie, il alla à Paris en 1675 et il s'y maria. Il a peint principalement des batailles. Comme graveur à l'eau-forte, il est auteur de plusieurs sujets militaires et d'une belle suite de la vie de Jésus-Christ, qu'il présenta à l'Académie en 1696. Il mourut à Aix en 1704 et fut inhumé dans l'église de Saint-Sauveur.

2e génération.

PARROCEL (*Ignace-Jacques*), peintre de batailles et graveur à l'eau-forte, élève et imitateur de son oncle Joseph Parrocel ; il naquit à Avignon le 17 juin 1667, et mourut à Mons en 1722 ; il a travaillé en Italie et en Allemagne, où il a peint, entre autres choses, pour le prince Eugène, sept tableaux de batailles qui furent apportés en France à la suite des conquêtes et furent repris en 1815. Il avait épousé Jeanne-Marie Périer. Il a laissé, comme graveur, une vue de la fontaine de Vaucluse (2).

PARROCEL (*Pierre*), peintre d'histoire et de genre, et graveur à l'eau-forte, né à Avignon le 10 mars 1670, mort à Paris en 1739. Il a peint, à Avignon et dans plusieurs villes de Provence, un grand nombre de tableaux ; à Saint-Germain-en-Laye, l'histoire de Tobie en seize tableaux, aujourd'hui à Marseille, au château Borelly ; il fut élève de son oncle *Joseph Parrocel* et de *Carle Maratte*, et fut agréé à l'Académie en 1730. Il a gravé des eaux-fortes en tout genre, au nombre au moins de quarante à cinquante, décrites et non décrites.

PARROCEL (*Jean-Baptiste*), né le 7 avril 1672, *ne fut pas peintre. Père de P. Véran Parrocel.*

PARROCEL (*Charles*), peintre et graveur à l'eau-forte, né à Paris en 1688, mort aux Gobelins en 1752. Il fut élève de Boulogne et de Lafosse, et a beaucoup travaillé ; outre ses nombreux tableaux, il a gravé à l'eau-forte plusieurs suites de cavaliers et de fantassins, une entre autres pour l'école de cavalerie de Laguérinière. Il laissa à l'Académie un dessin de 110 pieds de long, représentant la publication de la paix faite en 1748 ; il devait l'exécuter en peinture.

PARROCEL (*Jean-Joseph*) dessina dans sa jeunesse, puis devint ingénieur distingué, et se fixa à Saint-Malo, où il demeurait, en 1744, ingénieur du port de cette ville et chevalier de Saint-Louis.

3e génération.

PARROCEL (*Étienne*), peintre d'histoire, né sur territoire paroissial de Saint-Genès, le 8 janvier 1696, d'*Ignace-Jacques Parrocel* et de *Jeanne-Marie Périer*. On voit de lui, au musée de Marseille, un beau tableau de saint François-Régis, avec cette signature : *Stephanus Parrocel pinxit. Romae, 1739.* Nicolas Belis a gravé un tableau de sainte Jeanne de Valois, et Wille son portrait du Cardinal de Tencin. On ne connaît, jusqu'à présent, aucune gravure faite par lui et signée.

PARROCEL (*Pierre-Ignace*), peintre et graveur à l'eau-forte, né à Avignon, paroisse Saint-Agricole, le 26 mars 1702. On remarque que, dans les pièces qu'il a gravées à Rome et dans son estampe du Triomphe de Mardochée, il a interverti l'ordre de ses prénoms, et que souvent il ne prend que celui de Pierre, ce qui a occasionné à son sujet plusieurs erreurs. Il fut élève de son père et pensionnaire du roi à Rome ; il s'est établi ; il mourut en 1775.

PARROCEL (*Joseph-François*), peintre et graveur à l'eau-forte, né à Avignon le 3 décembre 1704, mort à Paris en 1781. Il fut agréé à l'Académie, comme peintre d'histoire, en 1753, à son retour d'Italie. On lui doit, comme graveur à l'eau-forte, plusieurs jolis sujets de genre. C'est à tort qu'on lui a donné quelquefois le prénom d'Ignace ; ce nom ne se trouve ni dans son acte de baptême ni dans son acte de décès. Il eut de sa première femme une fille qui épousa M. de Valroussous, et de la seconde trois autres filles qui ne se marièrent pas.

PARROCEL (*Pierre-Véran*), né en 1705, établi à Cavaillon, mort en 1780, n'a paru actif ni les arts non plus que les trois suivants. Il est la souche de la branche des Parrocel qui existe aujourd'hui.

(1) DESCRIPTION DE LA PIÈCE.
Au milieu, Hérodiade, debout, suivie d'un page et d'une servante, porte, dans un bassin, la tête de saint Jean ; au second plan, à gauche, on voit le soldat remettant son sabre dans le fourreau, et auprès de lui le corps du saint. En bas, à droite, sur la lettre du carreau : L. PARROCEL. IN. ET SCVLP. AVEN (Entièrement rare.)
Hauteur : 490 millimètres sans la marge.
Largeur : 439 millimètres.

4e génération.

Mlle PARROCEL (*Jeanne-Françoise-Païsis*), née à Paris en 1734, mariée à M. Lefebvre de Valrousseaux, avocat. Elle peignit les fleurs et les animaux, et mourut en 1829, âgée de 95 ans. De Launay a gravé plusieurs de ses productions.

Mlle PARROCEL (*Marie* ou *Marion*), peintre d'histoire et de portraits, née en 1745 ; elle fut élève de son père et a fait de belles copies ; elle est morte à Paris, en 1824, âgée de 81 ans. On voit chez M. Parrocel, de Marseille, un portrait de femme peint par elle en 1777.

Mlle PARROCEL (*Thérèse*), née le 12 décembre 1745 ; elle peignit le portrait, miniature et mourut à Paris, en 1835, âgée de 90 ans.

Mlle PARROCEL (*Jeannette*), née en 1747 ; elle cultiva les arts et mourut à Paris, en 1732, âgée de 85 ans.

1. PARROCEL (*Auguste-César*), né en 1705, mort en 1816.
2. PARROCEL (*Étienne*), né en 1761.
3. PARROCEL (*Antoine*), né en 1792, mort en 1864.

(2) DESCRIPTION DE LA PIÈCE.
On voit la source sortir à gauche du creux d'un rocher et former la rivière de Sorgue, qui se dirige à droite, vers le village de Vaucluse. À gauche, sous le trait carré, on lit : *Dessiné et gravé par J. J. Parrocel, et, au milieu,* VUE DE LA FONTAINE DE VAUCLUSE ; puis, de chaque côté, l'explication, avec des lettres de renvoi sur l'estampe. Largeur : 776 millim., hauteur : 589 millim., dont 65 de marge. On connaît deux états de cette planche : 1. Avant la lettre et les explications (très-rare). II. Avec le titre et les explications.

5e génération.

PARROCEL (*Étienne-Antoine*), né à Avignon le 11 octobre 1817. Auteur de plusieurs morceaux de poésie et de littérature, et peintre amateur ; encore vivant à Marseille en 1861.

ŒUVRE

DE

J. F. PARROCEL.

PIÈCES EN HAUTEUR.

1. La Danse savoyarde.

A droite, une jeune Savoyarde joue de la vielle et fait danser sa petite sœur qu'on voit à gauche, relevant légèrement sa robe de ses deux mains; derrière elle, le père, auprès d'un gros arbre, accompagne sa fille au son d'un triangle. Au bas, dans l'ombre sur le terrain, on lit non sans peine : *J. F. Parrocel fecit.* et au-dessous, sur une bande teintée de tailles verticales, ces mots : *ANIMO JAVOTE* -
Pièce entourée d'un trait carré.

Hauteur sans la marge : 163 *millim.* *Largeur :* 85 *millim.*

2. La Marmotte.

En avant d'un arbre, une jeune femme, assise sur une pierre et regardant à droite, sort de sa boîte une marmotte qu'elle a l'air de faire voir à quelqu'un ; derrière elle est un petit Savoyard coiffé d'un chapeau et qui crie *la marmotte,* en levant les bras. Sur une bande teintée de tailles verticales, on lit :

HO LA BELLE MARMOTE

Pièce faisant pendant à la précédente et de même grandeur ; elle ne porte pas le nom du maître.

<p style="text-align:center">PIÈCES EN LARGEUR.</p>

3. *Les Charmes de la musique.*

Assise à gauche sur un tertre inégal, une jeune fille s'accompagne de la guitare, en tournant la tête vers un jeune homme placé dans l'ombre derrière elle, et qui l'écoute la tête appuyée sur la main; à droite, on voit un violon qu'il a laissé à terre aux pieds de la belle, et au-dessus, sur un tertre plus élevé, l'Amour assis jouant du flageolet. Sur le terrain, du même côté, on lit : *J. F. Parrocel inv. et f.* 1770. (Jolie pièce.)

Largeur : 198 *millim. Hauteur sans la marge :* 142 *millim.*

On connaît deux états de cette planche :

I. C'est celui décrit. (Très-rare.)

II. Rechargé de travaux, particulièrement à droite, sur le nom du maître et au-dessus, sous le pied droit de la jeune fille et dans plusieurs autres parties de la planche.

4. *Le Lion.*

A droite, un grand lion couché est entouré et couronné de fleurs par quatre enfants; en avant, à gauche, un autre enfant, assis sur une boule, tient une corne d'abondance renversée, et montre le lion à un enfant à genoux; près de ce dernier, au second plan, se voient encore deux autres enfants.

A gauche, sous le trait carré, on lit : *J. F. Parrocel* 1770, les deux chiffres 7 venus à rebours (1).

Largeur : 219 millim. Hauteur : 160 millim.?

5. *La Pêche.*

Au bord d'une rivière, huit enfants se livrent au plaisir de la pêche au filet et à la ligne ; la vue est terminée par une montagne garnie de quelques arbres. Sur le devant, à gauche, on lit sur le terrain : *f. Parrocel* 1770. Les deux 7 venus à rebours.

Largeur : 203 millim. Hauteur sans la marge : 14 millim. mesurés au milieu.

6. *Les Dénicheurs de moineaux.*

Des enfants, au nombre de dix, viennent de dénicher des moineaux, dont quatre s'envolent vers la gauche ; sur le devant, un lévrier veut courir après. A gauche, sur la partie claire du terrain, on lit : *Parrocel* 1770. Les deux 7 sont venus à rebours, et et dans le P du nom on voit accolée l'initiale d'un des prénoms.

Largeur : 185 millim. Hauteur sans la marge : 150 millim. mesurés au milieu.

(1) Nous n'avons vu cette pièce qu'au cabinet des estampes du musée de Lyon ; elle est très-rare, ainsi que les deux suivantes que nous possédons, et toutes trois pourraient bien faire partie d'une suite représentant les quatre éléments. Celle que nous venons de décrire serait la *terre*, et les deux autres l'*eau* et l'*air* ; s'il en était ainsi, il en existerait une quatrième représentant le *feu*.

7. La Vendange.

Autour d'un vieil arbre soutenant un cep de vigne, sept enfants sont occupés à cueillir des raisins et à les manger : l'un d'eux, à droite, qui en a fait abus, les vomit ; derrière ce dernier, on voit un vase à demi renversé, et dans le lointain, à gauche, des montagnes surmontées de tours. Cette pièce est entourée de plusieurs traits assez mal tracés ; dans la partie blanche de ceux du haut, on lit vers le milieu : *J. F. Parrocel INVENIT et* ?

Largeur de la planche : 172 *millim. Hauteur :* 115 *millim.*

8. La Cueillette des fleurs.

En avant d'un groupe d'arbres entouré, à gauche, d'un treillage en losanges, six enfants sont occupés à cueillir des fleurs dans des corbeilles ; celui du milieu en renverse une sur un autre qui vient de jeter la sienne à terre. Dans le lointain, à droite, on aperçoit un arbre, et, derrière, une montagne. Pièce sans le nom du maître.

Largeur : 156 *millim. Hauteur sans la marge :* 105 *millim.*

F. BOUCHER.

François Boucher, peintre et graveur à l'eau-forte, naquit à Paris en 1704. Son père était dessinateur de broderies. Né pour les arts et doué d'une extrême facilité, il n'eut, pour ainsi dire, point de maître ; car, étant entré dans l'atelier de *Lemoine*, il n'y resta que trois mois, et vint demeurer ensuite chez *Jean-François Cars*, graveur et éditeur d'estampes, qui l'employa à dessiner des compositions qu'il faisait graver pour des thèses. A l'âge de dix-sept ans, il exécuta des dessins et des vignettes pour l'histoire de France du *père Daniel* ; plus tard, *M. de Julienne*, voulant reproduire par la gravure les dessins de *Watteau*, lui confia, pour cette entreprise, un grand nombre de planches qu'il exécuta à l'eau-forte avec un grand talent. En 1733, il remporta le premier prix à l'Académie, mais il ne put obtenir, pour aller à Rome, le brevet de pensionnaire, qui, alors, ne s'accordait qu'à la faveur : il y fut néanmoins à ses frais, en compagnie de Carle Vanloo ; mais, s'étant déjà fait une manière qui lui valut des succès, il fut peu sensible aux beautés des grands maîtres anciens, et, après dix-huit mois d'absence, il revint à Paris en 1731. Il ne tarda pas à jouir d'une grande vogue, et, la même année, il fut agréé à l'Académie et reçu académicien en 1734, sur un

tableau représentant *Renaud* et *Armide*, qui fait aujourd'hui partie du musée du Louvre ; il passa successivement dans toutes les charges de cette illustre compagnie, depuis celle d'adjoint à professeur, où il fut nommé en 1735, jusqu'à celle de directeur qu'il obtint en 1765 ; enfin, après la mort de Vanloo, il lui succéda comme premier peintre du roi, aux appointements de 6,000 fr. Devenu le peintre à la mode et secondé par une merveilleuse facilité, il exécuta un grand nombre de travaux en tous genres ; ses tableaux furent très-recherchés et parurent aux expositions du Louvre, de 1737 à 1769. Le nombre de ses dessins est infini ; lui-même l'évaluait à plus de dix mille. Il fit aussi de charmants pastels, et, entre autres, en 1766, les portraits de ses deux filles, qui font aujourd'hui partie de notre cabinet, et qui sont d'une exécution remarquable. Enfin, comme graveur à l'eau-forte, nous lui devons 182 pièces traitées tantôt d'une pointe fine et spirituelle, tantôt d'une manière ferme et vigoureuse, et, en général, d'un effet charmant, principalement dans sa troupe italienne d'après Watteau, qui réunit toutes ces qualités. Parmi ces eaux-fortes, il y en a 44 d'après ses propres compositions, 104 pour le livre d'études d'après Watteau, et 34 d'après ce dernier maître, Loutherbourg et Abraham Bloemart.

Heinecken, et Hubert et Rost, qui se sont copiés, lui attribuent encore plusieurs pièces : les *Amours en gaîté*, l'*Amour moissonneur*, l'*aimable Villageoise*, *six pièces de tapisseries chinoises*, *trois vases*. Nous

n'avons pu découvrir aucune de ces estampes, et nous en donnons l'indication pour ce qu'elles valent, ne sachant, d'ailleurs, si elles sont bien gravées par le maitre ou seulement d'après lui.

Boucher mourut à Paris le 30 mai 1770, et laissa un fils Juste-François Boucher, né en 1740 et mort en 1781 ; il grava aussi à l'eau-forte des cahiers d'architecture, d'arabesques, de vases, de tombeaux, etc., qu'on ne doit pas confondre, comme plusieurs l'ont fait, avec les productions de son père : elles sont d'un style tout différent et souvent signées F. Bo.

ŒUVRE

DE

F. BOUCHER.

PIÈCES D'APRÈS SES COMPOSITIONS.

1. La Vierge allaitant l'enfant Jésus.

Assise à gauche et tournée de trois quarts vers la droite, la Vierge mère, entourée de rayons, présente le sein à son divin fils emmaillotté et qu'elle soutient de la main gauche ; à droite, deux anges l'adorent : toutes ces figures sont vues à mi-corps dans un ovale en travers, entouré d'un trait se détachant sur le reste de la planche entièrement blanc.

Il n'y a pas de nom d'artiste.

Largeur de l'ovale : 144 millim. Hauteur : 120 millim.
Largeur de la planche : 184 millim. Hauteur : 150 millim.

2—5. SUITE DE QUATRE SUJETS D'ENFANTS.

On connaît quatre états de ces planches :

I. Avant toute adresse. (*Rare.*)

II. On lit dans la marge : *à Paris chez Odieuve Md. destampes quay de lEcole vis à vis le côté de la Samaritaine à la belle Jmage.*

III. L'adresse d'Odieuvre est remplacée par celle de *Roguier ruc St. Jacques au Boisseau d'Or. C. P. R.*

IV. Avec l'adresse de *Buldet rue de Gesvres au grand cœur. C. P. R.*

2. *La Tourterelle mise en cage..*

(1) A gauche, un Amour assis sur un tertre et appuyé sur une cage s'apprête à y faire entrer une tourterelle qu'il tient en l'air; derrière lui, à droite, on voit un autre Amour appuyé aussi sur une cage et tenant un nid de deux tourtereaux. Au bas, sur la partie blanche du terrain, on lit : *boucher*.

Hauteur : 184 millim. sans la marge, qui porte 6 à 7 millim. Largeur : 142 millim.

3. *Le Sommeil.*

(2) A demi couché sur un tas de paille, un enfant, tourné de droite à gauche, dort d'un profond sommeil à côté d'un chat endormi qu'on voit sur le devant à droite; au second plan, du côté opposé, un autre enfant dort également la tête appuyée sur ses deux bras. Sur des broussailles, au bas de la droite, on lit : *Bouche*

Hauteur mesurée au milieu : 192 millim., y compris 8 millim. de marge. Largeur : 144 millim.

4. *Les petits Buveurs de lait.*

(3) A droite, un petit garçon debout porte à sa bouche une tasse de lait, tandis que sa petite sœur, qui veut en avoir sa part, penche la tasse de son côté et renverse tout le liquide; derrière la petite fille, à gauche, on voit sur une marche un chat hargneux. Sur la partie restée blanche du terrain, à droite, on

lit très-légèrement tracé et venu à rebours : *boucher f.*

Hauteur : 195 millim., dont 8 millim de marge. Largeur : 143 millim.

5. *Le petit Savoyard.*

(4) Un tout jeune enfant, un bâton à la main, vu de face et regardant à droite, se repose assis sur un tertre couvert de broussailles; dans une boîte entr'ouverte qu'il a déposée à côté de lui, on aperçoit la tête de sa marmotte couchée sur de la paille. Au-dessous, à droite, on lit venu à rebours : *boucher.*

Hauteur : 199 millim., dont 5 millim. de marge. Largeur : 145 millim.

6. *Le petit Berger.*

Adossé à un gros arbre à gauche, un enfant, gardant un troupeau, fait danser son chien au son de sa musette; un mouton est couché à côté de lui, tandis que les autres se voient dans le fond, en avant d'un petit bois. A droite, sur le terrain, on lit, écrit de la main du maître, *F. Boucher* et dans la marge, sous le trait carré à gauche : *F. Boucher fecit aqua forti* et à droite, *A. Aveline term.* puis au milieu ce titre : L'INNOCENCE. et au-dessous ces quatre vers :

Qu'heureux est l'age d'Innocence !
Cet Enfant comble ses desirs :
Des soins, des soucis l'Ignorance
Nous fait gouter les vrais plaisirs.

<div style="text-align:right">*Pariset.*</div>

Hauteur : 243 *millim.*, *y compris* 47 *millim. de marge. Largeur* : 151 *millim.*

Il doit exister de cette jolie pièce un premier état d'eau-forte pure, avec le seul nom de Boucher au bas, mais sans doute fort rare ; nous ne l'avons jamais vu.

7—12. LES SIX PIÈCES GRAVÉES PAR BOUCHER DANS LE RECUEIL INTITULÉ :

Nouveau livre de diverses figures inventées et gravées en partie par françois Boucher peintre du Roy à Paris chez Huquier rue des Mathurins au coin de celle de Sorbonne C. P. R.
Le titre portant cette inscription est gravé par Huquier.

On connaît deux états de ces planches :
I. Avant les numéros.
II. Avec une série de nos de 1 à 10 placés dans le haut ; celles gravées par Boucher portent les nos 2. 3. 4. 5. 6 et 10. C'est l'état décrit.

7.

(1) En avant d'un bouquet d'arbres, une jeune paysanne, assise à terre de droite à gauche et regardant en face, tient de ses deux mains une cruche sur ses genoux. Dans la partie blanche du terrain, à gauche, on lit : *F. Boucher*

Jolie pièce portant le n° 2 et se détachant, ainsi que les suivantes, sur un fond blanc sans trait carré.

Hauteur de la planche : 232 *millim. Largeur de la planche* : 173 *millim.*

8.

(2) Un homme debout, vu par le dos et la jambe gauche élevée sur une butte, s'apprête à déposer un faisceau d'armes, qu'il apporte à quatre hommes nus

couchés au second-plan. A gauche, au-dessous d'un carquois, d'une hache et d'un marteau, on lit : *Boucher* 1754. dans le haut le n° 3.

Hauteur de la planche : 240 millim. Largeur : 177 millim.

9.

(3) Deux jeunes filles, qui viennent de cueillir des fleurs, s'acheminent vers la gauche : la première, qui les a placées dans son tablier, le tient ouvert pour les faire voir, en regardant en l'air à droite; l'autre les porte dans un panier, et regarde sa compagne en lui faisant une recommandation. Au second plan, derrière une haie, on voit à droite trois personnages, et dans le lointain, à gauche, une maison et une tour. Au bas de ce même côté, sous des broussailles, on lit : *Boucher* et en haut le n° 4.

Hauteur de la planche : 244 millim. Largeur : 176 millim.

10.

(4) A gauche, un guerrier oriental, portant un carquois et vu par le dos, est assis sur une butte de terre et regarde à droite, en faisant de ce côté un commandement. Au second plan, on voit deux cavaliers coiffés de bonnets. Au bas, sur le fond blanc, on lit : *F. Boucher* et en haut le n° 5.

Hauteur de la planche : 238 millim. Largeur : 177 millim.

11.

(5) Jeune fille, nu-tête, vue par le dos, le jupon retroussé, et portant à son bras gauche un panier d'où sortent des épis et des fleurs; elle s'achemine

vers une maison qu'on aperçoit dans le fond à droite. Jolie pièce qui ne porte pas le nom du maître et qui est entourée d'un trait carré; on y voit le n° 6.

Hauteur de la planche : 241 *millim.* Largeur : 177 *millim.*

12.

(6.) Assise à terre à droite, et légèrement tournée vers la gauche, une jeune fille, ayant une rose à son corset et les mains jointes, paraît livrée à ses pensées; à côté d'elle, on voit un panier à anse avec des fleurs, et au-dessus, dans le fond, un fragment d'architecture avec deux jeunes filles. Dans l'angle du bas, à gauche, on lit : *F. Boucher*

Charmante pièce en largeur sans trait carré et portant le n° 10, dernier de la suite.

Largeur de la planche : 242 *millim. Hauteur :* 176 *millim.*

13. *La petite Reposée.*

Assise sur des pierres en avant d'un gros mur ruiné, une jeune fille, tournée vers la droite, regarde en bas, du côté opposé, avec un air de complaisance; derrière elle, à droite, on voit un enfant appuyé sur une pierre, et dans l'angle bas de la gauche on lit : *F. Boucher sc* 1736. Au milieu de la marge, on lit en lettres majuscules le titre ci-dessus, et au-dessous, *à Paris chez Buldet, rue de Gevres*

(*Jolie pièce en hauteur entourée d'un trait carré.*)

Hauteur : 241 *millim.*, *dont* 14 *millim. de marge. Largeur :* 167 *millim.*

On connaît deux états de cette planche :

1. Avant toute lettre. (*Très-rare.*)

II. Avec le nom de Buldet, c'est celui décrit.

14. *La Blanchisseuse.*

A droite, en avant d'une chaumière, une jeune blanchisseuse, vue de profil, étend du linge sur une corde fixée d'un bout à des branches mortes faisant partie d'une baraque en planches, à côté de laquelle on voit un jeune enfant. A gauche, à travers des roseaux et des broussailles, coule une rivière qui vient occuper tout le devant de l'estampe. Dans l'angle du bas de la gauche, on lit sur le terrain : *f. Boucher 1756* et au milieu de la marge, *LA BLANCHISSEUSE A Paris chez Buldet rue de Gevres.*

Hauteur : 310 *millim., y compris* 11 *millim. de marge. Largeur* : 215 *millim.*

On connaît deux états de cette planche :

I. D'eau-forte pure avant les travaux ajoutés et avant toute lettre dans la marge. (*Très-rare.*)

II. Avec les travaux ajoutés et avec la lettre.

15—26. *Suite de petits sujets et de têtes en hauteur, chiffrés dans le haut, à droite, de* 1 *à* 12, *et dont le fond est blanc sans trait carré ; il en existe un premier état avant les numéros.*

Hauteur des planches : 110-113 *millim. Largeur* : 68-70 *millim.*

15.

(1) Un paysan mal vêtu, appuyé sur son bâton et tenant une pipe à la main, occupe le premier plan; derrière, on en voit un autre assis sur un baquet et dont la tête est cachée ; et enfin, au fond, un troi-

sième debout lisant un journal. Au-dessous, au bas de la planche, on lit : *AParis chés la V° de F. Chereau, rue S*. *Jacques, aux 2 Piliers d'or.*

16.

(2) Un mendiant tête nue, appuyé sur un grand bâton, se dirige en face, regardant à droite; derrière lui, à gauche, on voit une petite fille ayant un tablier à bavette et portant quelque chose suspendu à ses mains.

17.

(3) Une vieille femme, coiffée d'un grand chapeau et vêtue d'un large par-dessus qui laisse voir une cravate, se dirige vers la gauche, les mains dans ses poches et regardant le spectateur ; sa figure est entièrement dans l'ombre et elle n'est vue qu'à mi-corps.

18.

(4) Une tête de Christ ou de saint portant barbe et de longs cheveux ; il est vu de profil, regardant en l'air vers la gauche.

19.

(5) Une tête de jeune homme à cheveux longs et ayant au cou une fraise en fourrure ; il est vu de profil regardant à droite. Au bas, vers la gauche, se trouvent les lettres *f. B*. C'est la seule pièce de la suite qui porte le monogramme de *f. Boucher*.

20.

(6) Un vieux paysan, un genou en terre, porte

sur l'autre un éventaire chargé de légumes que soutient son jeune fils, debout à sa droite ; un autre vient derrière portant un éventaire chargé de fruits. Dans le fond, on aperçoit une maison percée de quatre fenêtres.

21.

(7) Tête de bourgeois portant lunettes, coiffé d'un chapeau à trois cornes galonné et vêtu d'un large habit avec jabot; la tête baissée vers la droite, il paraît fixer quelque chose.

22.

(8) Un militaire, l'épée au côté et portant une longue queue et un chapeau à trois cornes, est assis à terre de gauche à droite, où il regarde ; derrière lui, un paysan, assis sur une table et tenant une perche sur son épaule, regarde du même côté.

23.

(9) Une tête de bourgeois coiffé d'un chapeau à trois cornes, avec les cheveux frisés et une queue ; il est vu de profil, tourné à gauche, où il regarde : on remarque deux boutons au revers de son habit.

24.

(10) Une femme assise à droite, et son mari derrière, appuyé sur son bâton, écoutent le récit que leur fait un colporteur assis par terre devant eux, et tenant son bâton allongé sur son ballot qu'on voit en avant.

25.

(11) Au pied d'un arbre, une femme coiffée d'un chapeau et assise à terre tient sur elle son jeune fils et regarde vers la droite; plus loin un jeune homme à moitié couché et tenant une perche regarde du même côté.

26.

(12) A gauche, une jeune femme, en bonnet, à moitié couchée au pied d'un vieil arbre et appuyée sur une bouteille, donne un verre de vin à un jeune homme ayant un chapeau et debout derrière ses pieds.

27. *Académie d'homme en largeur.*

Couché à terre de droite à gauche, il lève et pose sa jambe droite sur une pierre, tandis qu'il s'apprête à frapper quelque chose d'un bâton qu'il tient en l'air; le fond est teinté par des tailles diagonales descendant de gauche à droite. Au-dessous du trait carré on lit d'un côté : *F. Boucher del et sculp* et de l'autre, *Huquier ex. C. P. R.* dans la marge du haut un A et le chiffre 10.

<small>Largeur : 257 millim. Hauteur : 180 millim., y compris 8 millim. de marge.</small>

28. *Académie d'homme en hauteur.*

Un guerrier assis sur ses armes et tourné vers la gauche, où il regarde à terre, paraît tenir, de ses mains en l'air, les rennes d'un cheval; le fond est

teinté de lignes diagonales, et sous le trait carré on lit dans la marge, à gauche : *F. Boucher del et sc.* et à droite, *Huquier ex. C. P. R.* dans le haut se trouvent la lettre B et le n° 9.

Largeur : 272 millim., y compris 13 millim. de marge. Hauteur : 163 millim.

29. *Le dessinateur.*

Jeune homme vu à mi-corps, de face et regardant en l'air à droite : il tient un portecrayon et appuie sa main gauche sur un portefeuille qui traverse les trois quarts de l'estampe. A gauche, sous le trait carré, on lit : *F. Boucher (charmante pièce d'une pointe fine et très-spirituelle).*

Hauteur : 195 millim., dont 18 millim. de marge. Largeur : 140 millim.

Il existe de cette estampe une jolie copie gravée en manière de plusieurs crayons par *Démarteau.*

30—41. FIGURES CHINOISES DESSINÉES ET GRAVÉES PAR F. BOUCHER (1).

30. *Titre.*

(1) Une jeune Chinoise debout et vue de face joue de la flûte ; elle s'appuie sur un dé de pierre sur le-

(1) Cette suite n'est pas chiffrée ; nous avons suivi l'ordre d'un ancien cahier qui paraissait n'avoir pas été décousu, composé du titre, d'une première pièce gravée par *Perronneau,* et de dix autres dessinées et gravées par *F. Boucher.*

quel sont assis deux chats, et sur le devant duquel est gravé le titre suivant en dix lignes :

RECUEIL — *de diverses Figures* — CHINOISE — *du Cabinet* — *de* — FR. BOUCHER — *Peintre du Roy* — *Dessinées et Gravées* — *par lui même* — *Avec Priv. du Roy.*

Dans la marge on lit : *A Paris Chez Huquier rue S*t*. Jacques, au coin de la rue des Mathurins.*

Hauteur : 205 *millim., dont* 13 *millim. de marge. Largeur :* 130 *millim.*

31. *Magicien Chinois* (1).

(2) Il est assis au pied d'un palmier et tourné vers la gauche, tenant un serpent auquel il semble parler ; à droite, sur le devant, on voit son parasol ouvert et un arrosoir ; dans la marge on lit, sous le trait carré à gauche : *F. Boucher del* et à droite, *Perronneau sculp.* puis au milieu le titre ci-dessus, et plus bas : *Huquier ex. C. P. R.*

Hauteur : 204 *millim., y compris* 8 *millim. de marge. Largeur :* 131 *millim.*

32. *Musicien Chinois.*

(3) Il est assis à gauche, tourné vers la droite, et joue d'un instrument percé de trous ; derrière lui, à droite, un petit Chinois tient un parasol ouvert, et de l'autre côté on voit un vase de plantes et un sabre.

(1) Quoique cette pièce ne soit pas gravée par Boucher, nous la décrivons pour que la suite ne soit pas incomplète.

Sur cette pièce et sur les neuf suivantes on lit dans la marge, sous le trait carré à gauche : *F. Boucher del et sculp* et à droite : *Huquier ex. C. P. R.* puis au milieu le titre énoncé en tête.

Hauteur : 210 millim., dont 12 millim. de marge. Largeur : 133 millim.

33. Demoiselle Chinoise.

(4) Elle est debout, vue de face, appuyée sur une table et prenant son café ; sous la table on voit un réchaud à parfums, et à gauche une chaise et un coussin.

Hauteur : 208 millim., y compris 11 millim. de marge. Largeur : 134 millim.

34. Païsane Chinoise.

(5) Vue entièrement de face et debout, elle porte un panier de poisson dont l'anse est passée sur son épaule ; deux grands oiseaux huppés et à bec crochu marchent à sa gauche, et au-dessus, sur un petit mur, on voit un vase d'ananas.

Hauteur : 208 millim., dont 9 millim. de marge. Largeur : 134 millim.

35. Médecin Chinois.

(6) Vu de face et tenant une baguette divinatoire, il est assis sur un grand fauteuil dont le dossier est enlacé de deux serpents et au sommet duquel sont suspendues dix sonnettes.

Hauteur : 206 *millim.*, *y compris* 12 *millim. de marge. Largeur :* 132 *millim.*

36. *Botaniste Chinois.*

(7) Debout, légèrement tourné à droite et regardant en face, il porte sur son épaule une branche d'arbre garnie de trois fruits et il est entouré de plusieurs vases de plantes.

Hauteur : 204 *millim.*, *dont* 10 *millim. de marge. Largeur :* 131 *millim.*

37. *Musicien Chinois.*

(8) Assis sur un petit mur et vu de face, il joue de la guitare en regardant le spectateur; au-dessous de ses pieds on voit un tambour de basque et plusieurs instruments, et plus bas, sur le terrain, on lit : *Jn.* f *Boucher.*

Hauteur : 207 *millim.*, *dont* 8 *millim. de marge. Largeur :* 130 *millim.*

38. *Dame Chinoise.*

(9) A l'ombre d'un parasol fixé au dos d'une chaise sur laquelle elle est assise, elle fait tenir debout un petit chien; à gauche, sur un réchaud, on voit un grand vase à parfums et une tasse.

Hauteur : 207 *millim.*, *y compris* 11 *millim. de marge. Largeur :* 131 *millim.*

39. *Bastelleuse Chinoise.*

(10) Debout et vue de face, elle tourne la tête à

droite pour regarder une figure de folie au bout d'un bâton qu'elle tient à la main gauche, de l'autre main elle porte un panier; au second plan on voit une cage et deux ruches.

Hauteur : 203 millim., y compris 10 millim. de marge. Largeur : 130 millim.

40. Soldat Chinois.

(11) Debout, vu de face et tournant la tête à gauche, il porte à l'oreille un tube acoustique comme pour écouter un bruit lointain; il a sur son dos son arc et ses flèches, et devant lui, à terre, une masse de guerre; à gauche, derrière un dé de pierre, on voit un petit Chinois.

Hauteur : 211 millim., dont 13 millim. de marge. Largeur : 132 millim.

41. Soldat Chinois.

(12) Celui-ci est assis, la jambe posée sur son genou; il tient de la main gauche une masse d'arme à pointes et a l'autre main appuyée sur son bouclier; ses armes sont sur son dos et près de lui.

Hauteur : 210 millim., y compris 12 millim. de marge. Largeur : 133 millim.

42. Andromède.

Enchaînée debout, à droite, sur le rocher au milieu de la mer, elle regarde avec effroi le monstre apparaissant à gauche prêt à la dévorer; au-dessus, dans le haut, on voit Persée arrivant en toute hâte

pour la délivrer. Sur l'eau on remarque le nom du maître, et dans la marge on lit, sous le trait carré à gauche : *Inventé et gravé à l'eau forte par F. Boucher*, et à droite, terminé par *P. Aveline*, puis au milieu, ANDROMEDE et au-dessous, *à Paris chez Huquier vis à vis le grand Châtelet.*

Hauteur : 344 millim., dont 24 millim. de marge. Largeur : 225 millim.

On connaît trois états de cette planche :
I. Avant toute lettre dans la marge.
II. Avec l'adresse de Huquier, c'est celui décrit.
III. Avec l'adresse de Basan et Poignant.

43. *Vénus et Cupidon* (1).

Elle est appuyée sur le côté gauche et tient de la main droite une couronne que Cupidon cherche à attraper ; en bas, à gauche : *Boucher inv et fecit.*

La mesure n'est pas indiquée.

44. *Les Grâces au tombeau de Watteau.*

En avant d'un sarcophage surmonté d'une grande pyramide, et sur lequel est placé le portrait de Watteau, on voit, à droite, les trois Grâces et les Amours venant l'entourer de guirlandes de fleurs, et lui apportant une couronne ; dans le haut, la Renommée,

(1) N'ayant pu réussir à voir cette pièce, nous en empruntons la description au catalogue de la collection du baron de Vèze (mars 1855), page 144, n° 19. On cite, à la suite, deux copies de cette estampe, dont une à l'eau-forte en contre-partie.

sortant d'un foyer de gloire, s'en va publier ses talents; et, dans le bas, un petit Génie écrit sur le tombeau les quatre vers suivants :

Les Graces qui dans les Ouvrages
De l'incomparable Watteau
Offrent partout aux yeux de riantes images
Versent des pleurs sur son tombeau.

A droite sur le devant, gisent renversés les attributs de la peinture.

Dans la marge, sous le trait carré, on lit à gauche : *Boucher invenit et sculp.*, et au milieu, *A Paris chez Huquier, rue S. Jacques, au coin des Mathurins*, C. P. R.

Hauteur : 350 *millim., y compris* 5 *millim. de marge. Largeur :* 222 *millim.*

On connaît trois états de cette planche :
I. Avant toute lettre.
II. Avec les vers sur le tombeau.
III. Avec les vers et les inscriptions de la marge, c'est celui décrit.

Cette planche sert de frontispice à la deuxième partie du livre dont nous allons décrire les pièces gravées par Boucher.

PIÈCES D'APRÈS WATTEAU.

45. *Portrait de Watteau.*

Coiffé d'une grande perruque et vêtu d'un large habit de fourrures, Watteau, appuyé d'une main sur un portefeuille et tenant de l'autre un portecrayon, regarde d'un air pensif le spectateur. Sur le haut du

portefeuille on lit à gauche : *Watteau*, et à droite, *boucher*.

Ce portrait, vu à mi-corps, se détachant sur un fond blanc, est au milieu d'un encadrement carré d'architecture, formé par un double trait, au bas duquel on lit sur un champ renfoncé les quatre vers suivants :

> *Watteau, par la Nature, orné d'heureux talents*
> *Fut très reconnoissant des dons, qu'il reçut d'elle ;*
> *Jamais une autre main ne la peignit plus belle,*
> *Et ne la sçut montrer sous des traits si galants.*
> <div style="text-align:right">C. Moraine.</div>

Sous le trait carré du portrait on lit à gauche : *Watteau pinx.*, et à droite, *Boucher sculp.*

Hauteur du portrait sans l'encadrement : 245 *millim. Largeur* : 214 *millim.*

Avec l'encadrement entier : Hauteur : 331 *millim. Largeur* : 230 *millim.*

On connaît deux états de cette planche :
I. Avant la lettre.
II. Avec la lettre, c'est celui décrit et qui sert de frontispice au livre dont nous allons décrire les pièces gravées par notre maître.

46 – 148. PIÈCES GRAVÉES PAR BOUCHER DANS LE RECUEIL DONT VOICI LE TITRE :

Figures de différents caractères, de Paysages et d'études dessinées d'après nature par Antoine Watteau peintre du Roy en son académie Royale de Peinture et Sculpture, Gravées à l'eau forte par des plus habiles Peintres et Graveurs du temps, tirés des plus beaux cabinets de Paris. Chez Audrain aux Goblins et chez Chereau.

On connaît deux états de cette planche sans changement dans les travaux :

I. C'est celui que nous allons décrire. (Rare.)

II. Avec l'adresse de Huquier dans la marge et des séries de numéros en chiffres romains et arabes dans le haut.

Pour une grande partie des pièces, principalement des grandes, il existe un troisième état avec des fonds de paysage, mais qui ne sont pas du maître.

46.

(1) Grande figure d'homme à barbe, vu de face à mi-corps; il a les cheveux courts et regarde en bas vers la droite, en portant la main sur son manteau qui se détache en blanc sur sa robe noire. Sous le trait carré on lit à gauche : *Vatteau del.* et à droite, *B. S.* et au-dessus le n° 1.

Hauteur de la planche : 324 millim., dont 16 millim. de marge. Largeur de la planche : 217 millim.

47.

(2) Une danseuse vue de profil, tournée vers la droite ; elle est coiffée en cheveux, tient sa robe de la main droite et tend l'autre à son danseur; dans le bas à gauche on lit : *Wa. f.* et à droite, le chiffre 2, et les lettres *B. S.*

Hauteur : 247 millim., dont 4 millim. de marge. Largeur : 175 millim.

48.

(3) Jeune homme debout, tourné vers la gauche et ayant la main dans sa ceinture : il porte une longue robe rayée, recouverte, sur l'épaule droite, d'un épais manteau et est coiffé d'un bonnet retroussé.

Sous le trait carré, à gauche on lit : *Watteau del.* et à droite, *B. Sc.* Le n° 4 est dans l'angle au-dessus.

Hauteur de la planche : 348 millim., dont 13 millim. de marge. Largeur : 206 millim.

49.

(4) Une jeune fille coiffée d'un fichu arrangé autour de sa tête et vêtue d'une robe rayée avec manches pagodes, et d'un long par-dessus garni de fourrures; vue par le dos de trois quarts, elle appuie sa main droite sur sa hanche et regarde à gauche. Dans l'angle du bas, à droite, on voit le n° 5 et au-dessus sous le trait carré, *B. S.* puis à gauche, *Vatteau del.*

Hauteur : 350 millim., dont 10 millim. de marge. Largeur : 219 millim.

50.

(5) Savoyard, montreur de marmotte : elle est sur sa boîte qui est suspendue à son cou. Il tient à la main un galoubet en l'air; et, tourné de trois quarts vers la droite, il regarde en face. Dans l'angle du bas, à droite, se trouve le n° 6 et au-dessous dans la marge on lit : *B. S.* et à gauche, *Vatteau del.*

Hauteur : 318 millim., dont 14 millim. de marge. Largeur : 204 millim.

51.

(6) Paysage en travers où l'on voit deux rochers escarpés entre lesquels une rivière passe sous un pont qui réunit le sommet des deux rochers; sur celui de gauche s'élève une église avec un clocher.

Sous le trait carré on lit à gauche : *Watteau f.* et à droite, *boucher S.* et le n° 8.

Largeur : 270 millim. Hauteur : 193 millim., dont 14 millim. de marge.

52.

(7) Un pierrot vu de face dans l'attitude de la réflexion : il a la main droite dans sa poche et tient, de l'autre, son chapeau bas; dans l'angle, à droite, se trouve le n° 17, et au-dessous, sous le trait carré, *B. S.* puis à gauche, *Vatteau del.*

Hauteur : 320 millim., dont 12 millim. de marge. Largeur : 205 millim.

53.

(8) Vieux Savoyard debout, coiffé d'un chapeau rond et regardant en face : il porte une boîte sur son dos, et une autre boîte sur laquelle il s'appuie est suspendue à son cou; dans le bas, à droite, on voit 20, et sous le trait carré, à gauche *W. f.* et de l'autre côté *B. S.*

Hauteur : 360 millim., dont 6 millim. de marge. Largeur : 223 millim.

54.

(9) Paysage en hauteur, au milieu duquel coule une rivière bordée, à droite, de maisons qui aboutissent à un moulin construit sur un pont. A gauche, sur le terrain, on lit : *Watteau*, et à droite, en avant de roseaux, *boucher*. Dans la marge, à droite, est le n° 23.

Hauteur : 247 millim., y compris 11 millim. de marge. Largeur : 170 millim.

55.

(10) Jeune nègre, un genou à terre, appuyé sur une bassine dans laquelle on a mis rafraichir trois bouteilles : il en prend une et regarde à droite, paraissant écouter un ordre qu'on lui donne. Jolie pièce en largeur, au bas de laquelle on lit à gauche : *Wat. f.* et à droite, *B. S.* au-dessous du n° 24.

Largeur : 319 millim. Hauteur : 215 millim., dont 6 millim. de marge.

56.

(11) Jeune homme debout, vêtu à l'espagnol avec un manteau court jeté sur son épaule droite, et un chapeau à plume : il est vu presque par le dos et appuie le bras gauche sur sa hanche. Au bas se trouve le n° 26, et sous le trait carré, à gauche *W* et à droite *B*.

Hauteur : 160 millim., y compris 5 millim. de marge. Largeur : 98 millim.

57.

(12) Une petite fille ayant de longs cheveux et coiffée d'un toquet : elle est debout, tournée vers la gauche et regardant en face, le coude appuyé sur une motte de terre. Au bas, à gauche, on lit : *Watteaux f.* et à droite, *B.* au-dessous du n° 32.

Hauteur : 186 millim., dont 5 millim. de marge. Largeur : 125 millim.

58.

(13) Jeune fille assise à terre, les pieds dirigés vers la gauche, et tournant le dos pour regarder du

côté opposé. Elle porte au cou un collier attaché derrière avec un ruban noir; à gauche, sous le trait carré, on lit : *Wat. de* et à droite *B. Sc.* et au-dessus le n° 33.

Largeur : 244 millim. Hauteur : 177 millim., dont 9 millim de marge.

59.

(14) Jeune moine déchaussé, vu de face, les yeux baissés : il est debout et est coiffé d'un grand chapeau rond. Dans le bas à droite, est le n° 34, et sous le trait carré *B. Sc.* puis à gauche, *Watteau del.*

Hauteur : 322 millim., y compris 10 millim. de marge. Largeur : 208 millim.

60.

(15) Jeune fille assise sur un fauteuil dont les bois sont carrés : elle s'appuie sur le bras et regarde à gauche. Dans le bas de ce côté, on lit : *Wat. f.* et à droite, sous le n° 37, *B. S.*

Hauteur : 321 millim., dont 7 millim. de marge. Largeur : 208 millim.

61.

(16) Jeune personne debout, coiffée en cheveux : elle est vêtue d'une robe de soie, qu'elle relève légèrement du devant, et vue presque de face; elle regarde à droite. Dans le bas est le n° 39, et sous le trait carré on lit, à gauche : *Vatteau del*, et à droite, *B. S.*

Hauteur : 319 millim., y compris 11 millim. de marge. Largeur : 204 millim.

62.

(17) Paysage en hauteur, avec un canal bordé, de chaque côté, de grands arbres et aboutissant à un petit pavillon à deux portes. Dans le coin, à gauche, on lit, sur l'eau : *Watteau* et à droite, *boucher*; et au-dessous, dans la marge, le n° 40.

Hauteur : 245 *millim.*, *y compris* 10 *millim. de marge. Largeur* : 170 *millim.*

63.

(18) Deux têtes de jeunes filles : l'une, coiffée d'un chapeau, est vue de trois quarts; l'autre, vue de face, est coiffée d'un serre-tête : toutes deux regardent à droite. Dans le coin de ce côté le n° 41, au-dessous dans la marge, **B. Sc.** et à gauche, **W.** *del.*

Largeur : 228 *millim. Hauteur* : 160 *millim.*, *dont* 8 *millim. de marge.*

64.

(19) Petite fille vue de face à mi-corps : elle est coiffée d'un toquet et regarde à gauche. Dans le bas, de ce même côté, on lit : *Watteaux* et à droite, sous le n° 48, **B**.

Hauteur : 184 *millim.*, *dont* 5 *millim. de marge. Largeur* : 123 *millim.*

65.

(20) Jeune dame assise, tournée de trois quarts vers la droite et regardant en bas : elle s'appuie, d'une main, sur son siége et, de l'autre, tient un pli de sa robe. Dans le coin du bas se trouve le n° 51, et au-dessous, dans la marge, **B. S.** puis à gauche, *Vatteau del.*

Hauteur : 320 millim., y compris 12 millim. de marge. Largeur : 203 millim.

66.

(21) Écossais, vu par le dos, assis sur un petit mur et jouant de la flûte : il est coiffé d'un toquet et vêtu d'un justaucorps rayé, avec une jupe. Au bas, à droite, se trouve le n° 52, et au-dessous du trait carré, on lit, à gauche : *Vatteau del.* et de l'autre côté, *B. S.*

Hauteur : 313 millim., dont 6 millim. de marge. Largeur : 205 millim.

67.

(22) Une petite fille vue à mi-corps : elle est coiffée d'un toquet, et porte ses deux mains du côté gauche où elle regarde. Dans le bas, à gauche, on lit : *Watteaux* et à droite, *F. B.* suivi du n° 53.

Hauteur : 241 millim., dont 7 millim. de marge. Largeur : 165 millim.

68.

(23) Homme coiffé d'une calotte, ayant une fraise au cou et les mains gantées de longs gants : il est assis sur une chaise, tenant son chapeau rond de la main gauche et portant l'autre main à son épée en regardant du même côté. Au coin du bas, à droite, on voit le n° 57, et au-dessous, sous le trait carré, *B. Sc.* puis à gauche : *Watteau del.*

Hauteur : 320 millim., y compris 13 millim. de marge. Largeur : 236 millim.

69.

(24) Jeune magistrat en robe longue, coiffé en

cheveux : il tient sa toque de la main gauche et s'avance en face; dans le bas, à droite, le n° 64, et au-dessous, dans la marge : *B.* puis à gauche *W.*

Hauteur : 183 millim., dont 8 millim. de marge. Largeur : 127 millim.

70.

(25) Jeune personne assise, vue de face, appuyant son bras gauche sur une butte de terre et portant l'autre main à sa ceinture : elle est décolletée et coiffée en cheveux. On lit au bas : *Wa. f.* et à droite, *B*, et dans la marge le n° 68.

Hauteur : 248 millim., dont 7 millim. de marge. Largeur : 175 millim.

71.

(26) Un homme à rabat, avec de longs cheveux tombant de chaque côté et coiffé d'un grand chapeau; il est assis sur une chaise à dossier élevé, et s'appuie, de sa main étendue, sur une canne à béquille, en regardant le spectateur. On lit au bas à gauche : *Watteau* et à droite, *boucher*, suivi du n° 69. (*Belle pièce.*)

Hauteur sans la marge : 312 millim. Largeur : 266 millim.

72.

(27) Dame debout, vue entièrement par le dos : elle est coiffée d'un capuchon retombant sur un mantelet dont les pointes viennent se rattacher derrière la taille. Au bas, à droite, le n° 72, et au-dessous, dans la marge, on lit : *B. S.*, puis à gauche, *Vatteau del.*

Hauteur : 245 millim., dont 13 millim. de marge. *Largeur* : 168 millim.

73.

(28) Grand homme à barbe, coiffé d'un bonnet russe et vêtu d'une longue robe entourée d'une ceinture à laquelle il porte la main ; il est debout et vu de face. Le n° 73 se trouve dans le bas à droite, et au-dessous, dans la marge, *B. S.*, puis à gauche, *Vatteau del.*

Hauteur : 350 millim., y compris 10 millim. de marge. *Largeur* : 220 millim.

74.

(29) Jeune homme assis à terre de droite à gauche : il est vêtu à l'espagnol et pince de la guitare. Dans le bas, à droite, le n° 78, et au-dessous, dans la marge, *B.* puis à gauche, *W.*

Largeur : 183 millim. *Hauteur* : 132 millim., dont 6 millim. de marge.

75.

(30) Paysage en hauteur, au milieu duquel on voit, sur des rochers garnis d'un buisson d'arbres, un vieux solitaire assis, méditant dans un livre près d'une grande croix de bois ; dans le fond, à gauche, coule une rivière se précipitant en cascade entre des rochers. Dans l'angle, à gauche, se trouve le monogramme *W.* et au-dessous, dans la marge, *B. S.* et à droite, le n° 79. (*Très-belle pièce.*)

Hauteur : 279 millim., dont 13 millim. de marge. *Largeur* : 240 millim.

76.

(31) Tête de jeune femme, ayant les cheveux retroussés en arrière, et au cou un petit fichu en sautoir : elle est vue de face et tourne ses regards vers la droite. Le fond, derrière la tête, est ombré, le tout se détachant sur un fond blanc entouré d'un trait carré; on lit dans le bas, à gauche : *Watteaux f.* et à droite, *B.* et, au-dessous, le n° 82.

Hauteur : 184 *millim., y compris* 4 *millim. de marge. Largeur :* 125 *millim.*

77.

(32) Tête d'enfant regardant en face, le nez appuyé sur son bras posé sur un carton en travers; on lit à gauche : *Watteaux* et à droite *f. B.* et au-dessus, dans la marge, le n° 83.

Hauteur : 180 *millim., dont* 6 *millim. de marge. Largeur :* 120 *millim.*

78.

(33) Petite fille debout, vue de face et regardant à terre à droite : elle a sur sa tête un toquet noir, et cache ses mains sous son tablier. Dans l'angle du bas, à droite, on voit le n° 85 et au-dessous, dans la marge, *B. sc.* puis de l'autre côté, *Watteau del.*

Hauteur : 242 *millim., y compris* 10 *millim. de marge. Largeur :* 170 *millim.*

79.

(34) Jeune dame vue par le dos et regardant à droite : elle relève légèrement sa robe de ses deux mains comme pour danser. Dans le bas, à droite, le

n° 87, et au-dessous, dans la marge, *B. sc.*, puis à gauche *Watteau del.* (*Jolie pièce.*)

Hauteur : 318 millim., dont 13 millim. de marge. Largeur : 260 millim.

80.

(35) Homme avec des cheveux longs flottants : il est tourné de profil vers la gauche et joue de la flûte; de ce côté, dans la marge, on lit : *Watteau del.* et à droite, *B. sc.* Le n° 88 est au-dessus dans l'angle.

Hauteur : 320 millim., dont 15 millim. de marge. Largeur : 207 millim.

81.

(36) Paysage en largeur, dans lequel, au delà d'une rivière masquée à gauche par des arbres, on voit un groupe de maisons surmontées derrière par de grands arbres; sur le terrain on lit, à gauche : *Wateau* et à droite, *Boucher*, et, dans la marge, le n° 9.

Largeur : 315 millim. Hauteur : 239 millim., dont 13 millim. de marge.

82.

(37) Fantassin, vu par le dos, coiffé d'un chapeau à trois cornes et portant son fusil sous le bras gauche : il s'avance vers le fond, regardant à droite. Dans le bas, de ce côté, le n° 94, et au-dessous, dans la marge : *B. f. sc.* puis à gauche : *Wat del.*

Hauteur : 186 millim., dont 7 millim. de marge. Largeur : 128 millim.

83.

(38) Paysage dans lequel on voit : à droite, un vieux moulin en planches, d'où s'échappe une chute d'eau tombant en avant dans une rivière ; à gauche, trois vieux saules et un autre près du moulin, avec de grands arbres derrière. Au bas de la gauche on lit : *Watteau f.* et de l'autre côté, sur l'eau : *f. Boucher* puis, dans la marge, le n° 97.

Largeur : 307 millim. Hauteur : 225 millim., dont 8 millim. de marge.

84.

(39) Danseur espagnol coiffé d'un chapeau à trois cornes avec cocarde : il est vu presque de face et y regarde ; il a le bras droit en l'air en jouant des castagnettes et relève l'autre bras caché sous son manteau court. Dans l'angle du bas, à droite, on voit le n° 102, et sous le trait carré, du même côté, on lit : *B. sc.* et à gauche, *Wat. de.*

Hauteur : 248 millim., y compris 10 millim. de marge. Largeur : 176 millim.

85.

(40) Jeune femme debout, ayant une coiffe sur la tête et un tablier rayé en large ; elle file au fuseau en regardant le spectateur. A gauche, sous le trait carré, on lit : *Vatteau del* et à droite, *B. S*, et au-dessus, dans l'angle, le n° 103.

Hauteur : 317 millim., dont 13 millim. de marge. Largeur : 200 millim.

86.

(41) Jeune homme assis, vu à mi-corps, ayant les cheveux courts et coiffé d'un bonnet de nuit tombant sur le côté : il est vêtu d'un justaucorps, sous lequel il cache ses mains couvertes de manchettes, et, appuyé sur quelque chose, il regarde de profil à droite. Dans l'angle du bas, de ce côté, se trouve le n° 104; et au-dessous, dans la marge, *B. S.* puis à gauche, *Vatteau del.*

Hauteur : 320 *millim.*, *y compris* 11 *millim. de marge.*
Largeur : 206 *millim.*

87.

(42) Cuirassier, vu par le dos, sur un cheval au galop : il se dirige vers la gauche tenant son épée à la main. Dans l'angle du bas, à droite, on voit le n° 114, au-dessous, dans la marge, *B. F. S.* et à gauche, *Wat. del.*

Hauteur : 185 *millim.*, *dont* 8 *millim. de marge. Largeur* : 129 *millim.*

88.

(43) Tête de jeune femme vue par derrière et regardant en bas, vers la gauche : elle est coiffée en cheveux retroussés sur la tête et porte une pèlerine garnie d'une fraise. Au bas, à gauche, on lit : *W. F.* et à droite, *B. S.* et le n° 116.

Hauteur : 185 *millim.*, *dont* 3 *millim. de marge. Largeur* : 133 *millim.*

89.

(44) Homme assis, vu de profil, regardant vers la

droite et ayant les bras cachés sous son manteau : il est coiffé d'un béret et porte un pantalon large, garni de brandebourgs. A gauche on lit : *Watteaux*, à droite *B. S.* et au-dessous, dans la marge, le n° 119.

Hauteur : 357 millim., dont 7 millim. de marge. Largeur : 175 millim.

90.

(45) Oriental assis, vu de trois quarts à gauche et y regardant : il est coiffé d'un énorme turban et porte une robe longue rayée, fixée par une ceinture; ses deux mains sont sur ses hanches. Dans la marge on lit, à gauche : *Watteau del.* et à droite, *B. Sc.* et au-dessous le n° 122.

Hauteur : 323 millim., dont 13 millim. de marge. Largeur : 239 millim.

91.

(46) Un musicien debout, vêtu à l'espagnol, vu de profil et tourné vers la gauche, paraît écouter avec attention les sons qu'il tire de sa guitare. Dans le bas, à droite, est le n° 131, et au-dessous, sous le trait carré, *B. Sc.* puis, à gauche : *Wat. del.*

Hauteur : 185 millim., dont 7 millim. de marge. Largeur : 130 millim.

92.

(47) Sur une butte, en avant de gros rochers, qu'on voit à droite, une jeune fille assise, tournée vers la gauche, s'apprête à donner un coup d'éventail à un jeune homme à genoux derrière elle, et qui la prend par la taille; en avant, on voit une

guitare et un cahier de musique ; et dans le lointain, à gauche des montagnes, au delà d'une rivière, sur la partie blanche du terrain, on lit : *Watteau* et à droite, *B.*; puis, dans la marge du même côté, le n° 132.

Largeur : 304 millim. Hauteur : 235 millim., dont 8 millim. de marge.

Pièces de la 2ᵉ partie.

93.

(48) Un Savoyard, sa boîte sur le dos, vu de profil, un genou en terre et regardant en face, montre une armoire ouverte, sur laquelle on lit l'inscription suivante, en six lignes : *Suite — des Études — d'après Nature — par — Antoine Watteau — peintre du Roy*. Au bas on lit, à gauche : *W. F.* et à droite, *B. S.* puis au-dessous, dans la marge, le n° 133.

Hauteur : 321 millim., dont 8 millim. de marge. Largeur : 250 millim.

94.

(49) Paysage, en largeur, au milieu duquel on voit deux femmes assises à terre près d'un buisson, en avant d'un puits ; à droite un homme conduit une brouette, et à gauche on aperçoit une rivière avec un moulin au fond; sur le terrain, de ce côté, on lit : *boucher*, et dans le coin opposé, *Watteaux*, puis dans la marge, au-dessous, le n° 146.

Largeur : 310 millim. Hauteur : 211 millim., dont 8 millim. de marge.

95.

(50) Homme couché à terre, sur le ventre, les deux bras appuyés sur une petite butte à droite, et regardant par derrière ; sur le second plan, à gauche, on voit un vieux tronc d'arbre penché ; au-dessous, de ce côté, on lit : *Watteau* et à droite, *B.* puis au-dessous le n° 153.

Largeur : 318 millim. Hauteur : 212 millim., dont 6 millim. de marge.

96.

(51) Gros homme, vu de trois quarts à mi-corps et regardant à droite : il est coiffé d'un bonnet russe garni de fourrures, et porte un habit long et une ceinture ; dans la marge on lit, à gauche : *Vatteau del.* et à droite *B. S.* et le n° 156.

Hauteur : 318 millim., dont 13 millim. de marge. Largeur : 222 millim.

97.

(52) Jeune femme assise à terre, vue par le dos et s'appuyant sur sa main gauche : elle porte une robe rayée. Dans la marge, à gauche, on lit : *Watteau del.* et à droite *B. Sc.* puis dans l'angle, au-dessus, le n° 161. (*Jolie pièce.*)

Largeur : 233 millim. Hauteur : 171 millim., y compris 9 millim. de marge.

98.

(53) Dans un paysage, au milieu d'une arabesque, on voit une jeune fille assise à terre, au pied d'un arbre, recevant les hommages d'un jardinier à ge-

noux, appuyé sur sa bêche, et dont les outils sont suspendus à l'arbre; une hotte et une brouette se trouvent à côté. Dans la marge on lit, à gauche : *Watteaux* et à droite, *boucher* avec le n° 163, au-dessous.

Hauteur : 265 millim., y compris 17 millim. de marge. Largeur : 197 millim.

99.

(54) Homme, vu de face, en buste et regardant vers la droite : il est nu-tête, et porte des cheveux courts, une collerette et un gilet. Dans l'angle du bas, à gauche, on lit : *W. F.* et dans celui de droite, *B. S.* puis au-dessous, dans la marge, le n° 165.

Hauteur : 184 millim., dont 6 millim. de marge. Largeur : 130 millim.

100.

(55) A gauche, on voit deux vieux saules creux, au bord d'une mare, au milieu de grands arbres en avant d'une maison, à laquelle aboutit un chemin qui, sur le devant, occupe toute la largeur de l'estampe; sur un talus, à droite, est assis un berger gardant des moutons. Près de la mare, sur le terrain, on lit : *Watteau* et à droite, *Boucher* et dans la marge, le n° 167.

Largeur : 232 millim. Hauteur : 178 millim., dont 7 millim. de marge.

101.

(56) Jeune femme assise à terre, tournée vers la gauche : elle pose son voile sur sa tête, qui est dans l'ombre. Le n° 176 est dans l'angle du bas, à droite;

au-dessous, on lit : *B. Sc.* puis à gauche, *Watteau del.*

Largeur : 237 millim. Hauteur : 175 millim., y compris 12 millim. de marge.

102.

(57) Une jeune fille assise au pied d'un arbre et tournée vers la droite regarde, en l'écoutant, un berger vêtu à l'espagnol, assis à terre à gauche, sur le devant, et jouant de la guitare; au-dessous de lui, on lit, sur le terrain : *Watteau* et du côté opposé, *Boucher*, puis au-dessous, dans la marge, le n° 178. (*Jolie pièce.*)

Largeur : 265 millim. Hauteur : 204 millim., dont 5 millim. de marge.

103.

(58) Dame debout, vue entièrement par le dos, regardant à gauche et étendant la main du même côté; de l'autre main elle relève sa robe à dos. Dans le bas de la droite se trouve le n° 180, et sous le trait carré les lettres *B. S.* puis à gauche, on lit : *Vatteau del.* (*Jolie pièce.*)

Hauteur : 245 millim., y compris 11 millim. de marge. Largeur : 173 millim.

104.

(59) Petit garçon debout, vu de face et regardant à gauche : il porte un tablier de toile sous lequel il cache ses mains; à gauche, sous le trait carré, on lit : *Vatteau del.* et à droite, *B. F.* puis dans l'angle, au-dessus, le n° 193.

Hauteur : 235 millim., y compris 11 millim. de marge. Largeur : 165 millim.

105.

(60) Paysage en travers : à gauche se trouve une hutte avec deux enfants à côté; et derrière une palissade qui traverse toute la droite, on voit une maison avec deux fenêtres en mansarde sur le toit; on lit, à gauche, sur le terrain : *Watteau* et à sa droite, *Boucher*, puis dans la marge, du même côté, le n° 195.

Largeur : 300 millim. Hauteur : 181 millim., y compris 10 millim. de marge.

106.

(61) Homme assis, vu de face et regardant à gauche, la main appuyée sur une canne à béquille : il porte une calotte et de longs cheveux pendants. Dans l'angle du bas, à gauche, on lit : *Watteau* et dans l'autre angle, *boucher*, le n° 198 est dans la marge.

Hauteur : 318 millim., dont 8 millim. de marge. Largeur : 228 millim.

107.

(62) Jeune personne debout, tournée vers la gauche et regardant en face : elle est vêtue d'une robe à corsage décolletée, et est coiffée d'une espèce de capeline à carcasse. Dans l'angle du bas, à droite, se trouve le n° 208, et dans la marge, on lit : *Watteau del.* et *B. S.*

Hauteur : 245 millim., y compris 12 millim. de marge. Largeur : 170 millim.

108.

(63) Grosse femme en chemise, assise sur une pierre, tournée vers la gauche, et y regardant en l'air : elle a les jambes nues et tient son pied gauche dans sa main. Dans l'angle du bas, à droite, est le n° 214, et dans la marge, on lit : *Vatteau del.* et *B. S.*

Hauteur : 324 millim., dont 15 millim. de marge. Largeur : 206 millim.

109.

(64) Homme coiffé d'un bonnet fourré et enveloppé dans sa robe de chambre sous laquelle il cache ses mains : il est assis dans un grand fauteuil, tourné à gauche, où il regarde. Sous le trait carré on lit, à gauche : *Watteau del.* et à droite : *B. sc.* suivi au-dessous du n° 215.

Hauteur : 320 millim., y compris 13 millim. de marge. Largeur : 232 millim.

110.

(65) Femme debout, tournée de trois quarts vers la droite et regardant un peu en arrière de ce côté : elle ajuste sa robe et son fichu sur sa poitrine et est coiffée en cheveux retroussés par derrière. Dans l'angle gauche on lit : *Wa. f.* et à droite, B. s. puis au-dessous, dans la marge, le n° 216.

Hauteur : 325 millim., dont 8 millim. de marge. Largeur : 211 millim.

111.

(66) Jeune fille assise sur un banc, tournée de

trois quarts vers la droite et regardant en face : elle a une ganse noire autour du cou et un nœud sur la tête ; le n° 219 se trouve dans l'angle du bas, à droite, et dessous, dans la marge, on lit : *B. sc.* puis à gauche, *Watteau del.*

Hauteur : 240 millim., y compris 11 millim. de marge. Largeur : 169 millim.

112.

(67) Jeune fille vue par le dos et regardant vers la droite : elle a l'air de se lever d'un siége qui n'est pas indiqué. Au bas, à droite, est le n° 220, et au-dessous, dans la marge, les lettres *B. s.* puis de l'autre côté on lit : *Vatteau del.*

Hauteur : 245 millim., y compris 11 millim. de marge. Largeur : 170 millim.

113.

(68) Jeune femme debout, tournée de profil vers la gauche : elle relève légèrement sa robe comme pour danser, et ses souliers ont des talons très-élevés. Au bas, à droite, on remarque le n° 222, et au-dessous, dans la marge, *B. s.* puis à gauche : **W.**

Hauteur : 249 millim., y compris 10 millim. de marge. Largeur : 175 millim.

114.

(69) Petite fille debout, tournée de profil à droite et regardant par derrière : elle relève son tablier et est coiffée d'un petit toquet ; au bas, à droite, est le n° 228, et au-dessous, dans la marge, on lit : *B. sc.* et à gauche *Watteau del.*

Hauteur : 243 *millim.*, *y compris* 12 *millim. de marge. Largeur :* 170 *millim.*

115.

(70) Jeune femme assise à terre, de gauche à droite, et faisant une indication de ce dernier côté, tandis qu'elle tourne la tête et regarde à gauche; de ce côté on lit dans le bas : *Wate. f.* et à droite : *B. S.* Au-dessous, dans la marge, on voit le n° 229, dont le dernier chiffre est retourné.

Hauteur : 245 *millim.*, *dont* 9 *millim. de marge. Largeur :* 175 *millim.*

116.

(71) Grand paysage en largeur, dans lequel on voit, à gauche, au milieu d'un buisson, un vieil arbre dont la cime se perd dans l'angle; le milieu est occupé par une mare bordée de quelques roseaux, et dans le lointain, à droite, au delà d'un mur crénelé, on aperçoit une église avec son clocher. A gauche, sur le terrain, on lit : *Watteau* et au milieu, sur l'eau, *boucher.*

Largeur : 312 *millim. Hauteur :* 238 *millim.*, *dont* 6 *millim. de marge.*

117.

(72) Jeune femme vue à mi-corps, légèrement tournée vers la gauche et regardant à droite : elle a les deux mains posées l'une sur l'autre et porte au cou un petit fichu en sautoir et un collier en grains. Dans le bas, à droite, est le n° 237, et au-dessous, dans la marge, on lit : *boucher*, puis à gauche : *Watteau.*

Hauteur : 323 millim., dont 20 millim. de marge. Largeur : 208 millim.

118.

(73) Jeune femme assise sur une butte de terre, tournée vers la gauche et y regardant : elle tient sur ses genoux une petite fille qui a l'air de se câliner sur elle. Dans le bas on lit : *Wat f.* et du côté opposé *Bou. s.* puis au-dessous, dans la marge, le n° 238.

Hauteur : 295 millim., y compris 12 millim. de marge. Largeur : 197 millim.

119.

(74) Jeune homme debout, vu de face, jouant de la mandoline : il est coiffé d'un bonnet tricoté et porte des vêtements larges. Dans le bas, à droite, se trouve le n° 239, dont le dernier chiffre est retourné ; au-dessous, dans la marge, on lit : *B. s.* et à gauche, *Wa. del.*

Hauteur : 322 millim., y compris 10 millim. de marge. Largeur : 209 millim.

120.

(75) Paysage en largeur, au milieu duquel, en avant de deux gros arbres, une jeune fille assise sur une pierre a l'air de repousser un jeune meunier qui veut l'embrasser et dont on voit le mulet, à gauche, portant sur son dos des sacs de blé ; du même côté, dans le lointain, on aperçoit le moulin. Dans la marge, encore à gauche, on lit : *Wat. f.* et à droite, au-dessus du n° 249, *B. s.*

Largeur : 310 millim. Hauteur : 238 millim., dont 16 millim. de marge.

121.

(76) Jeune femme debout, vue par le dos, regardant quelque chose qu'elle ajuste à sa toilette : sa robe brune, relevée à droite, laisse voir une jupe blanche rayée ; dans le bas se trouve le n° 250, et dans la marge on lit à gauche : *Watteau del* et à droite, *B. sc.* (*Jolie pièce.*)

Hauteur : 317 millim., dont 15 millim. de marge. Largeur : 205 millim.

122.

(77) Tête de jeune femme coiffée en cheveux, regardant en l'air vers la droite ; dans le bas on lit, à gauche : *W. f.* et à droite, *B. s.* puis au-dessous, dans la marge, le n° 254.

Hauteur : 188 millim., dont 4 millim. de marge. Largeur : 133 millim.

123.

(78) Tête de pierrot coiffé de son chapeau rond ; il regarde vers la gauche ; dans le bas on lit : *W. f.* et à droite *B. s.* puis au-dessous, dans la marge, le n° 255.

Hauteur : 185 millim., dont 7 millim. de marge. Largeur : 132 millim.

124.

(79) Jeune femme assise, vue de face, tenant un éventail fermé et se penchant en avant sur ses genoux en regardant à droite : au bas, à droite, on voit le n° 259, et au-dessous, dans la marge, *B. s.* puis à gauche, *Vatteau del.*

Hauteur : 245 millim., y compris 10 millim. de marge. *Largeur* : 174 millim.

125.

(80) Femme vue par le dos, sur une balançoire dont elle tient les cordes avec ses mains. Le n° 260 se trouve au bas à droite, et au-dessous, dans la marge : *B. S.* puis à gauche, *Vatteau del.*

Hauteur : 238 millim., dont 15 millim. de marge. *Largeur* : 165 millim.

126.

(81) Jeune femme coiffée en cheveux, portant une robe ouverte à manchettes; elle est assise sur une chaise à grand dos, les deux mains posées l'une sur l'autre et regardant en bas vers la droite. A gauche on lit : *Vatteau del.* et à droite, *boucher.* et, dans la marge, le n° 266.

Hauteur : 189 millim., y compris 8 millim. de marge. *Largeur* : 131 millim.

127.

(82) Assis sur une butte, tourné vers la droite et regardant en face, un Espagnol, l'épée au côté, joue de la guitare, tandis que son compagnon, qu'on voit à gauche, au second plan, plonge dans l'eau un seau dans lequel on a placé deux bouteilles pour les faire rafraîchir; au bas, du même côté, on lit : *Wateau* et à droite, *Boucher ;* cette planche, qui ne porte pas de numéro, est entre le 269 et le 270.

Largeur : 238 millim. *Hauteur* : 177 millim., y compris 10 millim. de marge.

128.

(83) Paysage représentant une fête de village sous des tentes suspendues à de grands arbres; on y voit des tonneaux de vin et des gens attablés; près de la table à droite, où se trouvent trois personnes, un officier, debout, prend par la taille une jeune personne. Sur le terrain, au milieu, on lit : *Watteau* et plus loin, à droite, *boucher* puis au-dessous, dans la marge, le n° 270.

Largeur : 245 millim. Hauteur : 196 millim., dont 7 millim. de marge.

129.

(84) Un jeune homme debout, marchant vers la gauche et regardant en face, relève d'une main un grand manteau qui lui pend jusqu'à terre et tient l'autre main sur sa ceinture; il est coiffé d'un chapeau mou à plumes. Au bas on lit, à gauche : *Wat. f.* et à droite, *Bou s.* puis au-dessous, dans la marge, le n° 271.

Hauteur : 325 millim., dont 15 millim. de marge. Largeur : 214 millim.

130.

(85) Paysage en hauteur, au milieu duquel on voit pour toute chose trois vieux saules creux au bord de l'eau, et des roseaux. Au bas, sur l'eau, on lit à gauche : *Watteau* et à droite, *boucher* puis, dans la marge, le n° 272. (*Pièce énergiquement traitée et d'un bel effet*).

Hauteur : 322 millim., dont 7 millim. de marge. Largeur : 234 millim.

131.

(86) Un homme assis à terre, tourné de gauche à droite et coiffé d'un chapeau de paille, arrange entre ses doigts, avec une grande attention, quelques brins de paille; derrière ses pieds on voit un chardon. Dans le bas à gauche, on lit : *Watteaux* et à droite, *B*, et au-dessous, dans la marge, le n° 282.

Largeur : 272 millim. Hauteur : 206 millim., dont 5 millim. de marge.

132.

(87) Grand paysage offrant dans toute sa largeur une suite de maisons, en avant desquelles on voit, à gauche, un groupe de plusieurs arbres, au milieu deux grands arbres, et à droite un arbre seul; une petite rivière vient couler sur le devant, à gauche de laquelle on lit, sur le terrain : *Watteau. f.* et à droite, *boucher* puis au-dessous, en marge, le n° 283 suit.

Largeur : 301 millim. Hauteur : 217 millim., dont 6 millim. de marge.

133.

(88) Jeune femme vue en buste, de face, regardant en bas, vers la droite, sa mantille qu'elle ajuste sur sa tête. On lit, dans le bas à droite, le n° 286, au-dessous, dans la marge : *f. B.* et à gauche, *W*.

Hauteur : 236 millim., y compris 10 millim. de marge. Largeur : 168 millim.

134.

(89) Une femme debout, regardant à gauche, apporte un pot de lait à un chasseur ayant son car-

nier sur le dos, et assis à terre en avant d'elle; son fusil, qui est près de lui, occupe toute la largeur de l'estampe, au bas de laquelle se trouve le n° 288. Dans la marge on lit, à gauche : *Wat del.* et à droite *B. f. sc.*

Hauteur : 188 millim., dont 7 millim. de marge. Largeur : 130 millim.

135.

(90) Grand paysage, en largeur, dont le fond est garni d'arbres, et que traverse, sur le devant, une rivière sur laquelle est jeté un pont de pied : un homme s'efforce d'y faire passer deux vaches suivies de deux chèvres. Au milieu on lit, sur l'eau : *boucher* et à droite, sur le terrain, *Watteaux* et dans la marge le n° 292.

Largeur : 316 millim. Hauteur : 238 millim., dont 6 millim. de marge.

136.

(91) Une femme debout, paraissant se diriger vers la gauche, tout en regardant à droite : elle porte une robe habillée et est coiffée en cheveux. On lit, au bas, à gauche : *W* et à droite, *B* retourné, et au-dessous le n° 297.

Petite pièce en hauteur portant 164 millim., dont 5 millim. de marge, et en largeur 102 millim.

137.

(92) A gauche, un jeune homme en cheveux et en habit retire une des deux bouteilles qui sont dans une corbeille et semble donner un ordre à un jeune

nègre debout près de lui, et tenant un plateau. Au bas de la droite est le n° 300, et sous le trait carré, à gauche, on lit : *W. f.* et de l'autre côté, *B.*

Hauteur : 186 *millim., dont* 8 *millim. de marge. Largeur* : 130 *millim.*

138.

(93) Homme debout, vu de face et regardant à droite : il porte une longue robe à fleurs attachée avec une ceinture et un grand surtout garni de fourrures ; et il est coiffé d'un bonnet fourré. Dans le bas, à gauche, on lit : *Wat* et à droite *B.* puis au-dessous, dans la marge, le n° 310.

Hauteur : 322 *millim., y compris* 10 *millim. de marge. Largeur* : 210 *millim.*

139.

(94) Un jeune esclave oriental marche sur la gauche, regardant un plateau qu'il porte dans ses mains. Au bas, à droite, est le n° 312, et sous le trait carré, on lit, à gauche : *Vatteau del.* et à droite *B. S.*

Hauteur : 237 *millim., y compris* 10 *millim. de marge. Largeur* : 165 *millim.*

140.

(95) Petite fille à genoux, vue de trois quarts et regardant à gauche : elle est coiffée d'un toquet. Au bas est le n° 313, et dans la marge on lit, à gauche : *Vatteau del* et à droite *B. S.*

Hauteur : 240 *millim., y compris* 11 *millim. de marge. Largeur* : 167 *millim.*

141.

(96) Femme vue en buste de trois quarts et regardant à gauche : elle a un gros nœud de rubans sur la poitrine et un collier en grains. Dans le bas, à gauche, on voit un *V* et à droite un *B*. et au-dessous, dans la marge, le n° 324.

Hauteur : 242 millim., dont 13 millim. de marge. Largeur : 167 millim.

142.

(97) Jeune personne debout, vue par le dos et tournant la tête pour regarder en bas, à gauche, en faisant une indication de ce côté. Au bas, on lit : *W*. et à droite *B* retourné, puis au-dessous, dans la marge, le n° 332. (*Jolie petite pièce, en hauteur.*)

Hauteur : 163 millim., dont 5 millim. de marge. Largeur : 101 millim.

143.

(98) Dame debout, vue par le dos, ajustant, par derrière, son mantelet et retournant la tête baissée du côté droit. Dans le bas on lit, à gauche : *Watteau f.* et à droite *B. S.* et au-dessous, dans la marge, le n° 334.

Hauteur : 322 millim., dont 7 millim. de marge. Largeur : 204 millim.

144.

(99) Jeune fille ayant une robe décolletée et coiffée en cheveux : elle est assise de face à terre, et tourne la tête à droite pour regarder quelque chose sur un pli de sa robe qu'elle tient de la main gauche.

On lit, à gauche : *W..* et à droite, *B. R.* puis au-dessous, dans la marge, le n° 335. (*Jolie petite pièce en largeur.*)

Largeur : 184 *millim. Hauteur* : 133 *millim.*, dont 6 *millim. de marge.*

145.

(100) Grand paysage en hauteur, au milieu duquel on voit, au pied d'un arbre, une bergère assise, et son berger à moitié agenouillé auprès d'elle : ils regardent deux oiseaux qui se recherchent. Devant une palissade, à gauche, on compte cinq moutons et, plus bas, une chèvre tournant la tête; au-dessus de sa queue se trouve un petit blanc sur lequel est écrit à rebours : *Watteaux f.* et au-dessous, également à rebours, mais en écriture difficile à déchiffrer *boucher*. Dans la marge, à droite, se trouve le n° 337.

Hauteur : 312 *millim.*, *y compris* 17 *millim. de marge. Largeur* : 191 *millim.*

146.

(101) Un vieillard, entièrement vu par le dos, en travers duquel est son instrument suspendu par un ruban : il est coiffé d'un chapeau rond posé sur un bonnet. Dans le bas, à gauche, on lit : *Wate f.* et à droite, *Bouc. S.* puis le n°.

Hauteur : 331 *millim.*, dont 8 *millim. de marge. Largeur* : 210 *millim.*

147.

(102) Cinq musiciens ambulants : celui qui est à gauche et celui du fond, à droite, jouent de la vielle;

ils sont accompagnés par un jeune garçon qui est au milieu et qui joue du galoubet et du tambourin : les deux autres paraissent chanter. Ils sont tous vus à mi-corps. Au bas, à gauche, on lit : *Boucher S.* et à droite, *Wate. del.* puis au-dessous du trait carré, du même côté, le n° 347.

Largeur : 313 millim. Hauteur : 250 millim.; y compris 17 millim. de marge.

148.

(103) **Paysage d'hiver**, entièrement occupé par une rivière gelée, sur laquelle on voit six patineurs en costume de caractère, et une femme, à gauche, assise sur un traîneau improvisé, poussé par l'un d'eux. Dans la marge, on lit, à gauche : *Watteaux* et à droite, *boucher* suivi du n° 350 qui est le dernier des deux volumes.

Largeur : 312 millim. Hauteur : 235 millim., y compris 10 millim. de marge.

149. *Vue du village de Vincennes.*

Le milieu de l'estampe est occupé, sur le devant, par un groupe de quatre vaches, dont une est traite par une laitière vue par le dos; à côté d'elle est une autre femme assise à terre et tenant son enfant sur ses genoux; et dans le fond on aperçoit le village de *Vincennes* dont l'église, surmontée d'un clocher, se trouve sur un monticule. En avant, à droite, on voit une terrasse sur laquelle est bâtie une grande maison. A gauche, sous le trait carré, on lit : *A. Watteau*

pinxit et à droite, *Boucher Sculp.* puis au milieu de la marge, VEUE DE VINCENNES.

Largeur : 376 millim. Hauteur : 260 millim., dont 18 millim. de marge.

150. *Pomone.*

Assise à gauche sur un banc de pierre, sur le dossier duquel elle appuie le bras et soutient sa tête, Pomone, les yeux baissés, prête l'oreille aux propos d'amour que lui tient *Vertumne*, sous la figure d'une vieille femme appuyée sur son bâton; le fond est occupé par une fontaine jaillissante et par des arbres, et sur le devant on voit un monceau de fruits et de raisins, et une bêche. Dans la marge on lit, à gauche, sous le trait carré : *A W.atteau pinxit.* et à droite, *Boucher Sculp.* et plus bas, en deux colonnes, à gauche, en français : POMONE — *Gravée d'après le Tableau original peint par — Watteau de même grandeur.* Et à droite en latin : POMONA — *Sculpta juxta Exemplar Ejusdem magnitudinis — à Watteavo Depictum;* et enfin tout au bas, *à Paris chez F. Chéreau, graveur du Roy, rue S^t Jacques, aux deux Pilliers d'Or. (Grande et belle pièce en hauteur.)*

Hauteur : 433 millim., dont 30 millim. de marge. Largeur : 304 millim.

151. *La Troupe italienne.*

Derrière un rideau qu'on vient de tirer, à droite, apparaissent cinq personnages de la Comédie italienne, au milieu desquels on distingue, en avant,

une jeune actrice coiffée d'un pouf sur le côté, et relevant sa robe de chaque côté en dansant. Pierrot et Scapin se trouvent à droite derrière elle, et, de l'autre côté, une danseuse faisant une pause et ayant près d'elle Arlequin en habit de Mazetin. Au fond on aperçoit de grands arbres, au milieu desquels, à gauche, s'élève un terme de Pan.

Dans la marge, sous le trait carré, à droite, on lit : *Boucher Sculp.* au milieu le titre LA TROUPE ITALIENNE. Puis au-dessous, en français, à gauche, *Gravé d'après le dessin original de Watteau* (1), et à droite, en latin : *Scalpta juxtà Exemplar à Watteavo delineatum.* Enfin dans le bas, *à Paris, chez F. Chéreau graveur du Roy, rue S^t Jacques, aux deux Pilliers d'Or.* (Très-belle pièce, un des chefs-d'œuvre de Boucher.)

Hauteur : 318 millim., y compris 38 millim. de marge. Largeur : 211 millim.

On connaît deux états de cette planche :

(1) Il est à remarquer que cette estampe a été gravée d'après le dessin de Watteau, tandis que celle qu'il a gravée lui-même est d'après son tableau et offre quelques différences dans les fonds ; le tronc d'arbre qui est derrière le terme ne monte pas plus haut que sa tête, tandis que dans la planche de Boucher il monte jusque près du trait carré. Dans les groupes d'arbres qui sont derrière, Watteau a indiqué des branches ; Boucher n'a fait que du feuillé. Les arbres du côté droit laissent voir 3 centimètres de ciel ; dans l'eau-forte de Boucher, ils montent jusqu'au haut de la planche.

Enfin, la planche de Watteau ne porte sans les marges que 276 *millim. sur* 201 *millim.* ; l'autre est plus grande et mesure 280 *millim. sur* 211 *millim.*

I. Avant toutes lettres. (*Très-rare.*)

II. Avec la lettre et l'adresse de Chéreau, c'est l'état décrit.

ARABESQUES.

152. *La Coquette.*

En avant d'un paysage entouré d'un charmant arabesque, une jeune fille debout reçoit à la fois les hommages de trois personnages de la Comédie italienne; tandis que Pierrot est debout à côté d'elle, Scapin, à gauche, vient de lui faire une courbette appuyé sur sa canne à béquille, mais elle détourne la tête pour regarder le troisième qui s'avance derrière elle. De chaque côté de l'arabesque on remarque, à gauche, une branche de rose terminée par une tête de jeune fille, et, à droite, des branches de jasmin et de tulipe terminées par une tête de jeune homme. Au milieu du bas, au-dessus d'une guirlande de fleurs, on lit : LA COQUETE, du côté gauche, *A. Watteau pinxit* et à droite, *Boucher sculp*. puis dans l'angle du même côté, *Avec privilége du Roy*. (*Jolie pièce en travers, sur un fond blanc.*)

Largeur : 388 *millim. Hauteur sans la marge :* 258 *millim.*

153. *Le Dénicheur de moineaux.*

Au milieu d'un arabesque, sur une dalle de pierre soutenue par deux Satyres, et en avant d'un fragment de paysage montagneux, on voit une jeune fille assise, appuyée sur le genou d'un jeune berger qui lui montre un nid d'oiseaux; près de lui se

trouve son chien assis. Dans le bas, sous le socle de l'arabesque, on lit, à gauche : *Watteau pinx et inven.* et à droite, *Boucher sculp.* puis au-dessous le titre : LE DÉNICHEUR DE MOINEAUX, suivi de ces mots : *du cabinet de M^r. de Julienne Avec Privilége du Roy.*

Hauteur de la planche, 441 *millim. Largeur :* 270 *millim.*

154—157. *Les quatre Saisons.*

Arabesques en hauteur se détachant sur un fond blanc entouré d'une plate-bande dont l'ornementation est la même pour les quatre pièces, avec des milieux différents en haut et en bas, et dans la marge desquels on lit à gauche : *A Watteau pinxit* et à droite : *Boucher sculp.* puis au milieu le titre que nous plaçons en tête de chaque pièce, et au-dessous, *à Paris chez L. Cars rue S^t. Jacques vis à vis le Plessis*

Hauteur : 506 *à* 511 *millim.*, *dont* 18 *à* 19 *millim. de marge. Largeur :* 217 *à* 219 *millim.*

154. LE PRINTEMPS.

(1) Entre deux grands arbres formant berceau, un berger vêtu à l'espagnol et assis près de sa bergère lui arrange un bouquet avec des fleurs qui sont dans son tablier. Paysage en hauteur, dans un arabesque au milieu duquel on voit, au bas, une houlette et une quenouille croisées et attachées par un lien de chanvre; dans le haut, une médaille de *Flore* entourée de deux branches de fleurs et, en tra-

vers, des brindilles sur lesquelles sont perchés deux oiseaux.

155. L'ÉTÉ.

(2) Assise à gauche au pied d'un vieil arbre, une jeune fille endormie est surprise par son berger, qu'on voit arrivant derrière une butte de terre et la regardant; au second plan, à droite, se trouvent quelques arbres légèrement indiqués. Paysage dans un arabesque au milieu duquel on voit, dans le bas, un râteau et un fléau à battre le grain croisés et attachés ensemble avec un filet, et dans le haut une médaille de l'*Été* entourée de deux branches de rosier. Sur les brindilles, en travers, se trouve à gauche un oiseau, et à droite un autre oiseau vient s'y poser.

156. L'AVTOMNE.

(3) En avant d'un vieil arbre formant berceau, une jeune fille assise vient de verser un verre de vin à un jeune homme assis près d'elle et qui lui porte une santé; on voit sur le devant un panier rempli de raisins. Paysage dans un arabesque dont le bas est occupé par deux thyrses croisés attachés par une branche de raisin, et dans le haut duquel on voit une médaille de *Bacchus* entourée de deux pampres de raisins. Deux oiseaux volent au-dessus de la brindille qui traverse.

157. L'HIVER.

(4) Entre deux arbres dépouillés de feuilles, on-

voit un étang glacé sur lequel un jeune élégant pousse devant lui, en patinant, un petit traîneau sur lequel est assise une jeune fille ayant ses mains dans son manchon. Paysage au milieu d'un arabesque au bas duquel sont croisés un bâton à crosse et un grand maillet pour jouer au mail, réunis ensemble par une fourrure; le haut est occupé par une médaille de l'*Hiver* entourée par deux branches de lierre; sur les brindilles, en travers, sont posés deux oiseaux aux extrémités.

<p align="center">Titre.</p>

158—169. *Diverses figures chinoises peintes par Wateau peintre du Roy en son académie Royale de peinture et sculpture, tirées du cabinet de Sa Majesté au chateau de la Meute. 2^e livre de 12 feuilles à Paris &.*

Ces pièces sont entourées d'un trait carré au-dessous duquel on lit, à gauche : *A. Watteau pinx*. et à droite, *Boucher sculp.* puis au milieu de la marge le titre de la pièce, et plus bas le n° suivi de ces mots : *Tiré du Cabinet du Roy Avec Privilege* qui sont répétés à chaque morceau.

Hauteur de ces pièces : 206 à 210 millim., dont 13 à 16 millim. *Largeur :* 143 à 145 millim.

158. GENG ou *Médecin chinois*.

(1) Assis à terre, en avant d'un petit tertre surmonté d'arbres, ce personnage, vu de face et regardant à droite, appuie son coude sur le soubassement d'une pyramide.

159. *Femme de MATSMEY à la terre d'Jeco.*

(2) Elle est assise au milieu, sur un petit tertre, vue de face et tournant la tête à gauche en relevant son voile; près d'elle est un petit palmier.

160. *KOUANE TSAI ou jardinier Chinois.*

(3) Coiffé d'un grand chapeau pointu, vû de face et regardant à droite, il pose à terre un grand vase dans lequel est placée une plante à larges feuilles; au-dessous, on voit une courge et des fruits.

161. *POI NOU ou servante chinoise.*

(4) Vue de face et assise près d'un panier, supportant un traversin sur lequel elle s'appuie, elle regarde de profil à gauche; de ce côté, dans le lointain, on aperçoit un kiosque.

162. *CON FOUÏ ou femme du palais de l'Empereur de la Chine.*

(5) Assise sur un banc de pierre à côté d'un buisson, elle regarde à droite, les deux mains cachées dans ses manches.

163. *THAU KIENE. Eunuque du palais à la Chine.*

(6) Vêtu d'une robe rayée et coiffé d'un grand chapeau chinois, il s'appuie, assis à terre, sur un gros flambeau allumé.

164. *LAO GINE ou Vieillard Chinois.*

(7) Assis de profil sur ses talons et regardant à droite : il tient à la main un écran et est coiffé d'un chapeau chinois.

165. *CHAO NIENE ou jeune Chinois.*

(8) Vu par le dos, assis à terre et appuyé sur un tombeau, il tourne la tête pour regarder le spectateur ; ses cheveux sont courts.

166. *KOUI NOU ou jeune fille Chinoise.*

(9) Assise de face, les jambes croisées, elle tient sa main droite sur son genou et porte l'autre à sa ceinture ; elle est coiffée en cheveux et tourne la tête vers la droite en regardant en l'air.

167. *NIKOU femme Bonze ou Religieuse Chinoise.*

(10) Assise de trois quarts sur ses talons et tournée vers la gauche, elle tient un parasol chinois et regarde à droite.

168. *TAO KOU ou Religieuse de Tau à la chine.*

(11) Tournée de profil vers la droite et assise sur ses talons, elle tient un écran ou éventail et regarde en face ; sur le devant on voit un tambour de basque.

169. *Femme du Royaume de Neepol.*

(12) Debout, s'appuyant sur le tronc d'un arbre,

elle est vue de face et y regarde, la tête légèrement penchée à gauche.

170—181. *Livre d'études d'après Bloemaert, composé de 12 pièces, titre compris, numérotées à la droite du haut.*

170. Titre.

Sur un soubassement recouvert d'une draperie, on voit deux enfants, l'un étendu à droite lançant une flèche, et l'autre debout à gauche, vu par le dos, ornant de branches de laurier un écusson forme rocaille qui occupe tout le haut de la planche, et sur lequel on lit en neuf lignes : LIVRE D'ETUDE — D'APRES LES DESSEINS — ORIGINAUX — DE BLOMART — *Gravé — Par François Boucher — peintre — de l'Academie — Royale.* et au bas audessus du trait carré : *Avec Privilege du Roy* puis au-dessous dans la marge. *A Paris chez Odieuvre Md d'Estampes quay de l'Ecole vis à vis le côté de la Samaritaine à la belle Jmage.*

Hauteur : 210 millim., dont 6 millim. de marge. Largeur : 142 millim.

Largeur des dix pièces en travers : 204 millim. à 209 millim. Hauteur : 137 millim., dont 142 millim. sans la marge.

Ces pièces représentent des figures d'étude de différentes grandeurs se détachant sur un fond blanc entouré d'un trait carré au-dessous duquel on lit, à droite; dans la marge : *Boucher Sculpsit.* Signature qui ne se trouve pas au titre, qui est en hauteur, ainsi que la 10ᵉ pièce ; les autres sont en largeur.

171.

(2) Dans le bas, à droite, une tête de vieillard vue de profil, au milieu une femme portant un chaudron sur son dos et appuyée sur son bâton, et à gauche une autre femme assise, tenant son bâton sur ses genoux. Le reste de la planche est occupé par cinq petites figures légèrement indiquées.

172.

(3) A droite, un homme vu de profil, vêtu de longs habits et assis sur une butte de terre, étend sa jambe et son bâton sur un panier rempli de fruits, sur l'anse duquel s'appuie une jeune fille vue de face, agenouillée derrière la jambe de cet homme; on voit au second plan six figures dans différentes attitudes.

173.

(4) A gauche, on voit une jeune femme debout, les bras croisés et portant une mantille, et au milieu une autre assise sur une chaise, ayant sur les genoux quelque chose de roulé qu'on prendrait pour un enfant; au second plan, deux femmes ayant des paniers sont assises sur un banc.

174.

(5) Un jeune voyageur, les jambes nues, couché à terre de droite à gauche, se repose auprès de son panier, dans lequel se trouve un pot vide; un peu plus loin, à gauche, une jeune femme se repose éga-

lement à moitié couchée à terre; le reste de la planche est occupé par cinq figures légèrement indiquées et par une petite main étendue.

Il existe un premier état de cette planche au bas de laquelle on lit, à gauche, sur le fond blanc : *Louton tonton Boucher* ce qui peut faire croire qu'elle a été gravée par Mme Boucher.

175.

(6) A gauche, on voit une femme assise à terre, tenant d'une main son enfant endormi et appuyant l'autre sur son panier, tout en regardant, vers la droite, un homme debout vu par le dos et portant au bras un panier; entre eux deux, au second plan, on aperçoit une femme de profil se dirigeant à droite, et portant un panier et un paquet d'herbages.

176.

(7) On voit, à gauche, une femme assise, dormant la tête appuyée sur sa main, et à droite un jeune berger debout, appuyé sur son bâton et portant une cruche; entre ces deux figures se trouve une grosse tête d'homme coiffée d'un chapeau, et à droite deux petites têtes, l'une en haut avec un bonnet, et l'autre en bas avec un chapeau.

177.

(8) Deux voyageurs, les jambes nues, assis à terre et se reposant : le premier, tourné de profil de droite à gauche, regarde par derrière; le second, à gauche, est vu par le dos et porte à son côté une paire de gros souliers et une flûte.

178.

(9) On voit à gauche, dans le haut, une grosse tête de vieillard vue de face, et à droite une jeune fille assise à terre, tenant un panier sur ses genoux; le reste de la planche est occupé par cinq figures plus ou moins grosses, dans diverses attitudes.

179.

(10) Une jeune fille assise à terre, à gauche, et vue de profil, lit une lettre, tandis qu'un jeune homme debout, au second plan, tient un panier dans lequel il regarde; le fond est occupé par des murs et des broussailles et par une tour dans le lointain. (*Pièce en hauteur.*)

Hauteur sans la marge : 185 *millim. Largeur :* 119 *millim.*
Il existe un premier état de cette planche avant le nom de *Boucher.* Dans la marge, on lit seulement au bas de la gauche : *Tonton Boucher.*

180.

(11) Une femme assise à terre au milieu, et tournée de profil vers la droite, tient dans ses bras un enfant qu'elle berce; au second plan, on voit trois figures de jeunes gens debout et les jambes nues. Au bas, à gauche, on aperçoit deux têtes tracées en feuillages.

181.

(12) A droite, une jeune fille assise à terre, tenant une cruche et ayant un panier sur son dos, regarde vers la gauche; un jeune homme assis plus

loin, à côté d'elle, regarde aussi du même côté, tout en s'appuyant sur ses deux bras.

182. *Le cabaret Russe gravé par Boucher, d'après Loutherbourg.*

Assis sur une chaise sur laquelle il se dandine, un gros personnage russe, coiffé d'un bonnet, tient une cruche sur son genou en avant d'une table où sont appuyés deux fumeurs; trois autres fumeurs sont assis en avant, à gauche, et près de la cheminée on voit le maître du cabaret debout, et plus loin sa femme tenant le couvercle de la marmite. A droite, deux jeunes enfants s'amusent près d'un cuveau, et au fond, du même côté, on aperçoit un comptoir, et dessus un grand verre et une cruche. (*Pièce sans nom d'artiste.*)

Largeur : 250 millim. Hauteur : 220 millim., y compris 7 millim. de marge restée blanche.

C. A. VAN LOO.

CHARLES-ANDRÉ VAN LOO *dit* CARLE VAN LOO, peintre et graveur à l'eau-forte, naquit à Nice (alors en Provence), le 15 février 1705. Il était fils de *Louis Van Loo* et petit-fils de *Jacob Van Loo*, naturalisé Français, tous deux fort bons peintres. *Jean-Baptiste Van Loo*, son frère aîné et également peintre, lui servit de père et de maître et l'emmena jeune en Italie, où il lui donna, dès l'âge de neuf ans, les premiers principes du dessin et le plaça dans l'atelier de *Benedetto Luti*; après avoir beaucoup travaillé, il revint à Paris à l'âge de quinze ans. En 1723, il reçut à l'Académie la première médaille de dessin, et en 1724 il remporta le premier prix de peinture, n'étant alors âgé que de dix-neuf ans, mais il n'alla à Rome qu'en 1727; il y travailla avec une grande assiduité et y fit beaucoup de tableaux remarquables, entre autres pour les capucins de Tarascon, un *saint François* et une *sainte Marthe* aujourd'hui placés dans les deux églises de cette ville, où ils font l'admiration des voyageurs. En 1731, le pape le nomma *chevalier*, et il revint à Paris en 1734; l'année suivante, il fut reçu académicien sur son tableau de *Marsias*, qui fait aujourd'hui partie du musée du Louvre, ainsi que son charmant tableau du mariage de la Vierge, qu'il avait peint à Rome en 1730, et celui d'une

halte de chasseurs qu'il peignit pour Fontainebleau en 1737, et qu'on ne se lasse pas de copier depuis quelques années. Plus tard il fut nommé successivement à toutes les charges de l'Académie, jusqu'à celle de directeur. En 1751, il reçut le cordon de l'ordre de Saint-Michel; ce fut vers cette époque, c'est-à-dire de 1746 à 1755, qu'il peignit les sept grands tableaux qui décorent le chœur de l'église de Notre-Dame-des-Victoires. En 1762, il fut nommé premier peintre du roi, et deux ans après il fut chargé de peindre aux Invalides la chapelle de Saint-Grégoire, dans laquelle il devait représenter, en sept tableaux, plusieurs traits de la vie de ce saint; mais il ne fit que les esquisses terminées, la mort l'ayant enlevé subitement le 15 juillet 1765.

Le nombre de ses tableaux en tous genres est très-considérable : la liste qui en est donnée à la suite de son éloge, par *Dandré-Bardou*, le porte à près de deux cents, sans compter les dessins, qui sont en grand nombre; la plupart de ses productions, dont plusieurs ont figuré aux salons depuis 1737 jusqu'en 1765, ont été reproduites par les plus habiles graveurs de son temps; lui-même a gravé quelques eaux-fortes, parmi lesquelles on cite une Vierge qu'il aurait gravée à Rome d'après Carrache, et dont il n'aurait existé en France qu'une seule épreuve, qui appartenait à Mariette; nous ignorons où elle a passé, et nous ne connaissons que les neuf pièces que nous allons décrire, dont une est douteuse.

Dans un recueil de portraits du cabinet des estampes de la bibliothèque impériale, on trouve celui de *Maupoint*, peintre, avec cette inscription en écriture ancienne, qui paraît être celle de Mariette : *Portrait de Guillaume Antoine Maupoint peintre, l'un des principaux convulsionaires de S^t Médard, dessiné et gravé en 1731 par Carle Vanlo celui qui est en Espagne; Vanlo rompit la planche sur le champ et il n'y en a eu que deux ou trois épreuves d'imprimées.* Il y a ici une erreur de prénom; en 1731 Carle était à Rome et recevait, cette même année, le titre de chevalier; nous ne trouvons, d'ailleurs, nulle part qu'il ait été en Espagne. Le Vanlo cité doit être plutôt *Louis Michel Van Loo*, neveu de Carle, nommé peintre du roi d'Espagne en 1735. Ce serait la seule eau-forte connue de lui.

OEUVRE

DE

C. A. VANLOO.

1 - 6. *Figures académiques.*

Titre.

1.

(1) **Homme vu de face, regardant en bas du côté opposé :** il s'appuie d'une main sur une pierre recouverte, en partie, d'une draperie, et, de l'autre, tient une grande tablette sur laquelle est l'inscription suivante : *SIX FIGURES — ACADEMIQUES — Dessinées et Gravées — Par — CARLE VAN-LOO, — Peintre ordre. du Roy — et Professeur en — son Académie Royale — de Peintre. et de Sculpture — A. P. D. R. A Paris Chez Beauvais rue St. Jacques à l'Jmage — St. Nicolas.* Dans la marge, on lit au milieu : *A Paris chez la Ve de F. Chereau rue st. Jacques aux 2 Piliers d'Or.*

Hauteur : 384 millim., y compris 9 millim. de marge. Largeur mesurée au milieu : 275 millim.

On connaît trois états de cette planche et des suivantes :

I. Avant l'adresse de la Ve Chereau.

II. Avec cette adresse, mais avant la retouche et avant les changements que nous signalerons sur plusieurs des planches.

III. Avec la retouche et les changements.

2.

(2) Homme debout, la jambe droite à terre et l'autre étendue en arrière sur une grosse pierre : il est tourné à gauche, regardant en bas et s'appuyant sur des madriers cloués en X. Dans le 3ᵉ état, le madrier de dessus porte une ombre de chaque côté sur le madrier qu'il croise ; l'ombre, à gauche et à droite de la jambe debout, est renforcée et s'étend en bas jusqu'au milieu de la pierre.

Hauteur : 388 *millim., dont* 6 *millim. de marge. Largeur :* 273 *millim.*

3.

(3) Homme tourné vers la gauche : il a une jambe à terre et l'autre appuyée en l'air sur un morceau de bois ; puis, se jetant en arrière, il tire une corde de toutes ses forces. Dans le 3ᵉ état, toutes les ombres portées sont renforcées et poussées jusqu'au noir.

Hauteur : 383 *millim., dont* 7 *millim. de marge. Largeur :* 276 *millim.*

4.

(4) Homme debout, vu de face et regardant en bas du côté droit, le menton appuyé sur sa main gauche : une draperie descend de ce même côté, et derrière on aperçoit un tronc d'arbre qui se perd dans le fond.

Hauteur : 385 *millim., y compris* 18 *millim. de marge. Largeur :* 273 *millim.*

5.

(5) Homme assis à terre sur une draperie et

tourné de profil vers la droite : il appuie sa main droite sur une pierre qui est derrière lui, et porte l'autre sous son menton, ayant l'air de réfléchir. Pièce en largeur ainsi que la suivante.

Largeur : 384 *millim. Hauteur :* 276 *millim.*, *dont* 6 *millim. de marge.*

6.

(6) Homme vu par le dos, à droite, tourné vers la gauche, le genou droit en terre et tenant les jambes d'un homme mort étendu derrière lui et qui occupe toute la largeur de l'estampe; à gauche, on voit deux tombes creusées dans la pierre. Dans le 3e état, les ombres portées sont renforcées et poussées jusqu'au noir.

Largeur : 386 *millim. Hauteur :* 280 *millim.*, *dont* 7 *millim. de marge.*

7—8. *Deux pièces gravées par C. Vanloo dans le recueil de figures de différents caractères, de paysages et d'études, dessinés d'après nature par Ant. Watteau, et gravés à l'eau-forte par les plus habiles peintres et graveurs du temps, etc.*

On connaît deux états de ces planches :
I. C'est celui que nous allons décrire.
II. Avec le nom de Huquier dans la marge.

7. *Pierrot et Scapin.*

(1) Sur une estrade recouverte d'un lambrequin, Pierrot, debout et vu de face, cache ses mains sous sa veste et soutient un aviron au bout duquel pend une vessie; derrière, en travers, Scapin se penche

appuyé sur ses deux mains et regarde son camarade. Dans le bas, à gauche, on lit : Wat. f. et à droite, V. L. S. et au-dessous, dans la marge, le n° 100.

Hauteur : 324 millim., dont 5 millim. de marge. Largeur : 225 millim.

8. *Les deux Nayades.*

(2) Une Nayade nue, ayant seulement une draperie sur les cuisses, est étendue à terre, les jambes tournées vers la droite et vue par le dos; elle s'appuie sur son urne renversée, d'où l'eau s'échappe et forme un ruisseau à gauche; elle étend son autre bras vers une seconde Nayade assise et appuyée aussi sur son urne : le fond est garni, de chaque côté, de roseaux. Sur le terrain, au milieu, et près du trait carré, on lit : *Watteau f.* et plus loin, à la même hauteur, *C. V. S.* et le n° 105.

Largeur : 340 millim. Hauteur : 237 millim., dont 11 millim. de marge.

9. *Diane et Endimion.*

Assis à gauche et vu de face, Endimion est endormi, la tête appuyée sur son bras posé sur un bout de tronc d'arbre. Son chien est sous ses jambes, et sur le devant, à droite, on voit quatre moutons dormants, au-dessus desquels plane sur un nuage la déesse se détachant sur le disque de la lune; l'Amour debout, au milieu, l'attire par la main vers le jeune berger. Dans la marge, à gauche, on lit sous le trait carré : *Vanlo pinx et sculp* et au milieu,

Diane venant trouver Endimion puis au-dessous, huit vers en deux colonnes commençant par ces mots : *Diane dans les bois*, et finissant par ceux-ci : *qu'à cacher la foiblesse* et enfin, au bas, *à Paris chez L. Surugne, graveur du Roy rue des Noyers vis à vis S*t*. Yves avec Privilege du Roy.*

Hauteur : 328 millim., y compris 42 millim. de marge. Largeur : 245 millim.

On connaît deux états de cette planche :

I. Avant les draperies et quantités de travaux.

II. Avec une large draperie couvrant les jambes d'Endimion, et une sur la nudité de l'Amour.

Pièce douteuse, à en juger par des mots à moitié effacés qu'on aperçoit dans la marge du 1er état.

R. M. A. SLODTZ.

René-Michel Slodtz, plus connu sous le nom de Michel-Ange Slodtz, dessinateur-sculpteur et graveur à l'eau-forte, naquit à Paris en 1705. Il était fils de *Sébastien Slodtz*, sculpteur habile, et fut son élève. En 1726, il remporta le second prix de sculpture et alla à Rome comme pensionnaire du roi; il y resta dix-sept ans et obtint au concours, dans cette ville, l'exécution de la figure de *saint Bruno*, destinée pour l'église de Saint-Pierre; il y exécuta aussi le tombeau du *marquis Capponi*, dans l'église de Saint-Jean-des-Florentins. En 1747, après avoir travaillé à Vienne, en Dauphiné, il revint à Paris, où sa réputation l'avait précédé. En 1749, il fut agréé à l'Académie. Il succéda, en 1758, à son frère *Paul-Ambroise*, comme dessinateur de la chambre et du cabinet. Son ouvrage le plus considérable, à Paris, est le tombeau de *Languet*, curé de Saint-Sulpice, qui décore l'église de ce nom. Ce mausolée lui fit, dans son temps, une si grande réputation, que le roi Frédéric II de Prusse voulut l'attirer à sa cour, mais il refusa, et peu de temps après il mourut, le 26 octobre 1764.

Comme graveur à l'eau-forte, il a laissé la pièce suivante; nous n'en connaissons pas d'autres.

R. M. A. SLODTZ.

Études de têtes et de figures drapées.

A gauche, une grosse tête de vieillard à barbe, vue de profil et regardant en l'air, se détachant sur un fond teinté, s'élevant jusqu'à 350 millimètres au-dessous du bord supérieur de la planche; en avant, sur l'épaule du vieillard, une petite tête de soldat à barbe portant un casque; dans le haut, sur la partie restée blanche, une tête de sultane coiffée d'un turban à trois plumes; puis à droite, un vieillard appuyé sur un bâton, et vu à mi-corps; au-dessous de ce dernier, un musulman à grande barbe; et enfin en bas, une petite tête antique de profil au simple trait. A gauche, dans le bas, on lit : *M. A. Slodtz F.*

Hauteur de la planche : 171 *millim. Largeur :* 116 *millim.*

C. HUTIN.

Charles Hutin *l'aîné*, peintre-sculpteur et graveur à l'eau-forte, naquit à Paris en 1715. Il fut élève de *F. Le Moine* et de *Sébastien Slodtz*; en 1735, il concourut pour le prix de peinture et obtint le second; l'année suivante, il alla à Rome, où, dès les premiers temps de son séjour, il quitta la peinture pour se livrer à la sculpture, sous la conduite de Slodtz. A son retour en France, en 1747, il fut reçu membre de l'Académie de peinture. Peu de temps après il se rendit à Dresde, où il se remit à peindre; il fit pour l'église catholique de cette ville un grand tableau d'autel, puis un plafond dans une chapelle, et plusieurs travaux importants qui prouvèrent qu'il n'avait rien perdu de son talent comme peintre, et lors de la création de l'Académie électorale des beaux-arts, à Dresde, en 1764, il fut nommé professeur. Ce fut à cette époque qu'il grava à l'eau-forte la plupart des pièces dont nous allons donner la description, et dont plusieurs dénotent dans leur auteur un remarquable talent. Cet artiste, trop peu connu, mourut à Dresde en 1776. Le nombre des eaux-fortes de Charles Hutin, que nous allons décrire, s'élève à trente-six. Un éditeur a eu l'idée de réunir la plupart de ces pièces et d'en former cinq séries marquées *a*, *b*, *c*, *d*, *e*, en y joignant les

œuvres de Miséricorde de *François Hutin*, sur lesquelles il a substitué à l'*F* un *C* pour les faire passer pour être de *Charles Hutin;* cette suite, avec le titre général, forme la première série marquée *a*. La seconde, marquée *b*, est composée de six pièces de tombeaux; la troisième, marquée *c*, se compose de six pièces de fontaines et d'une septième représentant un dessinateur; la quatrième série, marquée *d*, présente huit sujets de la Bible, et enfin la cinquième, marquée *e*, huit pièces tirées de la Bible et de l'Histoire profane. Toutes ces pièces ainsi marquées constituent un deuxième état, mais étant rangées sans intelligence, et d'ailleurs la première série n'étant pas de notre maître, nous n'avons pas cru devoir suivre le même ordre et nous commencerons par décrire les sujets d'histoire, en les faisant précéder du titre primitif qui leur appartient; puis viendront les fontaines et les tombeaux. Nous aurons soin seulement, en indiquant le deuxième état des pièces, de rappeler leur série et leurs numéros.

Charles Hutin a eu trois frères : *François Hutin*, dont nous allons décrire l'œuvre dans l'article suivant;

Pierre Hutin, mort en Saxe en 1763 (1).

(1) Nous ne connaissons aucune pièce gravée par lui d'après ses propres compositions; mais il a gravé quelques morceaux d'après les tableaux de la galerie du comte de Bruhl, et une superbe estampe représentant une sainte Famille, d'après un tableau de son frère Charles : cette pièce, en hauteur dans un ovale tronqué, au milieu d'un encadrement carré, porte, en hauteur, 364 millim. sans la marge, et, en largeur, 286 millim.

Le troisième frère était *Jean-Baptiste Hutin*, peintre et graveur à l'eau-forte, qui a dû naître vers 1725, car il remporta le grand prix en 1748, et fut envoyé à Rome l'année suivante; en 1750, il a gravé à Rome une Annonciation d'après *J. F. de Troy*. On lui doit encore, entre autres choses, une Nativité et une Adoration des Mages d'après Pittoni, et enfin une suite de Prophètes et une d'Apôtres. Il mourut à Dresde vers 1780, n'ayant, à notre connaissance, rien laissé d'après ses propres compositions.

ŒUVRE

DE

C. HUTIN.

1. *Titre.*

Appuyées sur un piédestal orné d'un portrait surmonté d'une guirlande, on voit, à gauche, la *Peinture* tenant une palette et des pinceaux, et à droite la *Sculpture*, ayant dans une main un ciseau, et dans l'autre un marteau et soutenant un buste. Dans un panneau formant le milieu de la décoration du fond, on lit en huit lignes : RECVEIL — DE — *différents sujets,* — *composés et gravés* — *par* — *Charles Hutin* — *a Dresden* — 1763.

Hauteur : 230 *millim.*, *dont* 4 *millim. de marge. Largeur* : 160 *millim.*

On connaît deux états de cette planche :

I. C'est celui décrit.

II. Avec un petit *a* dans la marge à gauche, marque de la 1re série publiée par le dernier éditeur, qui avait joint à ce titre les sept œuvres de Miséricorde par F. Hutin, en substituant un *C* à l'*F* qui précède le nom.

SUJETS DE L'ANCIEN TESTAMENT.

2. *Agar.*

Vue à mi-corps à droite et portant dans ses bras son fils mourant, Agar regarde l'ange qui lui appa-

rait sur un nuage à gauche, et lui indique la place de la source où elle pourra se désaltérer. A gauche, sous le trait carré, on lit : C. HUTIN. IN. PINX. (*Jolie pièce en largeur.*)

Elle porte dans ce sens 148 millim., et en hauteur 115 millim., dont 5 millim. de marge.

On connaît deux états de cette planche :
I. C'est celui décrit.
II. Avec l'*e* et le n° 5 de la 2ᵉ publication.

3. *Tobie et l'Ange.*

Sur l'ordre que lui en donne l'ange, debout à gauche, derrière le chien effrayé, Tobie apporte sur le rivage le gros poisson qu'il vient de saisir par les nageoires dans le Tigre, où il se lavait les pieds. Dans le lointain, à droite, on aperçoit une grande montagne avec une habitation à mi-côte. A gauche, sous le trait carré, on lit : C. HUTIN INV. INCI. 1764.

Hauteur : 195 millim., y compris 43 millim. d'une grande marge. Largeur : 106 millim.

Il y a deux états de cette planche :
I. C'est celui décrit.
II. Avec le *d* et le n° 8 de la 4ᵉ série du dernier éditeur.

SUJETS DU NOUVEAU TESTAMENT.

4. *La Naissance de Jésus-Christ.*

Agenouillée au milieu de la composition, la Vierge mère enveloppe de langes le divin enfant qui lui tend les bras, et le pose sur son berceau. On voit, à gauche, saint Joseph appuyé de ses deux mains sur son

bâton et se penchant pour le contempler. Au fond, à droite, on aperçoit le bœuf et l'âne près d'une échelle appuyée sur le soubassement de deux colonnes. Dans la marge on lit à gauche : C. HVTIN. INV. INC.

Hauteur : 227 millim., y compris 18 millim. de marge. Largeur : 158 millim.

On connaît deux états de cette planche :
I. C'est celui décrit.
II. Avec le *d* et le n° 5 de la 4ᵉ série du dernier éditeur.

5. *La Vierge berçant l'enfant Jésus.*

Éclairée par un rayon céleste venant du haut, à droite, la Vierge, assise sur une chaise rustique et vue de trois quarts par le dos, berce sur ses genoux son divin fils, rayonnant de gloire ; à gauche, un chérubin sur un nuage contemple l'enfant, et un autre, plus haut dans l'ombre, regarde au ciel. Sous le trait carré, on lit à gauche : C. HVTIN INV. INC. 1764. (*Pièce charmante d'effet.*)

Hauteur : 158 millim., dont 28 millim. de marge. Largeur : 88 millim.

On connaît deux états de cette planche :
I. C'est celui décrit.
II. Avec l'*e* et le n° 3 de la 5ᵉ série.

6. *La Fuite en Égypte.*

Assise sur un âne marchant vers la gauche, la Vierge tient l'enfant Jésus dans ses bras ; en avant, à droite, saint Joseph, appuyé sur son bâton, s'avance

péniblement à côté d'elle, et derrière, à gauche, un ange les éclaire avec une torche portant une vive lumière; dans le haut, on voit deux têtes de chérubins. A gauche, sous le trait carré, on lit : C. HVTIN. INV. S.

Hauteur : 226 *millim.*, *dont* 16 *millim. de marge. Largeur :* 158 *millim.*

On connaît trois états de cette planche :
I. Avant le nom du maître.
II. Avec ce nom, c'est celui décrit.
III. Avec le *d* et le n° 6 de la 4° série.

7. *Repos de la sainte Famille en Égypte.*

A gauche, en avant d'une colonne et de deux palmiers, la Vierge assise, le coude appuyé sur un monument, tient sur ses genoux l'enfant Jésus qui lui tend les bras, et elle le regarde avec bonheur. A droite, dans l'ombre, on voit saint Joseph appuyé de ses deux mains sur son bâton et attentif à cette scène. A gauche, sous le trait carré, on lit : C. HVTIN. INC. PINX.

Hauteur : 186 *millim.*, *dont* 37 *millim. de marge. Largeur :* 104 *millim.*

On connaît deux états de cette planche :
1. C'est celui décrit.
II. Avec l'*e* et le n° 2 de la 5° série.

8. *La Vision de s' Joseph en Égypte.*

Saint Joseph, assis à gauche sur un fauteuil et endormi, voit en songe un ange qui vient l'éveiller,

et lui ordonne de retourner en la terre d'Israël; à gauche, devant le fauteuil, on remarque une équerre, et sous le trait carré, du même côté, on lit : C. HVTIN. INV. INC. 1764.

Hauteur : 164 millim., y compris 34 millim. de marge. Largeur : 85 millim.

On connaît deux états de cette planche :
I. C'est celui décrit.
II. Avec l'*e* et le n° 1 de la 5ᵉ série.

9. *Entretien de Jésus et de Nicodème.*

A la lueur d'une lampe à quatre branches, le divin Sauveur, assis sur un fauteuil à gauche et vu de profil, révèle à Nicodème les merveilles de l'Esprit-Saint; celui-ci assis, la main posée sur le bras de son fauteuil placé à droite, et le coude appuyé sur la table, écoute avec attention les paroles du verbe incarné; on remarque une draperie relevée au-dessus de sa tête, et derrière, sur le mur, les tables de la loi chiffrées en sens inverse. Dans la marge, on lit vers la gauche : *C hutin in. inc.* 1764. (*Très-belle pièce.*)

Hauteur : 228 millim., y compris 8 millim. de marge. Largeur : 160 millim.

On connaît deux états de cette planche :
I. C'est celui décrit.
II. Avec le *d* et le n° 7 de la 4ᵉ série.

Il existe une copie assez trompeuse de cette pièce; mais elle est en contre-partie, et, conséquemment, les chiffres des tables de la loi se retrouvent dans le bon sens.

10. *Entretien de Jésus avec la Samaritaine.*

Assis à gauche sur une pierre et vu de profil, le Sauveur explique à la femme de Samarie ce que doivent être les vrais adorateurs; celle-ci, appuyée sur la margelle du puits et dont on voit la cruche à droite, l'écoute avec grande attention. Dans le lointain, on aperçoit les apôtres revenant de la ville, et, au fond, une tour carrée. Dans la marge, à gauche, on lit : C. HUTIN INC. INV.

Hauteur : 158 *millim.*, *dont* 10 *millim. de marge. Largeur :* 108 *millim.*

On connaît deux états de cette pièce :
I. C'est celui décrit.
II. Avec l'*e* et le n° 4 de la 5ᵉ série.

11. *L'Agonie de Jésus-Christ.*

A genoux, au milieu du jardin des Oliviers, Jésus tend la main pour recevoir le calice qu'un ange, debout sur un nuage à droite, lui apporte de la part de son père. Au-dessus, dans le haut, on voit cinq têtes de chérubins, et dans le fond, à gauche, les apôtres endormis. A gauche, sous le trait carré, on lit : C. HUTIN INV. INC. 1764.

Hauteur : 221 *millim.*, *dont* 14 *millim. de marge. Largeur :* 163 *millim.*

On connaît deux états de cette planche :
I. C'est celui décrit.
II. Avec le *d* et le n° 2 de la 4ᵉ série.

12. *Jésus crucifié.*

A gauche, vers le milieu, Jésus sur la croix, vu de trois quarts, baisse la tête et rend l'esprit ; la Vierge est étendue à terre sur le devant, soutenue par saint Jean, qui regarde son divin maître ; derrière lui, on voit le centenier à cheval, et du même côté, au second plan, le mauvais larron attaché sur un arbre brut, tandis que le bon larron, entièrement dans l'ombre et crucifié sur une croix de bois brut, se voit sur le devant, à gauche de l'estampe. Dans la marge, du même côté, on lit : C. HVTIN INV. INC. 1764. Pièce cintrée du haut.

Hauteur : 225 *millim., y compris* 9 *millim. de marge. Largeur :* 162 *millim.*

On connaît deux états de cette planche :
I. C'est celui décrit.
II. Avec le *d* et le n° 1 de la 4ᵉ série.

13. *La Résurrection du Sauveur.*

Jésus, sorti du tombeau, s'élève vers la gauche en regardant à terre ; sur le devant, du même côté, on voit un soldat endormi, et au-dessus un autre couché sur un tombeau, et qui, en se levant, regarde le Christ d'un air effrayé ; un troisième dort debout, appuyé sur sa lance, et plus loin les autres fuient emportant leur enseigne ; à droite, un ange soutient la pierre à l'entrée du sépulcre. Sous le trait carré, à gauche, on lit : C HVTIN. INC. INV. 1766.

Hauteur : 243 *millim., y compris* 5 *millim. de marge. Largeur :* 178 *millim.*

On connaît deux états de cette planche :
I. C'est celui décrit.
II. Avec la lettre *d* et le numéro.

14. *Jésus remontant vers son père.*

Le Rédempteur, ayant accompli sa divine mission, se présente à son père chargé de sa croix, et lui demande, puisqu'il a satisfait à sa justice, de pardonner au genre humain. Dieu le père, assis à gauche sur les nuages et appuyé sur la boule du monde, le reçoit avec effusion et semble lui accorder sa demande. Dans le haut, au milieu, l'Esprit-Saint, sous la figure d'une colombe, répand son souffle divin ; à gauche, on voit un ange et deux têtes de chérubins. Dans la marge, à gauche, on lit : C. HVTIN INV. PINX. 1764. (*Belle composition cintrée du haut.*)

Hauteur mesurée au milieu : 232 *millim.*, *y compris* 8 *millim. de marge. Largeur :* 156 *millim.*

On connaît deux états de cette planche :
I. C'est celui décrit.
II. Avec le *d* et le n° 3 de la 4ᵉ série.

SUJETS DE L'HISTOIRE PROFANE.

15. *Milon de Crotone.*

Milon ayant voulu fendre un arbre, ses mains sont prises dans l'ouverture, et, ne pouvant se dégager, il est dévoré par un lion ; groupe de sculpture sur un piédestal, autour de la plinthe duquel on lit : PROJET POVR ABLEDITZ APPARTENANT A Mʀ. LE

COMTE DE SALMOUR. Dans la marge, sous le trait carré à gauche, on lit : C HVTIN IN. INC.

Hauteur : 218 millim., dont 15 millim. de marge. Largeur: 138 millim.

On connaît deux états de cette planche :
I. C'est celui décrit.
II. Avec l'e et le n° 7 de la 5ᵉ série.

16. *Tarquin et Lucrèce.*

Lucrèce, à demi nue, est étendue sur son lit de gauche à droite, levant les yeux au ciel et prête à recevoir le poignard que Tarquin, debout derrière le lit, va lui enfoncer dans le sein. Pièce ovale en travers; on lit à gauche, sur un des angles restés blancs : C. HVTIN. INV. P. S.

Largeur de l'ovale : 164 millim. Hauteur sans la marge : 119 millim.

On connaît deux états de cette planche :
I. C'est celui décrit.
II. Avec l'e et le n° 6 venu à rebours de la 5ᵉ série.

17. *Jeux d'enfants.*

Au milieu, sur un bouc qui se roidit, on voit un Amour à califourchon, tenu par les ailes par un enfant debout sur la croupe de l'animal; un autre lui tire la queue en le frappant, et un quatrième, accroupi devant lui, le tient par les cornes; à droite, deux autres enfants dans l'ombre rient de cette scène, tandis qu'au second plan, à gauche, on en voit qui portent sur un brancard un bambin couronné de lauriers; dans le fond, on aperçoit un

temple en rotonde derrière un termo de *Pan*. Sous le trait carré, à gauche, on lit : C. HVTIN. INV. INC.

Largeur : 161 *millim.* *Hauteur* : 102 *millim.*, *dont* 8 *millim. de marge.*

On connaît deux états de cette planche :
I. C'est celui décrit.
II. Avec l'*e* et le n° 8 de la 5° série.

18 – 19. PASTORALES.

18. *La Bergère.*

(1) A gauche, en avant d'une vache et d'un mouton, une jeune fille assise à terre, appuyée sur ses deux mains et ayant derrière elle sa houlette, fait la conversation avec un jeune pâtre tenant un bâton à crosse et couché à droite sur un tertre, à l'ombre d'un arbre. Dans la marge, à gauche, on lit : C. HVTIN. PINX. INC. 1766. (*Jolie pièce ainsi que la suivante.*)

Largeur : 187 *millim.* *Hauteur* : 132 *millim.*, *y compris* 4 *millim. de marge.*

19. *Le jeune Ménage, pendant de la dernière pièce.*

(2) En avant du piédestal d'une colonne monumentale, une jeune mère, assise à terre, tient sur ses genoux un enfant, écoutant son père, qui le regarde en jouant de la flûte ; à droite, on voit une cruche et un plat, et à gauche, au second plan, trois moutons. Dans la marge, à gauche, on lit : C HVTIN. INC. PINX. 1766.

Largeur : 186 millim. *Hauteur* : 136 millim., *y compris* 6 millim. *de marge*.

20. *Le Dessinateur.*

Assis à gauche sur un débris de colonne cannelée, un jeune dessinateur, tenant de la main gauche un crayon et de l'autre son album, regarde du côté droit des antiques qu'il dessine; au fond, derrière la statue du *torse antique*, on voit une pyramide sur laquelle on lit : C. HUTIN INV. INC. 1763. le chiffre 3 retourné.

Hauteur : 190 millim., *dont* 7 millim. *de marge. Largeur* : 133 millim.

On connaît deux états de cette planche :

I. C'est celui décrit.

II. Avec un *c* à gauche dans la marge et le n° 1 à droite, se rapportant à la série *c* des *fontaines*, à laquelle cette pièce a été donnée pour titre par le dernier éditeur.

21—25. FONTAINES.

21.

(1) Dans le haut, deux tritons, soutenant un vase au-dessus d'un écusson d'armoiries, soufflent dans leurs conques, d'où s'échappe de l'eau; ils sont posés sur un piédestal orné d'un mascaron et de deux dauphins, qui jettent également de l'eau; et, sur le devant, une naïade, assise sur un rocher près de son urne renversée, regarde les deux tritons, la main posée sur un aviron; à gauche, sur un rocher, au-dessous d'un serpent, on lit : C. HVTIN INV.

Hauteur : 230 millim., *dont* 5 millim. *de marge. Largeur* : 16 millim.

On connaît trois états de cette planche :
I. Celui décrit.
II. Avec le c et le n° 2 de la 3ᵉ série.
III. On lit, en outre, dans la marge : *Donné à l'Ecole par M^r. Goupy secretaire du Roy.*

22.

(2) Sur le devant d'un rocher, d'où sort un gros jet d'eau, on voit un *Fleuve* couché de gauche à droite, tenant son urne, d'où s'échappe une nappe d'eau, et plus haut, deux naïades debout, appuyées sur leurs urnes, versant également de l'eau. Dans la marge, à gauche, on lit : C. HVTIN INV. INC. 1764.

Hauteur : 224 millim., dont 10 millim. de marge. Largeur : 160 millim.

Il y a trois états de cette planche :
I. Celui décrit.
II. Avec le c et le n° 3 dans la marge pour la 3ᵉ série.
III. Avec le nom de M. Goupil, comme dans la pièce précédente.

23.

(3) Au milieu, une source abondante s'échappe du haut d'un rocher entouré d'eau et sur lequel sont assis, de chaque côté, une naïade et un triton. Derrière, on voit un bassin en élévation, au milieu duquel se trouve un piédestal supportant un groupe des trois Grâces, tenant au-dessus de leurs têtes une grande coquille surmontée de trois dauphins jetant de l'eau ; sur une tablette du piédestal on lit la date de 1763, et au bas, sur une partie claire du rocher ; C. HVTIN INV. INC.

Hauteur : 210 millim., *dont* 4 millim. *de marge. Largeur :* 152 *millim.*

On connaît trois états de cette planche :

I. C'est celui décrit.

II. Avec le c et le n° 4 dans la marge pour la 3ᵉ série.

III. Semblable au 3ᵉ état de la 1ʳᵉ pièce.

24.

(4) Sur un grand rocher surmonté d'un écusson d'armoiries on voit, à gauche, une *Rivière* assise, appuyée sur son aviron et sur son urne, d'où s'échappe de l'eau ; de l'autre côté, un triton se cramponne au rocher, en soufflant dans sa conque, qui jette aussi de l'eau ; au-dessous, dans le bas du rocher, à droite, on lit : C. HVTIN INC.

Hauteur : 210 *millim., dont* 6 *millim. de marge. Largeur :* 165 *millim.*

On connaît trois états de cette planche :

I. C'est celui décrit.

II. Avec le c à gauche dans la marge et le n° 5 faisant partie de la 3ᵉ série.

III. On lit, en outre, dans la marge : *Donné à l'Ecole par Mʳ. Goupy secrétaire du Roy.*

25.

(5) De chaque côté d'un piédestal s'élevant au milieu d'un bassin rond, on voit deux naïades debout, appuyées sur deux dauphins qui jettent de l'eau ; un troisième, au milieu, en répand un flot dans une grande urne ; au-dessus, s'élèvent deux vasques l'une sur l'autre ; celle du haut est soutenue par un enfant assis sur la première ; à gauche, sous le trait carré, on lit : C. HVTIN INV. INC.

Hauteur : 223 millim., *y compris* 6 *millim. de marge. Largeur* : 144 *millim.*

On connaît trois états de cette planche :

I. C'est celui décrit.
II. Avec le c et le n° 6 dans la marge pour la 3ᵉ série.
III. Semblable à celui des pièces précédentes.

26.

(6) Sur un rocher s'élève une fontaine avec deux tritons de chaque côté, soutenant des coquilles qui versent de l'eau ; sur le devant, deux naïades debout s'appuient sur leurs urnes, qui répandent également de l'eau dans une grande auge cannelée ornée d'anneaux; sur le terrain, à gauche, on lit : C. HVTIN INV. INC., et sur la tablette de la fontaine : ANNO MDCCXLIX.

Hauteur : 227 *millim.*, dont 5 *millim. de marge. Largeur* : 158 *millim.*

On connaît trois états de cette planche :

I. C'est celui décrit.
II. Avec le c et le n° 7 dans la marge pour la 3ᵉ série.
III. Semblable au 3ᵉ état des cinq autres pièces.

27—32. *Tombeaux.*

27.

(1) Une Renommée, assise de droite à gauche sur un sarcophage, trace, sur une épitaphe appliquée à une grande pyramide, quelques caractères à la suite des lettres D. O. M.; plus bas, on voit le millésime 1763; dans une niche ovale, creusée dans le haut de la pyramide, on remarque le buste d'un

personnage, et dans l'angle du bas, à droite, une torche allumée renversée, au-dessous de laquelle on lit sur le carreau : C. HVTIN INV. S.

Hauteur : 225 *millim.*, *dont* 4 *millim. de marge. Largeur :* 149 *millim.*

On connaît deux états de cette planche :
I. Celui décrit.
II. Avec la lettre *B* et le n° 1 de la 2ᵉ série du dernier éditeur.

28.

(2) Dans une niche placée entre deux pilastres, on voit un monument avec deux statues de femmes placées de chaque côté; l'une, à gauche, pose une couronne sur une urne, et l'autre se livre à la douleur; au-dessous, sur une tablette, on lit : VMBRA, et à gauche, sur le soubassement des pilastres : C. HVTIN INV. INC. 1764.

Hauteur : 233 *millim.*, *dont* 4 *millim. de marge. Largeur :* 165 *millim.*

On connaît deux états de cette planche :
I. Celui décrit.
II. Avec la lettre *B* et le n° 2 de la 2ᵉ série.

29. *Tombeau de Louis de Silvestre.*

(3) Au-dessus d'un tombeau placé sous une arcade, la Mort, tenant sa faux, plane de gauche à droite; derrière, sur une tribune, on voit la Religion appuyée sur une croix, et, de l'autre côté, un Ange tenant une corne d'abondance; entre ces deux figures, au-dessous du buste du maître, on lit, sur

une tablette, l'inscription suivante en six lignes :
LUD. DE SILVESTRE — EQVES — PICTOR REGIS — OBIIT — ANNO — 1760.

Dans la marge, sous le trait carré, on lit à gauche :
C. HVTIN. INV. INC. 1764.

Hauteur : 226 *millim., dont* 10 *millim. de marge. Largeur :* 154 *millim.*

On connaît deux états de cette planche :
I. C'est celui décrit.
II. Avec la lettre *B* et le n° 3 dans la marge.

30. *Tombeau de Maurice de Saxe.*

(4) En avant d'une colonne, la Renommée, assise sur un sarcophage, écrit sur une tablette les hauts faits du héros; deux figures, debout, sont placées de chaque côté du piédestal, sur lequel on lit l'inscription suivante : MAVRICIVS COMES — SAXONIÆ — BELLICÆ VIRTVTIS EXEMPLAR — QVANTVM GALLIÆ — PVLCRVM — HIC JACET — ANNO — 1752. Au bas, à gauche, sous la première marche, on lit : C. HVTIN. INV. INC. 1764.

Hauteur : 229 *millim., y compris* 6 *millim. de marge. Largeur :* 163 *millim.*

On connaît deux états de cette planche :
I. Celui décrit.
II. Avec le *B* et le n° 4 dans la marge.

31. *Tombeau de François Le Moine.*

(5) Dans une niche en avant d'un tombeau, on voit, sur un piédestal, la Renommée debout, tenant entre ses bras le buste du peintre; de chaque côté,

deux figures de *douleurs* sont assises sur un grand soubassement sur lequel, en avant-corps, est placée l'inscription suivante : MANIBVS FRANCISCI — LE MOiNE — MAGISTRI EXCELLENTiSSiMi. — SACRVM — GRATITVDO DEDICAT — OBiiT — ANNO — 1740. Au bas, à gauche, on lit : C. HVTIN INV. INC. 1764.

Hauteur : 226 millim., dont 5 millim. de marge. Largeur : 160 millim.

On connaît deux états de cette planche :
I. Celui décrit.
II. Avec la lettre *B* et le n° 5 dans la marge.

32. *Tombeau de Bouchardon.*

(6) De chaque côté d'un piédestal élevé sur trois marches et supportant une urne, on voit les figures de la Sculpture et de la Science du dessin, déplorant la perte du grand artiste ; derrière, au milieu d'un rétable soutenu par deux colonnes corinthiennes, est placée une épitaphe sur laquelle on lit ce qui suit : EDE BOVCHARDON — *sculptor Regis — celleberrimus — obiit — anno —* 1762. Au bas, à gauche, on lit : C. HVTIN. INV. INC. 1764.

Hauteur : 226 millim., y compris 10 millim. de marge. Largeur : 1 7 millim.

On connaît deux états de cette planche :
I. C'est celui décrit.
II. Avec la lettre *B* et le n° 6 dans la marge.

33—34. DEUX AUTRES TOMBEAUX ISOLÉS.

33.

(1) Sur un tombeau, à gauche, est assise une

figure de la douleur, appuyée sur une urne ; sur une tablette au-dessus est gravé ce mot : NIHIL et dans la marge, au-dessous, on lit : C. HVTIN . *in.*

Hauteur : 210 millim., y compris 6 millim. de marge. Largeur : 138 millim.

34.

(2) Assise sur un tombeau et tournée vers la droite, la Renommée trace de la main gauche, sur une pancarte supportée par un petit ange, une inscription commençant par les lettres D. O. M. venues en sens inverse ; à gauche, sous le trait carré, on lit : C HVTIN.

Hauteur : 195 millim. sans la marge, portant environ 25 millim. Largeur : 150 millim.

PIÈCES D'APRÈS DIFFÉRENTS MAITRES.

35. *Les habitants de Listre voulant offrir un sacrifice aux apôtres S¹. Paul et S¹. Barnabé, d'après N. Poussin.*

Venant de la gauche, ils amènent deux bœufs qu'ils s'apprêtent à sacrifier sur un autel en avant, aux deux apôtres debout, à droite, sur une marche : saint Paul leur parle en montrant le ciel, l'autre déchire ses vêtements. En bas, à gauche, on lit : C. HUTIN. S. et à droite : d'après le dessein de Poussin. Tiré du Cabinet de S. E. Mons.gr le Prem. Ministre Comte de Brühl. Pièce en travers, faite de peu sur un fond entièrement blanc.

Largeur de la planche : 320 millim. Hauteur : 170 millim.

56. *Choc de Cavalerie d'après F. Casanova.*

Trompé comme beaucoup d'autres, nous avons décrit cette pièce à l'œuvre de Casanova comme étant gravée par lui, sans penser que cette erreur avait été relevée par M. Guichardot dans son Catalogue de la collection *Van den Zande*, n° 789. Avec de l'attention, nous avons, en effet, trouvé sur la partie claire, au-dessous du tronc d'arbre cassé, ces mots recouverts de travaux : c bvtin inc. (*Voir, pour la description, notre article n° 4, page 136 du 1ᵉʳ volume, à l'œuvre de Casanova.*)

F. HUTIN.

François Hutin, peintre et graveur à l'eau-forte, était frère de *Charles Hutin;* c'est Bazan qui nous l'apprend; mais, ainsi que tous les autres biographes, il reste muet et sur l'époque de sa naissance et sur ses maîtres, et sur ses premiers travaux; il est probable qu'il accompagna à Rome son frère *Charles Hutin*, car en 1744 il composa une grande décoration pour un feu d'artifice qui fut tiré dans cette ville, cette année-là, à l'occasion d'une fête donnée par l'ambassadeur de Naples; il nous en a laissé une eau-forte qui nous en donne l'explication et que nous allons décrire sous notre n° 9. Nous lui devons encore 1° les sept œuvres de miséricorde qu'un éditeur a voulu faire passer pour être de son frère *Charles*, en recouvrant sur chaque pièce l'*F* de son prénom d'un *C*, mais il est facile de reconnaître la fraude;

2° Une pièce de la maladie d'Antiochus, d'après un tableau peint par lui-même;

3° Enfin deux pièces, sujets des métamorphoses, d'après J. F. de Troy.

C'est là tout ce que nous avons pu découvrir de sa pointe; nous ignorons s'il a fait autre chose, s'il a suivi ses frères à Dresde et à quelle époque il est mort. Une note manuscrite que nous avons vue à son œuvre à la bibliothèque impériale apprend qu'il florissait en 1760.

OEUVRE

DE

F. HUTIN.

1—7. LES SEPT OEUVRES DE MISÉRICORDE.

1. *Donner l'aumône et à manger à ceux qui ont faim.*

(1) A gauche, sur la terrasse d'un palais, deux personnages distribuent des aumônes à un groupe de pauvres assemblés au-dessous d'eux; au milieu, sur le devant, un d'entre eux vient voler l'argent que venait de recevoir dans son tablier un malheureux couché à terre; à droite, un jeune homme le signale avec indignation. On voit dans le fond une arcade en avant d'une tour et de riches monuments. A gauche, dans la marge, on lit : *F. Hutin. in. inc.*

Hauteur : 225 millim., dont 14 millim. de marge. Largeur : 158 millim.

On connaît deux états de cette planche :
I. Celui décrit.
II. Avec le *C* ajouté sur l'*F* avant le nom, avec l'*a* à gauche et le n° 5 à droite.

2. *Donner à boire à ceux qui ont soif.*

(2) Une femme debout à droite, accompagnée de deux hommes qui portent des cruches, fait donner à boire, sur la marche de sa maison, à des pauvres qui se présentent en avant d'une colonne et de dé-

bris d'antiquité ; parmi eux, sur le devant à gauche, est une jeune femme à genoux tendant une tasse ; du même côté, sous le trait carré, on lit dans la marge : F. HUT*in. in. inc.* et à droite le n° 2.

Hauteur : 229 *millim., y compris* 13 *millim. de marge. Largeur :* 160 *millim.*

On connaît deux états de cette planche :
I. Celui décrit.
II. Avec un *C* substitué à l'*F* avant le nom, avec un *a* à gauche, et à droite les chiffres 2 et 1 au-dessous du n° 2.

3. *Donner l'hospitalité aux voyageurs.*

(3) Au milieu d'un vestibule somptueux et au-dessous d'une grande draperie soutenue par des cordes, on voit, à gauche, un vieillard à table portant la main sur un plat pour distribuer de la nourriture à des voyageurs qui sont à ses côtés ; vis-à-vis de lui, à droite, une jeune femme apporte une volaille sur un plat, elle est accompagnée de deux hommes portant de grandes urnes d'eau avec des bassins et s'apprêtant à laver les pieds des voyageurs. A gauche, dans la marge, on lit : F. HVTIN. IN. INC. et à droite le n° 1.

Hauteur : 238 *millim., y compris* 15 *millim. de marge. Largeur :* 171 *millim.*

On connaît deux états de cette planche :
I. C'est celui décrit.
II. Avec un *C* substitué à l'*F* avant le nom, avec un *a* à gauche et avec le n° 3 à la suite, et un peu au-dessus du n° 1.

4. *Vêtir ceux qui sont nus.*

(4) En avant d'un riche monument d'architecture, une jeune femme, debout à droite, appuyée sur le piédestal d'une colonne, fait distribuer des vêtements à des femmes qui élèvent leurs bras pour les recevoir ; en avant, au milieu, une autre femme à genoux couvre déjà, avec le drap qu'on vient de lui donner, le berceau de son enfant. Dans la marge, à gauche, on lit : F. HVTIN. IN. INC. et de l'autre côté, le n° 4.

Hauteur : 236 *millim., dont* 18 *millim. de marge. Largeur :* 171 *millim.*

On connaît deux états de cette planche :

I. C'est celui décrit.

II. Avec le C sur l'F avant le nom, un *a* à gauche et le n° 4 à droite.

5. *Secourir les malades et les pestiférés.*

(5) A gauche, au pied d'une colonne monumentale, une femme donne une cuillerée de potion à une pauvre mère ayant son enfant sur ses genoux ; à droite, une autre femme et un jeune homme soutiennent une jeune femme qui s'affaisse près de son enfant mort, et au-dessus, en avant d'un temple, on voit quantité de mourants et de cadavres. Dans le haut, sur des nuages, on aperçoit l'Ange de la Justice divine répandant le fléau de la peste. Dans la marge, à gauche, on lit : F. HVTIN. IN INC. et à droite, le numéro.

Hauteur : 230 *millim.*, *dont* 14 *millim. de marge. Largeur* : 169 *millim.*

On connaît deux états de cette planche :

I Celui décrit.

II. L'F est à moitié effacée, et entre celle-ci et le nom on a ajouté un C ; au-dessous on voit l'*a* et à droite le n° 1.

6. *Visiter les prisonniers.*

(6) Dans une grande prison soutenue par des colonnes à bandeaux, un jeune homme vêtu d'une longue robe, portant une bourse à la main et accompagné d'un personnage plus âgé, vient visiter un vieillard étendu sur une natte à droite, et que soutient une femme penchée au-dessus : la scène est éclairée par un jeune homme vu de face et portant au milieu deux torches allumées. Dans la marge, à gauche, on lit : F HYTIN IN. INC. et à droite, le n° 6.

Hauteur : 225 *millim.*, *dont* 17 *millim. de marge. Largeur* : 168 *millim.*

On connaît deux états de cette planche :

I. Celui décrit.

II. Le C sur l'F avant le nom, la lettre *a* à gauche et le n° 6 à droite.

7. *Ensevelir les morts.*

(7) A gauche, on voit Tobie accompagné d'hommes portant des torches ; il fait mettre dans un tombeau un mort que portent deux hommes et que pleure une vieille femme à genoux, vue par le dos ; derrière, on voit encore plusieurs cadavres qu'on descend d'un grand monument qui occupe

tout le fond. A gauche, dans la marge, on lit : F HUTIN *in. inc.*

Hauteur : 228 millim., dont 14 millim. de marge. Largeur : 158 millim.

On connaît deux états de cette planche :
I. Celui décrit.
II. Avec le C sur l'F avant le nom, avec l'a au-dessous et avec le n° 7 à droite.

8. *La Maladie d'Antiochus.*

Le médecin Érasistrate ayant découvert que la maladie d'Antiochus avait pour cause son ardent amour pour Stratonice, on se hâta d'envoyer chercher cette jeune fille; on la voit ici à droite, paraissant devant Antiochus, qui, en l'apercevant, se relève sur son lit, soutenu par son père debout à gauche ; derrière, le messager, appuyé sur son bâton, regarde son jeune maître. Dans la marge, à gauche, on lit : *F. Hutin Pinx. et Sculp.*

Hauteur : 226 millim., y compris 6 millim. de marge. Largeur : 155 millim.

9. *Décoration d'un feu d'artifice tiré à Rome le soir de la fête de s^t Pierre en l'année* 1741 *à la suite des réjouissances publiques données par l'ambassadeur de Naples à l'occasion de la présentation de la haquenée offerte en tribut par son souverain, à S. S. le pape Benoît XIV* (1).

On voit ici, à droite, Neptune et Amphitrite sor-

(1) En 1739 et 1740, ce fut Pierre-Jgnace Parrocel qui fut chargé,

tant de leur conque, attelée de deux chevaux conduits par un triton et s'avançant, entourés de dieux marins, vers une femme assise à gauche, figurant la ville de Naples, et tenant une corne d'abondance d'où sortent quantité de fruits; dans le fond on voit une grosse tour, et sur les nues Apollon dans son char s'avançant vers la droite. Dans la marge, on lit une explication en langue italienne commençant par ces mots : *Prospettiva della Seconda Macchina de Fuochi d'artificio* et finissant par ceux-ci, *a sua Santita BENEDETTO XIV l'an°.* 1741 puis tout au bas, à gauche, *F. Hutin inv. e incise* et à droite, *Giuseppe Silici Alfieri de Bomb*[ri.] *e capo focareto di Castel S. Angelo.*

Largeur : 440 *millim. Hauteur :* 387 *millim.,* dont 56 *millim. de marge.*

10. *Apollon et Daphné.*

A gauche, Apollon, éperdument amoureux de Daphné, la poursuit jusque dans les bras de son père, le fleuve Pénée, qu'on voit étendu à droite, appuyé sur son urne, et qui la change en laurier. Dans la marge, sous le trait carré, on lit à gauche : *J. de Troy pinx* et à droite, *F. Hutin sculp.*

Largeur : 208 *millim. Hauteur :* 189 *millim.*, y *compris* 13 *millim. de marge.*

à la même occasion, de peindre une semblable décoration. (*Voir à son œuvre, pages* 8 *et* 9 *de ce volume.*)

11. *Pan et Syrinx.*

Syrinx, poursuivi par Pan qu'on voit à droite, se réfugie dans les bras du fleuve Ladon, étendu à gauche sur son urne, et qui la change en roseau ; derrière elle est une autre nymphe vue de profil. A gauche, dans la marge, sous le trait carré, on lit : *J. de Troy pinx.* et à droite, *F. Hutin sculp.*

Largeur : 211 *millim. Hauteur :* 194 *millim.*, *y compris* 14 *millim. de marge.*

L. C. DE CARMONTELLE.

L. C. de Carmontelle, littérateur, peintre et graveur à l'eau-forte, amateur, naquit à Paris le 25 août 1717. Il est connu dans les lettres par ses proverbes dramatiques et ses petites comédies de société ; mais il se livra aussi à la peinture et au dessin, et fit les portraits d'un grand nombre de personnages célèbres de son temps. Il en a gravé lui-même plusieurs à l'eau-forte ; les autres l'ont été par des graveurs contemporains : tous sont vus de profil, en pied, debout ou assis, et il excellait merveilleusement à rendre la tournure et la pose de chacun.

Carmontelle mourut à Paris le 26 décembre 1806.

On lui doit, comme graveur à l'eau-forte, les six pièces que nous allons décrire ; les cinq premières sont d'après son propre dessin, et la dernière, notre n° 6, est une jolie petite figure intitulée *la Bouquetière*, d'après le dessin de Boucher : elle est traitée d'une pointe fine et spirituelle qui dénote chez son auteur un véritable talent.

Nous devons à l'obligeance de M. Soliman-Lieulaud l'indication d'un portrait d'un duc de Luynes regardant vers la gauche, au bas duquel se trouveraient ces mots : *de Carmontel del. et sculp.* et portant 258 *millim. de hauteur sur* 173 *millim. de lar-*

geur. Nos recherches pour découvrir cette pièce ayant été infructueuses et ne nous ayant pas permis de la voir pour la décrire, nous nous contentons de cette indication.

OEUVRE

DE

L. C. DE CARMONTELLE.

1. *L'abbé Allaire.*

Cet abbé, précepteur du duc de Chartres, est vu debout, sur la terrasse d'un parc, au pied d'un grand escalier orné d'un vase; il porte un habit court avec manteau analogue, et la main dans la poche il regarde à gauche : au second plan, on aperçoit un bassin entouré de grands arbres. Dans la marge, au-dessous d'un double trait carré qui encadre l'estampe, on lit à gauche : *Carmontelle Delin et Sculp.* Il n'y a pas de titre.

Hauteur : 235 millim., y compris 10 millim. de marge. Largeur : 160 millim.

On connaît trois états de cette planche :

I. Avant toute lettre. Dans cet état, l'entrée de la poche de l'habit n'est pas accusée, et on croirait que le bras est sans main; la jambe gauche est d'une grosseur démesurée; les ombres de l'escalier, du vase et des arbres ne sont que légèrement indiquées. (*Très-rare.*)

II. La poche de l'habit a été effacée et refaite diagonalement, à partir du haut du poignet, de manière que la main a l'air d'être recouverte; la partie de l'habit, au-dessus, a été enlevée ainsi que le bord gauche de la manche, et sont restés blancs; la jambe gauche a été diminuée de grosseur, et l'effaçure est restée blanche; l'ombre du piédestal du vase a été changée, de manière à produire un effet de soleil avec une ombre portée diagonale descendant du haut en bas Cet

état rarissime n'a été que transitoire et tiré seulement à quelques épreuves d'essai.

III. Toutes les parties restées blanches par les effaçures ont été recouvertes de travaux, de manière à arriver au nouvel effet voulu.

2. *Le baron de Besenval.*

Il est debout, tourné vers la gauche, l'épée au côté et vêtu d'un habit à brandebourgs qui laisse voir une large veste dans laquelle sa main droite est fourrée, tandis que la gauche est enfoncée dans la poche ; il marche sur un terrain inégal au fond duquel, à gauche, est un bouquet de bois et, sur le devant, une plante à larges feuilles : tout le reste du fond est entièrement blanc et entouré d'un double trait carré. Au-dessous, on lit dans la marge à gauche : *Carmontelle Delin. et Sculp.* Le reste de la marge est blanc.

Hauteur : 271 *millim.*, *y compris* 8 *millim. de marge. Largeur :* 171 *millim.*

3. *Le duc d'Orléans et son fils.*

Dans une salle de billard et tourné à gauche vers la fenêtre, *Louis-Philippe d'Orléans* est assis, les jambes croisées, dans un large fauteuil sur le bras duquel son fils, debout, pose sa jambe droite en appuyant la main sur le prince. Le jeune *Louis-Philippe-Joseph*, qui prit à la révolution le nom de *Légalité*, est ici représenté vêtu d'un habit brodé et avec les cheveux noués en queue. A gauche, sous le trait carré, on lit, légèrement tracé à la pointe

par le maître : *L. C. de Carmontelle 1759*. La marge est restée blanche.

Hauteur : 286 millim., dont 18 millim. de marge. Largeur : 178 millim.

4. Rameau.

Le chapeau sous le bras, la main dans la poche, il se dirige vers la gauche, le dos courbé en deux et marchant à grands pas ; de ce même côté, près du trait carré, on voit une grosse chaise ; le tout se détache sur un fond blanc entouré d'un double trait carré. Sur la seule épreuve que nous ayons vue de cette pièce, et qui est au cabinet des estampes de la bibliothèque impériale, on lit en bas, en écriture qui paraît bien être celle du maître : *L. C. De Carmontelle invenit et sculpsit.* et plus bas : *Rameau Musicien.*

Hauteur : 85 millim. Largeur : 60 millim.

On connaît deux états de cette planche :
I. Avec un *C* à gauche dans la marge.
II. Avec le *C* effacé (ces deux états sont rares).

5. Voltaire.

Marchant d'un pas allongé, le dos courbé et tête nue, il se dirige vers la droite. Du même côté, au second plan, on voit un château avec deux tourelles, et à gauche un homme conduisant une charrue attelée de deux bœufs ; le reste est blanc. Sur la seule épreuve que nous connaissions et qui fait partie du même cabinet, on lit dans la marge, écrit à la plume, à gauche :

Carmontel. et au milieu : *M.ʳ de Voltaire se promenant dans les environs de son Chateau des Délices.*

Même grandeur que la pièce précédente, à laquelle elle sert de pendant.

6. *La Bouquetière.*

Debout, dans une campagne, une jeune fille vêtue d'une robe habillée, à falbalas, relevée et laissant voir sa jupe, porte à son côté une corbeille remplie de fleurs et tient, dans ses mains, des bouquets de roses qu'elle a l'air de proposer à quelqu'un vers la droite. Charmante petite pièce en hauteur, entourée d'un trait carré au-dessous duquel on lit, à gauche : *Boucher invenit* et à droite : *Carmontelle Sculp.*

Hauteur : 127 millim., y compris 4 millim. de marge. Largeur : 100 millim.

M. A. C. CHALLE.

Michel-Ange Charles Challe, peintre et graveur à l'eau-forte, naquit à Paris le 18 mars 1718, et mourut dans la même ville en 1778; il eut pour maître *François Boucher*. En 1740 il concourut pour le prix de peinture et obtint le second, mais il se présenta de nouveau l'année suivante et remporta le premier. En 1753 il fut reçu académicien, et nommé, trois ans après, professeur de perspective. Plus tard, en 1765, on lui confia la charge de dessinateur du cabinet du roi et la direction des fêtes publiques et des pompes funèbres, et, en reconnaissance de ses services, le roi le nomma chevalier de l'ordre de Saint-Michel.

Challe a peint plusieurs tableaux qui ont été gravés; son meilleur ouvrage fut celui représentant un trait de la vie de saint Hippolyte, qui décorait l'église de ce nom.

Comme graveur à l'eau-forte, nous ne connaissons que les deux pièces que nous allons décrire; il les fit en 1744.

Challe eut un frère prénommé *Simon*, qui se livra avec succès à la sculpture.

OEUVRE

DE

M. A. C. CHALLE.

1. *Dianne au bain.*

La chaste déesse sort de l'eau, se dirigeant à gauche, mais regardant à droite, où elle paraît entendre quelqu'un et se hâte de se couvrir. Devant elle on voit, accrochés à un arbre, son carquois et deux oiseaux qu'elle a tués. Pièce ovale, sur une planche dont les angles sont restés blancs ; sur celui du bas, à gauche, on lit : *M. C. Challe J. S. 1744.*

Hauteur de l'ovale : 153 millim. Largeur : 132 millim.

2. *Une nymphe de Dianne venant de sortir du bain.*

Assise au bord de l'eau sur un grand linge, elle s'essuie le pied droit et regarde à gauche ; au fond, de ce côté, on voit un vieux saule mort, et sur le devant, à droite, des roseaux, au-dessus desquels est suspendu son carquois à la branche d'un vieux arbre. Pièce entièrement semblable à la précédente pour la forme et la grandeur, et portant la même inscription.

F. L. PETERS.

F. L. PETERS ou DE PETERS, peintre d'histoire et de miniature, et graveur à l'eau-forte, naquit à Cologne vers 1720; mais ayant travaillé presque constamment en France, on peut le regarder comme Français. Nous avons peu de données sur cet artiste; Weirotter lui a dédié une suite de six vues d'après nature et lui donne le titre de *peintre ordinaire du prince Charles de Lorraine*. Plusieurs de nos graveurs ont reproduit ses tableaux, et Chevillet, entre autres, a gravé admirablement celui de *la bonne Mère de famille*, charmante composition dans le genre de Greuze; lui-même a gravé à l'eau-forte, d'une pointe spirituelle et pleine d'effet, la petite pièce suivante, datée de 1760.

La Vierge allaitant l'enfant Jésus.

Assise à gauche, sur un tertre assez élevé, la Vierge se dispose à donner le sein à l'enfant Jésus, assis sur ses genoux; à droite, on voit un monticule d'où s'élève un sapin occupant l'angle du haut; sur le terrain on lit : *Peters In. fecit* 1760. (*Jolie pièce en hauteur, très-rare.*)

Hauteur sans la marge : 92 millim. Largeur : 58 millim.

C. EISEN.

Charles Eisen, peintre, dessinateur et graveur à l'eau-forte, naquit à Paris en 1721 et mourut dans la même ville en 1780; il eut pour maître son père, François Eisen, peintre de genre flamand et graveur à l'eau-forte, qui travailla longtemps à Paris et y mourut en 1777. Il suivit le genre de son père et, outre une quantité de jolies compositions qui furent gravées, s'appliqua à dessiner de petits sujets destinés à illustrer des ouvrages de littérature; le nombre en est considérable, et on distingue surtout ceux qu'il fit pour les *Contes de Lafontaine* et pour les *Métamorphoses d'Ovide;* il répandit dans ces compositions beaucoup de grâce et de goût, et sut les varier à l'infini, aussi sont-elles encore aujourd'hui fort recherchées.

Comme graveur à l'eau-forte, nous lui devons les neuf pièces que nous allons décrire; plusieurs amateurs attribuent encore à sa pointe quelques pièces faisant partie de suites et sur lesquelles on lit : *Eisen f.;* de ce nombre sont des tombeaux, des fontaines, des trophées, des groupes de statues. Doutant fort qu'elles soient gravées par le maître, nous n'avons pas cru devoir les décrire, nous nous contentons de les indiquer.

OEUVRE

DE

C. EISEN.

SUJETS PIEUX.

1. *La Vierge allaitant l'enfant Jésus.*

A droite, la Vierge, rayonnante de gloire, la tête couverte d'un voile qui lui tombe sur les épaules, et vue à mi-corps, se penche vers son divin fils posé sur la crèche, à gauche, et le relève pour le rapprocher de son sein ; de ce dernier côté on lit, sous le trait carré : *Ct. Eisen f. (petite pièce)*.

Hauteur : 75 millim., dont 2 millim. de marge. Largeur : 57 millim.

2. *Saint Jérôme.*

Derrière un lion couché tourné vers la droite, saint Jérôme, assis et tourné vers le sens opposé, écrit dans un grand livre au-dessus duquel on aperçoit une petite croix rustique ; sous le trait carré on lit, à gauche : *Ct. Eisen fe. (Très-petite pièce.)*

Hauteur : 89 millim., y compris 3 millim. de marge. Largeur : 51 millim.

3. *St. Eloy prêchant.*

Assis sur son trône, à gauche, et revêtu de ses habits pontificaux, saint Éloy, la main étendue, prêche la parole sainte à une foule de fidèles rangés

autour de lui, et dont ceux placés en avant ne sont vus qu'à mi-corps. Derrière le saint se tient debout un clerc qui porte sa crosse, et devant le fauteuil on voit une enclume et un marteau, emblèmes de sa première profession. Dans la marge, au-dessous du double trait carré qui entoure l'estampe, on lit, à gauche : *Charles Eisen Pinx et Sculp.* et au milieu : *Saint Eloy prêchant;* puis au-dessous : *Ce Tableau est dans l'Eglise du St. Esprit de Paris.*

Hauteur : 151 *millim.*, *dont* 7 *millim. de marge. Largeur :* 92 *millim.*

4. La Madelaine.

Dans un joli paysage gravé par *Sébastien Le Clerc*, on voit à droite la Madelaine agenouillée et implorant la miséricorde de Dieu, dont la gloire se répand en rayons venant du haut à droite et arrivant jusqu'à elle (1).

Largeur : 108 *millim. Hauteur :* 102 *millim., y compris* 22 *millim. de marge.*

(1) Tout le monde connaît l'histoire de cette planche ; elle fut faite par *Le Clerc* pour M. Potier, qui y fit placer saint Claude, son patron, et n'en fit tirer que quelques épreuves ; puis, pour leur donner le mérite de la rareté, il fit aussitôt effacer le saint Claude. Plus tard, après la mort de *Le Clerc*, voulant faire reparaître sa planche sous une nouvelle forme, il chargea *Eisen* de graver sur la partie effacée une Madelaine pénitente ; enfin, après la mort de M. Potier, *Cochin* grava à la place de la Madelaine un saint Pierre, et on mit au bas ces quatre vers :

Le Clerc de ce chef d'œuvre eut la gloire et la peine
Saint Claude y fut placé par son savant burin
Eysen l'en délogea pour une Magdeleine
Et saint Pierre à son tour y fut mis par Cochin.

SUJETS PROFANES.

5. *L'Amour ramoneur.*

Sortant d'une ouverture ronde en lunette, qui s'ouvre sur une cheminée, et fermée par un rideau qu'il soulève, l'Amour, tenant sa racloire, vient se poser sur un chambranle de cheminée en rocaille, garni de ses chenets, pelle, pincette et soufflet, et regarde s'il trouvera une proie; dans le fond de la cheminée, on lit ces quatre vers :

> *Vous qui faittes cas de l'honneur*
> *Fillettes dont l'ame est bien née*
> *Quand vous verrez ce ramoneur*
> *Gardez bien votre cheminée.*

Dans la marge on lit, à gauche, sous le trait carré : *Eisen del et sculp.* et plus bas : *A Paris chés Huquier rue S*t. *Jacque au coin de celle des Mathurins*. C. P. R.

Hauteur : 205 *millim.*, dont 10 *millim. de marge. Largeur :* 139 *millim.*

6. *Hercule et Omphale.*

Hercule, assis sur un fauteuil, s'amuse à filer au fuseau, tout en regardant Omphale debout, à côté de lui, tenant sa massue et posant son bras autour de la tête du héros, auquel un Amour, debout, à droite, lance une flèche. Au bas on lit : *c. Eis. f.* C. P. R.

Hauteur : 192 *millim.*, y compris 9 *millim. de marge. Largeur :* 140 *millim.*

On connait deux états de cette planche :
I. Avant le nom de l'artiste.
II. Avec le nom, c'est celui décrit.

7. *L'Automne.*

Un jeune enfant, couché de gauche à droite et vu de face, montre des fruits et des légumes amoncelés auprès de lui; dans le fond on aperçoit des rochers couronnés par des arbres. Pièce en travers, dont les angles sont tronqués et sur l'un desquels, au bas, à gauche, on lit : *Eisen.*

Largeur : 109 *millim. Hauteur sans la marge :* 76 *millim.*

On connaît trois états de cette planche :
I. D'eau-forte pure, avec le ciel très-peu chargé de travaux et les angles blancs.
II. C'est celui décrit.
III. On lit en haut, sur le ciel : *Page* 203.

8. *L'Exercice.*

A gauche, un officier d'infanterie, accompagné d'un tambour, commande l'exercice à trois soldats aux gardes françaises, portant un fusil et alignés en avant de fortifications qu'on aperçoit dans le lointain. Vignette au simple trait, entourée d'un double trait carré, au-dessous duquel on lit, dans la marge : *C Eisen inv. et f.* 1754.

Largeur : 160 *millim. Hauteur sans la marge :* 89 *millim.*

9. *L'Adresse du s*r*. Magny.*

Autour d'un grand écusson occupant la largeur

de l'estampe, neuf enfants ailés jouent avec quantité d'instruments de physique et de mécanique amoncelés; à gauche on voit un orgue et à droite une sphère céleste; le fond est occupé par une décoration d'architecture; sur l'écusson on lit l'adresse du sr. Magny, et dans la marge, sous le trait carré, à gauche : *Inventé et gravé à l'eau forte par C. Eisen* et à droite : *Terminé au burin par J. Jngram.*

Hauteur : 216 millim., y compris 10 millim. de marge. Largeur : 143 millim.

N. PÉRIGNON.

Nicolas Pérignon, peintre du roi, architecte et graveur à l'eau-forte, naquit à Nancy en 1726; il s'adonna d'abord au décor de l'architecture, et peignit des fleurs à la gouache avec beaucoup de fraîcheur; plus tard, il quitta ce genre pour faire le paysage, qu'il rendait avec une grande vérité. Il enseigna à Paris, ensuite il se rendit en Italie, où il s'appliqua à l'art pendant plusieurs années; il peignait surtout à la gouache et à l'aquarelle, et a fait peu de tableaux à l'huile. A son retour à Paris, il fut chargé, par M. de la Borde, de faire plusieurs voyages en Suisse, et il rapporta beaucoup de vues de ce pays pittoresque. En 1774, il fut reçu en même temps agréé et membre de l'Académie de peinture, et il mourut à Paris en 1782, âgé seulement de cinquante-six ans.

Comme graveur à l'eau-forte, nous connaissons de lui quarante-trois pièces; il fit d'abord, en 1759, une suite de cartouches, mais elle est devenue tellement rare, que nous n'avons pu en découvrir que deux pièces, le titre qui fait partie de notre collection, et une autre pièce qui se trouve au cabinet des estampes de la bibliothèque impériale : on y voit aussi deux bouquets de fleurs qu'il fit en 1760, et qui sont aussi de la plus grande rareté; nous ignorons s'il

en existe un plus grand nombre. Plus tard il fit des paysages, et, outre les trois que nous décrivons sous les n°ˢ 5, 6 et 7 et qui sont rares, il publia une suite de trente-six pièces qu'il donna en six cahiers de six planches chacun, dont plusieurs sont datés de 1768, 1771 et 1772. Ces planches ont passé plus tard dans le fond de la dame Jean, qui les fit reparaître avec un titre général, tout en conservant au titre des cahiers l'adresse de l'auteur; mais les épreuves de ce tirage, qu'on rencontre partout, sont faibles et sans effet, et ne donnent pas l'idée du talent du maître.

OEUVRE

DE

N. PÉRIGNON.

CARTOUCHES.

1. *Titre.*

Riche cartouche avec des enroulements qui entourent et soutiennent de chaque côté, à gauche, une branche d'arbre inconnu, et, à droite, une branche de palmier. D'un écusson, qui se trouve dans le haut, partent deux guirlandes, l'une d'étoffe et l'autre de fleurs, qui vont se réunir au sommet. Au-dessous, sur la table du cartouche, on lit en huit lignes : NOUVEAU — *LIVRE* — DE — *CARTOUCHES* — *inventé et gravé Par* — *Nicolas Perignon Peintre* — *Et Architecte.* — 1759. Le tout se détache et porte ombre sur une ancienne muraille garnie, dans les joints, de quelques plantes et entourée d'un double trait carré.

Dans la marge, on lit :
A Paris chez le Pere et Avaules Mds. dEstampes rue St. Jacques près la Fontaine St. Severin, à la Ville de Rouen.

Hauteur : 307 *millim., dont* 18 *millim. de marge. Largeur* : 205 *millim.*

2. *Modèles de cartouches.*

A droite, au-dessus d'un piédestal orné de deux

cartouches, dont un est placé sur une draperie, on voit un sarcophage surmonté d'une pyramide tronquée, avec un écusson. A gauche, dans le haut, est placé un tronçon de piédestal, sur lequel est posé un trophée de diverses armes; au-dessous se trouve une espèce de cassolette à parfums, et au bas, toujours du même côté, un médaillon en écusson supportant des guirlandes de laurier. Le tout se détache sur un fond blanc entouré d'un double trait carré. Dans l'angle du bas, à gauche, on lit : *Perignon inv. Et fecit* et dans la marge, *A Paris chez Longchamps, Géographe rue S^t. Jacques à l'Enseigne de la Place des Victoires* 1759 (1).

Hauteur : 315 millim., dont 13 millim. de marge. Largeur : 220 millim.

BOUQUET DE FLEURS.

3.

Bouquet composé, au milieu, de quatre coquelicots doubles; dans le haut, à gauche, de deux œillets épanouis et d'un en bouton; à droite, d'une branche de chèvrefeuille, et, au-dessous, de deux œillets, le tout se détachant sur un fond teinté par des tailles simples verticales sur lequel les fleurs

(1) Nous croyons que cette adresse est celle d'un premier état et que celle du titre serait d'un second; autrement, on pourrait supposer que la planche ci-dessus fait partie d'un autre livre, ce qui serait possible, puisque le titre que nous venons de décrire porte ces mots : *Nouveau livre*.

portent ombre, et entouré d'un double trait carré. Pièce sans le nom du maître (1).

Hauteur : 287 millim., dont 10 millim. de marge. Largeur : 249 millim.

On connaît deux états de cette planche :
I. Celui décrit. (*De la plus grande rareté.*)
II. Les tailles verticales du fond ont été croisées par des tailles diagonales descendant de gauche à droite, et au bas de ce côté on lit écrit à la pointe : *Perignon fecit* 1760. Ce second état, qui fait partie de notre collection, est également très-rare.

4.

Bouquet composé d'un coquelicot double, une grenadille, deux œillets et deux branches de grenades au-dessus desquelles vole un petit papillon, le tout se détachant sur un fond formé par des tailles verticales simples, sur lesquelles on lit, dans l'angle du bas à gauche : *Perignon fecit* très-légèrement tracé (2). (*Pièce de la plus grande rareté.*)

Hauteur sans la marge : 275 millim. Largeur : 249 millim.

PAYSAGES.

5. *L'Arc de triomphe antique.*

Dans un paysage en hauteur, on voit, à gauche, un grand arc de triomphe percé de trois portiques et

(1) Sur l'épreuve qui se trouve au cabinet des estampes de la bibliothèque impériale, on lit dans la marge, à gauche, en écriture à la plume : *Perignon fecit.* 1re.

(2) Sur la seule épreuve que nous ayons vue et qui se trouve comme

décoré de colonnes corinthiennes accouplées. A droite, au second plan, se trouve une statue équestre, et au delà les restes d'un cirque ; au milieu, quatre voyageurs admirent les monuments. Pièce sans le nom du maître et entourée d'un double trait carré. (*Très-rare.*)

Hauteur : 193 millim. sans la marge restée blanche. Largeur : 180 millim.

6. *Le Temple antique.*

Sur le devant, à gauche, on voit une fontaine monumentale dont l'eau coule dans une auge, et, à droite, les restes d'une grosse tour ; plus loin, au second plan, on remarque un grand temple antique, avec un péristyle d'ordre corinthien. Sur le devant se trouvent trois soldats assis à terre ; plus loin, deux hommes debout, et, sur une butte à gauche, quatre autres personnages ; le tout entouré d'un double trait carré. Pièce sans le nom du maître et très-rare. Sur l'épreuve qui est au cabinet des estampes de la bibliothèque impériale, la seule que nous connaissions, on lit à gauche, de l'écriture à la plume de l'artiste : *Perignon invenit Et fecit.*

Largeur : 170 millim. Hauteur sans la marge : 133 millim.

celle de la pièce précédente dans le même cabinet, on lit aussi de la même écriture à la plume : *Perignon fecit* 2°. Il est probable qu'il existe de cette pièce un second état avec des travaux ajoutés dans le fond, comme dans le deuxième état de la pièce précédente.

7. *Le Pont.*

A gauche, derrière des saules, on remarque une maison appuyée sur un pont en pierre dont on ne voit que deux arches ; celle la plus rapprochée du bâtiment est décorée d'un écusson aux armes de France, et on voit un homme au-dessus regardant. la rivière, qui vient se perdre dans l'angle du bas, à gauche ; au bord, près de la maison, une femme est occupée à laver du linge : toute la droite de l'estampe est garnie de saules. Grande pièce en travers n'ayant que des marges très-étroites ; sur celle de côté, à gauche, on lit : *Perignon fecit.* (Rare.)

Largeur : 368 *millim. Hauteur sans la marge* : 216 *millim.*

SUITE DE TRENTE – SIX PAYSAGES DIVISÉS EN SIX CAHIERS DE SIX ESTAMPES CHAQUE.

On connaît trois états de ces suites :

I. Avant les lettres de division et avec l'adresse de l'auteur.

II. Avec les lettres de division A. B. C. D. E. F.

III. Sans changements dans les pièces, mais avec un titre postérieur portant l'adresse de Mme Jean ; épreuves très-faibles et sans effet.

Premier cahier.

8.

(1) A gauche d'une grande maison qui occupe la droite de l'estampe, et devant la porte de laquelle

s'entretiennent deux femmes, on voit sur une rivière un pont de trois arches, aboutissant à un groupe de maisons avec un colombier. Sur le devant, il y a un petit pont en planches conduisant à une île dans laquelle deux hommes pêchent à la ligne; à droite, sous le trait carré, on lit tracé à la pointe : *N. Perignon fecit* et dans la marge, *Premier Cahyer de Paysage dessiné d'après nature et gravé par N. Perignon — se trouve A Paris chez l'Auteur rue Bailleul.*

Largeur : 178 millim. Hauteur : 125 millim., dont 15 millim. de marge.

9.

(2) Sur le devant, à droite, près d'un grand arbre, se trouve une hutte fermée d'une porte, près de laquelle est assis un homme vu par le dos et un chien dormant; au milieu, au second plan, on voit une maison avec un colombier carré à l'extrémité et entouré de quelques arbres. À droite, sous le trait carré, on lit : *N. Perignon fecit.*

Largeur : 161 millim. Hauteur : 109 millim., dont 5 millim. de marge.

10.

(3) Une grande rivière bordée d'arbres traverse l'estampe; sur le devant, à gauche, derrière une butte garnie de trois arbres, on voit une barque dans laquelle se trouvent trois hommes, et au fond, à droite, une maison avec tour sur une montagne, au-dessus de laquelle on lit dans le ciel : *I^r. N. Perignon* 1768, le 6 retourné.

Largeur : 163 millim. *Hauteur :* 108 millim., dont 4 millim. de marge.

11.

(4) A droite, sur le devant, à la porte d'une chaumière, on voit deux hommes assis tenant chacun un verre à la main et paraissant causer; la maison se trouve adossée à des rochers à l'extrémité desquels, à gauche, on aperçoit un homme avec un chien se détachant sur le ciel blanc. A droite, sous le trait carré, on lit : *Perignon fecit.*

Largeur : 168 millim. *Hauteur :* 112 millim., dont 4 millim. de marge.

12.

(5) Sur un chemin qui traverse diagonalement toute l'estampe, on voit un troupeau de cinq bêtes à cornes conduites par un homme, et, plus loin, une chaumière très-basse se détachant au milieu, sur un groupe d'arbres qui s'étendent jusqu'au bord gauche de la planche, dans l'angle de laquelle de ce côté on lit en haut : *P.* 1771 puis sous le trait carré, à droite, *Perignon.*

Largeur : 158 millim. *Hauteur :* 105 millim., dont 5 millim. de marge.

13.

(6) En avant d'un groupe de trois maisons entourées de quelques arbres, on voit un abreuvoir dans lequel un homme amène deux chevaux pour les faire boire. Dans le haut, à gauche, on lit sur le ciel : 2ᵉ. *N. P.* 1771. Il n'y a rien dans la marge.

Largeur : 162 *millim.* *Hauteur* : 110 *millim.*, dont 5 millim. *de marge.*

Deuxième cahier.

14.

(7) Devant la porte d'un cabaret couvert en planches et en chaume, et qui occupe toute la gauche de l'estampe, se trouve une femme plaçant des plats sur une table adossée à l'escalier d'une cave, que remonte un homme avec une bouteille. Sur le devant, à droite, on voit trois voyageurs qui se rafraîchissent, et dans le lointain une rivière et des montagnes. Sur le ciel, de ce même côté à droite, on lit : *N. P. 18ᵉ. 1772* et dans la marge, sous le trait carré, *N. Perignon fecit.* puis au milieu : *Deuxieme Cahier de Paysage, dessiné d'après nature et gravé par N. Perignon — se trouve A Paris chés l'Auteur rue Bailleul.*

Largeur : 180 *millim.* *Hauteur* : 120 *millim.*, dont 13 millim. *de marge.*

15.

(8) Tout le fond de l'estampe est occupé par des chaumières; dans une petite cour qui est à gauche, on voit une caisse et deux pots de fleurs, et sur le premier plan, à droite, une femme assise près de sa hotte, et une autre debout portant quelque chose dans son tablier. Du même côté, sous le trait carré, on lit : *N. Perignon fecit.*

Largeur : 158 *millim.* *Hauteur* : 100 *millim.*, dont 5 millim. *de marge.*

16.

(9) Dans le milieu se trouve un moulin placé sur un petit ruisseau qui se perd à l'angle du bas, à droite; de ce même côté on voit deux femmes, dont une lave du linge, tandis que la meunière est sur la porte de sa maison ; à gauche, on aperçoit un pont que vont traverser deux voyageurs. Sous le trait carré, à droite, on lit : *N. Perignon fecit.*

Largeur: 165 *millim.* *Hauteur :* 112 *millim.*, *dont* 6 *millim. de marge.*

17.

(10) Sous une grange en chaume, à gauche, on voit deux hommes derrière une charrette dételée, près de laquelle se trouvent une vache et une chèvre, et au premier plan un coq et trois poules; à droite, une mare s'étend près d'une butte au-dessous de laquelle on lit sous le trait carré : *Perignon fecit* et à gauche, sur le ciel, *NP.* 9°.

Largeur: 163 *millim.* *Hauteur:* 104 *millim.*, *dont* 7 *millim. de marge.*

18.

(11) Au milieu d'un bouquet d'arbres, près d'un chemin, on voit une maison couverte en chaume, dont le bas est construit en pierre et le haut en pans de bois; à gauche, un homme et une femme se dirigent vers cette maison. Dans la marge, à droite, on lit : *N. Perignon fecit.*

Largeur: 170 *millim.* *Hauteur:* 112 *millim.*, *dont* 6 *millim. de marge.*

19.

(12) Une rue d'un village dont les maisons qui garnissent toute la droite sont surmontées d'une autre bâtie en amphithéâtre ; les maisons du côté gauche sont entièrement dans l'ombre, et devant, près d'un grand arbre, on voit un cheval conduit par derrière par un homme accompagné de deux enfants. A droite, sous le trait carré, on lit : *Perignon fecit.*

Largeur : 171 *millim. Hauteur :* 115 *millim.*, dont 5 *millim. de marge.*

Troisième cahier.

20.

(13) Au milieu, un gros colombier de pied, en pierre, et percé d'une arcade, sert d'entrée à une ferme ou à un village ; un grand mur à droite, devant lequel se trouve un mendiant, paraît y aboutir ; à gauche, dans l'ombre, on voit, au premier plan, une maison précédée d'une grande porte de cour à demi fermée, sous laquelle un homme et une femme font la conversation ; à droite, sous le trait carré, on lit : *N. Perignon fecit.* et dans la marge : *Troisieme Cahier de Paysage dessiné d'après nature et gravé par N. Perignon — Se trouve A Paris chez l'Auteur rue Bailleul.*

Largeur : 174 *millim. Hauteur :* 115 *millim.*, *y compris* 11 *millim. de marge.*

21.

(14) A droite, bordant la rue d'un village, on voit une grande maison en pierre, dont le bas sert de grange, et à l'étage de laquelle on monte par un escalier couvert en planches, au bas duquel est assise une jeune fille; à gauche se trouve un gros arbre derrière lequel on remarque quelques maisons dans l'ombre, et, sur le devant, deux hommes debout, dont l'un fait une indication. Dans la marge, à droite, on lit : *N. Perignon fecit.*

Largeur : 165 *millim. Hauteur :* 112 *millim., dont* 5 *millim. de marge.*

22.

(15) A gauche, sur un ruisseau bordant un chemin, on voit un moulin et une maison auxquels on aboutit de la route par deux petits ponts en pierre; sur le chemin, près d'une pièce de bois, marchent un homme et une femme, et sur le devant, à droite, deux hommes debout font la conversation; du même côté on lit, sous le trait carré : *N. Perignon fecit.*

Largeur : 172 *millim. Hauteur :* 115 *millim., dont* 4 *millim. de marge.*

23.

(16) A gauche on voit une rivière coulant le long d'un chemin taillé en rampe dans un massif de rochers et sur lequel marche un homme conduisant deux mulets; en avant, à droite, se trouvent deux chaumières derrière deux hommes accompagnant

une femme sur un âne ; à gauche, deux hommes sont occupés à amarrer une barque à voile. Sous le trait carré on lit : *n. Perignon fecit.*

Largeur : 173 *millim. Hauteur :* 116 *millim. , dont* 6 *millim. de marge.*

24.

(17) Une grande rivière couverte de cinq barques occupe toute la droite ; elle est bordée par un large chemin aboutissant, à gauche, à un village garni d'arbres et de maisons ; du même côté, sur le devant, marchent une femme portant une hotte et deux hommes. Dans la marge, à gauche, on lit : *N. Pérignon fecit.*

Largeur : 174 *millim. Hauteur :* 116 *millim. , dont* 5 *millim. de marge.*

25.

(18) Une rue de village où se tient une foire ; à gauche, devant des maisons dans l'ombre, on voit, au premier plan, des marchandes de légumes et de fruits ; plus loin, des chevaux et des bestiaux : au milieu, sur le devant, se rencontrent deux hommes avec un chien, et plus loin, à droite, un savetier fait la conversation avec une femme qui porte une cruche ; sous le trait carré, de ce côté, on lit : *Perignon fecit.*

Largeur : 175 *millim. Hauteur :* 114 *millim. , dont* 5 *millim. de marge.*

Quatrième cahier.

26.

(19) Deux chaumières, l'une à droite en avant de

quelques arbres, l'autre au second plan, à gauche, sur une petite rivière, et qui est probablement un moulin; au milieu on voit une femme lavant du linge; il n'y a pas d'autres figures. Sur le ciel, à gauche, on lit : 6° 1771 et dans la marge, à droite, sous le trait carré: *Perignon fecit;* et au milieu : *Quatrieme Cahier de Paysage, dessiné d'après nature et gravé par N. Pérignon — Se trouve A Paris chez l'Auteur rue Bailleul.*

Largeur : 172 millim. Hauteur : 124 millim., dont 14 millim. de marge.

27.

(20) Une chaumière isolée, construite en pierres, sur une petite élévation, à gauche d'un chemin sur lequel on voit un voyageur un bâton à la main et suivi de son chien. Sur le mur de la maison est appuyée une civière, et plus loin, vers la droite, s'étend un jardin planté de grands arbres et entouré d'une haie en planches; de ce côté, sous le trait carré, on lit : *Perignon fecit;* et sur le ciel, à gauche : *NP*. 8° 1771.

Largeur : 177 millim. Hauteur : 128 millim., dont 8 millim. de marge.

28.

(21) A droite, au premier plan, un bout de chaumière dans l'ombre, derrière un arbre divisé en deux; plus loin, une grande maison entourée d'eau, devant la porte de laquelle on voit un homme debout avec tablier, parlant à un autre qui est assis; dans le fond, à gauche, au milieu des arbres, on aperçoit une petite

maison. Dans la marge, à droite : *n. Perignon fecit.*

Largeur : 165 millim. Hauteur : 113 millim., dont 5 millim. de marge.

29.

(22) Vue d'une ville au delà d'une rivière qui occupe tout le devant de l'estampe et sur laquelle il y a plusieurs barques; à gauche, derrière un grand lavoir, s'élèvent deux anciennes tours rondes; à droite on voit une promenade sur un quai planté de sept arbres, et au fond une ligne de maisons. Sous le trait carré, à droite, on lit : *N. Perignon fecit.*

Largeur : 170 millim. Hauteur : 114 millim., dont 5 millim. de marge.

30.

(23) Vue d'un ancien château ayant deux tours rondes à son extrémité de gauche, et bâti derrière un grand pont en pierre rompu vers la droite et remplacé par un léger pont en bois, sur une grande rivière qui s'étend dans toute la largeur de l'estampe; sur le bord, au milieu du devant, se trouve une nacelle conduite par un homme. A droite, dans la marge, on lit : *N. Perignon fecit.*

Largeur : 170 millim. Hauteur : 113 millim., dont 6 millim. de marge.

31.

(24) Intérieur d'une cour au fond de laquelle on voit un grand hangar rempli de paniers; en avant, sous une treille, un homme et une femme sont attablés pour prendre leur repas; entre eux et la porte

d'entrée de la cour, qui est à gauche, se trouve une brouette; de ce côté on voit deux maisons basses et des arbres au delà. Dans la marge, à droite, on lit : *N. Perignon fecit.*

Largeur : 175 millim. Hauteur : 123 millim., dont 15 millim. de marge.

Cinquième cahier.

32.

(25) Entre des maisons bâties de chaque côté d'une rivière, on voit, en avant d'un bouquet d'arbres, un pont en pierre d'une seule arche, sur lequel se trouvent trois personnages; au milieu, au bord de l'eau, une femme debout et une autre à genoux s'apprêtent à laver du linge; près d'elles on voit cinq canards. Dans la marge on lit, à droite, sous le trait carré : *N. Perignon fecit* et au milieu : *Cinquième Cahier de Paysage dessiné d'après nature et gravé par N. Perignon — Se trouve A Paris chez l'Auteur rue Bailleul.*

Largeur : 180 millim. Hauteur : 123 millim., dont 13 millim. de marge.

33.

(26) Village composé de chaumières bâties entre des arbres et bordant un chemin au milieu duquel se trouve un grand puits à manivelle couvert en chaume; une femme y tire de l'eau, et en avant on voit deux vaches. A droite, sur le ciel, on lit : *N. P.* 36 et sous le trait carré : *N. Perignon fecit.*

Largeur : 170 *millim. Hauteur :* 116 *millim., y compris* 11 *millim. de marge.*

34.

(27) Une rue de village dans laquelle on voit, à droite, une grande maison en pierre flanquée d'un grand colombier carré en avant duquel se trouvent des écuries; derrière une maison, dans l'ombre, à gauche, débouche un cheval de somme suivi d'un homme et d'une femme, et au milieu, sur le devant, on remarque un homme suivi de son chien, puis à droite une femme jetant du grain à des volailles, et du même côté, sous le trait carré, on lit : *N. Perignon fecit.*

Largeur : 165 *millim. Hauteur :* 114 *millim., dont* 5 *millim. de marge.*

35.

(28) A droite on voit la muraille et la porte d'une ville anciennement fortifiée, et plus loin, dans le lointain, un village avec son clocher, le tout situé au bord d'une grande rivière qui occupe la gauche et se perd dans le lointain; on y voit plusieurs barques, dont une gréée à voiles, et une autre devant la porte de la ville, dans laquelle on embarque des colis qui sont sur le rivage. A droite, dans la marge, on lit : *Perignon fecit.*

Largeur : 163 *millim. Hauteur :* 111 *millim., dont* 5 *millim. de marge.*

36.

(29) A gauche se trouve une ancienne ville en-

tourée de murailles et de tours, dont une grosse à quatre étages sur le devant, et plus loin, au delà de la porte, une autre, moitié sur le mur, moitié en encorbellement; cette ville est bâtie au bord d'une rivière qui coule à droite, et sur laquelle on voit plusieurs barques, dont deux à voiles, arrêtées sur le rivage. A droite, dans la marge, on lit : *n. Perignon fecit.*

Largeur : 170 *millim.* *Hauteur :* 112 *millim.,* dont 5 *millim. de marge.*

37.

(30) Intérieur d'une grande cour d'auberge de campagne, dans laquelle entre un voyageur à cheval auquel deux pauvres demandent l'aumône; un autre voyageur, aussi à cheval, entre dans l'écurie, près de laquelle un homme fait boire un cheval au seau; au milieu, un homme mène deux chevaux à l'abreuvoir; sur le devant on voit deux poules, et, sous le trait carré, on lit : *N. Perignon fecit.*

Largeur : 174 *millim.* *Hauteur :* 116 *millim.,* dont 6 *millim. de marge.*

Sixième cahier.

38.

(31) A droite se trouve une maison adossée à un rocher et à laquelle on monte par un escalier sous lequel est ouverte une porte; en avant de quelques arbres, un homme cause avec une femme et lui fait une indication; à gauche, au second plan, on voit un homme, sur un âne, conduisant un troupeau de

cinq bêtes. Dans la marge on lit, sous le trait carré à droite : *Perignon fecit* et au milieu : *Sixieme Cahier de Paysage dessiné d'après nature et gravé par N. Perignon — se vend A Paris chez l'Auteur rue Bailleul.*

Largeur : 182 millim. Hauteur : 128 millim., y compris 10 millim. de marge.

39.

(32) Sur une colline aride se trouve une vieille muraille flanquée de quatre tours en ruine, et à laquelle on arrive par un pont d'une arche, bâti au-dessus d'un ruisseau coulant à travers les rochers; à droite, sur une élévation au second plan, on voit plusieurs maisons modernes, et à gauche, sur le devant, un homme debout et un autre couché. Dans la marge on lit : *Perignon fecit.*

Largeur : 163 millim. Hauteur : 111 millim., dont 5 millim. de marge.

40.

(33) Au milieu se trouve une grande chaumière dont le toit se prolonge en avant et est soutenu par trois poteaux, de manière à laisser un couvert sous lequel est un homme avec un cheval; à gauche, au second plan, on voit d'autres chaumières, et sur le devant, à droite, un bouquet de grands arbres avec une mare sur laquelle nagent trois canards. Au-dessous, sous le trait carré, on lit : *Perignon fecit.*

Largeur : 172 millim. Hauteur : 115 millim., dont 5 millim. de marge.

41.

(34) Plusieurs pauvres chaumières en planches et en claies occupent toute la largeur de l'estampe; à gauche on voit une grosse paire de roues démontées et deux baquets, et au milieu deux chèvres couchées. Dans la marge on lit : *N. Perignon fecit.*

Largeur : 174 millim. Hauteur : 117 millim., dont 6 millim. de marge.

42.

(35) Plusieurs chaumières entremêlées d'arbres occupent toute la largeur de l'estampe; sur les chemins qui les traversent on ne voit, pour tout être vivant, qu'un cochon. Dans la marge on lit, à droite : *N. Perignon fecit.*

Largeur : 157 millim. Hauteur : 100 millim., dont 5 millim. de marge.

43.

(36) Une rivière sur laquelle on remarque trois nacelles remplit tout le devant de l'estampe; elle est traversée par un pont en pierre de deux arches : sur la plus grande on voit un homme derrière un mulet, sur l'autre est bâtie une maison soutenue en avant par deux gros massifs en pierre; sur la rive, à droite, sont plantés quelques grands arbres, et par-dessus les arches du pont on aperçoit à l'horizon quelques maisons. Dans la marge on lit, à droite : *Perignon fecit.*

Largeur : 163 millim. Hauteur : 113 millim., dont 8 millim. de marge.

N. G. BRENET.

Nicolas Guy Brenet, peintre d'histoire et graveur à l'eau-forte, naquit à Paris en 1728; il fit de rapides progrès dans son art, et en 1763 il fut agréé à l'Académie de peinture; six ans après, en 1769, il fut reçu académicien, sur son tableau représentant *Thésée retrouvant les armes de son père*. En 1778, il fut nommé professeur et peintre du roi, et se distingua par un grand nombre de tableaux qui eurent grand succès et qui figurèrent dans les diverses expositions du Louvre de 1769 à 1789; plusieurs lui avaient été commandés par le roi et se retrouvent aujourd'hui au musée du Louvre ou dans celui de Versailles. Il mourut à Paris en 1792.

Comme graveur à l'eau-forte, nous ne connaissons que deux pièces de sa pointe qui sont fort rares; notre n° 1er, charmante petite composition, fait regretter qu'il n'ait pas produit davantage en ce genre.

OEUVRE

DE

N. G. BRENET.

1. *Laban cherchant ses idoles.*

Debout, au milieu de la composition, Jacob paraît exiger de Laban qu'il fasse chercher dans ses bagages les idoles qu'il réclame; sur le devant, à droite, Rachel, assise dessus, regarde son père avec anxiété, elle tient sa main sur le jeune Joseph, debout auprès d'elle et qui la regarde. Le haut est occupé par un gros palmier derrière lequel est dressée la tente. Dans la marge on lit, à gauche : *Brenet invenit et sculpcit.* (*Jolie petite pièce en hauteur et très-rare.*)

Hauteur : 74 millim., dont 1 millim. de marge. Largeur : 41 millim.

2. *OEdipe sauvé.*

Laïus ayant remis son fils *OEdipe*, qui venait de naître, à un de ses officiers, avec ordre de le faire mourir, celui-ci, touché de compassion, se contenta de le suspendre à un arbre par les talons; le berger Phorbas, passant par là, l'en détacha : on le voit ici s'avançant à gauche, prenant l'enfant d'une main et le détachant de l'autre; derrière lui est son chien debout, vu de profil et dirigé du même côté. Sur le terrain on lit, à gauche : *Brenet* et à droite, *Sculp.* (Rare.)

Hauteur : 121 millim., y compris 7 millim. de marge. Largeur : 78 millim.

C. DE WAILLY.

CHARLES DE WAILLY, architecte, dessinateur et graveur à l'eau-forte, naquit à Paris le 9 novembre 1729. Il montra dès l'enfance un goût prononcé pour l'architecture, et ce goût s'étant plus tard singulièrement développé, on le plaça chez l'architecte *Blondel;* il prit ensuite des leçons de *Legeai*, autre architecte en réputation, et travailla enfin chez le célèbre Servandoni. En 1752, il remporta le grand prix d'architecture et alla à Rome, où il fut nommé membre de l'Institut de Bologne. De retour à Paris, il donna, par ses travaux, des preuves de son talent, et en 1767 il fut nommé membre de l'Académie d'architecture de première classe. En 1771, l'Académie de peinture l'admit comme *dessinateur,* exception sans exemple. Le nombre de ses travaux fut considérable, et il se distingua par son bon genre pour les ornements et la décoration des appartements et des ameublements, genre qui a fait époque et qui est fort recherché aujourd'hui sous la dénomination de genre Louis XVI. Il fut avec Peyre l'architecte du Théâtre-Français, aujourd'hui *l'Odéon*. Après la révolution, lorsqu'on forma l'*Institut*, de Wailly en fut un des premiers membres ; il fut aussi nommé un des conservateurs du musée et rendit de grands services à cet établissement ; il mourut le 2 novembre 1798.

Comme graveur à l'eau-forte, on lui doit une char-

mante suite de vases et de meubles d'une pointe des plus spirituelles; les premières épreuves avant les numéros en sont fort rares, et nous n'avons pu en découvrir que quelques pièces. Les planches étant tombées entre les mains du sieur Défloraine, ancien marchand d'estampes, il en a édité une suite numérotée de douze pièces, la seule que nous ayons pu rencontrer complète et dont nous suivrons l'ordre, tout en élevant quelques doutes sur l'authenticité des deux dernières pièces données par cet éditeur, qui d'ailleurs ne portent pas le monogramme du maître. Mais ce qui assure surtout à de Wailly un rang distingué comme compositeur, c'est sa belle eau-forte du *Temple de Salomon,* qui ne porte pas son nom, et qui, n'ayant été tirée qu'à un très-petit nombre d'exemplaires, est de la plus grande rareté. L'épreuve qui fait partie de notre collection provient du cabinet de madame *de Fourquoy,* à laquelle de Wailly l'avait donnée, et qui la conservait comme son chef-d'œuvre. Il est impossible de voir quelque chose d'un effet plus magique et plus imposant, et nous sommes heureux de pouvoir signaler cette belle pièce.

OEUVRE

DE

C. DE WAILLY.

1. *Le Temple de Salomon.*

A travers d'immenses portiques d'ordre corinthien laissant à leur centre une vaste enceinte circulaire, on voit un riche sanctuaire en arcades soutenues par huit colonnes torses d'ordre corinthien, cannelées dans le bas, et ornées, dans leur partie lisse, de pampres montants. Ce sanctuaire est ouvert par le haut, et au milieu on aperçoit *l'Éternel*, descendant du ciel, assis sur son trône soutenu par des anges, et inondant des rayons de sa gloire tout l'édifice, rempli, dans toutes ses parties, d'une multitude d'anges sur des nuages, qui, à la vue de Dieu, se prosternent pour l'adorer; tandis que, sur la tribune circulaire du sanctuaire, d'autres anges exécutent, sur divers instruments, des symphonies célestes; sur le devant, au centre, se trouve un autel sur lequel un ange brûle des parfums dont la fumée s'élève vers la droite. Cette pièce, d'un grand effet, ne porte ni la signature du maître ni aucun titre, au moins sur l'épreuve que nous possédons et qui est de la plus grande beauté.

Largeur : 435 *millim. Hauteur* : 322 *millim.*, *dont* 14 *millim. de marge.*

2—13. *Douze pièces, dont les sujets se détachent sur un*

fond blanc, entourées d'un trait carré et numérotées à la droite du haut.

Largeur des planches : 185-189 *millim. Hauteur des planches :* 97-102 *millim.*

On connaît trois états de cette suite :

I. Avant toute lettre sur la première feuille. (*Très-rare.*)

II. Avant les numéros et avec ce titre : *Première suite de Vases inventé et gravé par de Wailly.* (*Rare.*)

III. Du titre de l'état précédent, il ne reste que ces mots : *par de Wailly.* On a imité à gauche le monogramme des pièces suivantes, et fait une série unique de 12 numéros.

2.

(1) Sur deux riches consoles à tiroirs, en plaqué, ornées de bronzes, celle de gauche supportée de chaque côté par trois pieds et celle de droite par des pieds-de-biche croisés en cintres et dans lesquels sont enlacées des naïades en bronze, on voit, en petit, indiqués d'une pointe fine et spirituelle, les douze vases décrits dans les quatre numéros suivants. Dans l'angle du bas, à gauche, se trouve le monogramme du maître, ajouté après coup, et à droite le reste de l'inscription du 2e état : *par de Wailly.*

3.

(2) Au milieu est placé un vase à couvercle dont les anses sont formées par deux naïades se tenant par leurs bras étendus en arrière; à gauche, une cuvette sur son pied, au bas duquel est posée une coupe; à droite, une autre cuvette dont le pied est formé par des dauphins. Dans l'angle du bas, à

gauche, se trouve le monogramme du maitre, formé des lettres A. D. W. Ce monogramme est répété à la même place aux n°s 3, 4, 5, 6, 7, 8, 9 et 10.

4.

(3) On voit au milieu un grand vase couvert dont les anses sont formées par deux cygnes becquetant deux naïades, dont les queues se réunissent pour former le pied. De chaque côté sont des vases avec des anses en bronze, à bâtons brisés en grecque.

5.

(4) Le milieu est occupé par un grand vase en largeur entouré de chaînes, dont les anses sont formées par des serpents sortant de la bouche de deux mascarons de vieillard à barbe. De chaque côté sont deux vases à goulot avec des anses légères en bronze.

6.

(5) Un joli vase en largeur, sans couvercle, se trouve au milieu; il est décoré de mascarons supportant des guirlandes, et au-dessus on voit un satyre se battant à coups de tête contre un bouc. Du côté gauche est placé un vase carré avec des anneaux pour le porter, et à droite un vase en bassine avec des têtes de dauphins et des anneaux.

7.

(6) Au milieu est posé un vase formé par deux outres réunies par une brindille de vigne et soutenu

par deux tritons assis sur un plateau à pied. A gauche un vase découvert avec des anses à cous de cygnes; à droite un vase couvert, avec des anses formées par des serpents.

8.

(7) Sur deux consoles en bois, sculptées et dorées, celle de gauche, à quatre pieds tors par le haut et l'autre avec des pieds presque unis, sont placées deux pendules : la première représente *Atlas portant le globe*, avec des chiffres autour pour marquer les heures; la seconde est horizontale, surmontée d'un groupe des *Quatre Saisons*, dansant au son d'une lyre tenue par le *Temps* à droite, composition d'après N. Poussin; à gauche se trouve une autre figure. De chaque côté des pendules, sont des carafes avec des fleurs et des statuettes. Cette pièce et les suivantes n'ont pas de trait carré.

9.

(8) Au milieu, on voit un vase à goulot en spirale, orné d'une coquille et ayant deux anses légères en bronze; à gauche, une théière dont l'anse est formée par un cygne avec *Léda;* à droite, un pot à crème décoré d'une nymphe recherchée par un satyre assis, dont la queue se relève jusque sur sa tête et forme l'anse.

10.

(9) Le milieu est occupé par un grand vase ove, dont les anses sont formées par des têtes de béliers

supportant des guirlandes, et décoré d'un médaillon représentant le sacrifice d'un bœuf; à gauche, on voit un huilier dont les burettes sont placées dans des cornes d'abondance ayant les extrémités très-allongées qui viennent se réunir pour former le pied; à droite, se trouve un autre huilier dont les burettes sont placées dans une cuvette supportée par deux lionnes.

11.

(10) Le milieu offre un vase à trois pieds d'où sortent des flammes, et dont les anses sont formées par des cous de cygnes, autour desquels passent des guirlandes; à gauche, est posé un vase à pied dont la panse est décorée par un bas-relief antique qui l'entoure; le vase qui est à droite a ses anses formées par des serpents.

12.

(11) Deux lits : celui de gauche, à grand baldaquin carré, soutenu par quatre montants; celui de droite, à baldaquin rond en dôme; entre ces lits on voit deux porte-lampes et un support, et plus bas un ornement en bronze. Pièce sans le monogramme du maître, et douteuse, comme étant de sa pointe, ainsi que la suivante.

13.

(12) Trois chaises, dont celle du milieu à bidet, celle de gauche à jour, celle de droite garnie d'une tapisserie; entre ces chaises on voit deux petites appliques.

14. *Salle de l'Académie, pièce à rébus.*

Au milieu de la salle vide de l'Académie, sur une estrade à trois marches on voit un fauteuil, et sur la seconde marche une harpe avec ces mots dans la marge : *Où David ne siegera plus, que faire de la Harpe?* Pièce historique sans le nom du maître et très-rare (1).

Largeur : 201 millim. Hauteur : 178 millim., dont 28 millim. de marge.

(1) Nous croyons que cette pièce se réfère à la suppression de l'Académie, demandée par David à l'époque de la révolution.

J. FRATREL.

Joseph Fratrel, peintre-dessinateur et graveur à l'eau-forte, naquit à Épinal, en Lorraine, en 1730, et mourut à Mannheim en 1783. Ses parents le destinèrent au barreau, et il s'y était déjà distingué, lorsque, entraîné par son goût inné pour les arts, il abandonna cette carrière et vint à Paris étudier les grands maîtres. Ses études de jurisprudence ne lui avaient laissé que peu de temps pour se livrer à son goût pour le dessin, et il n'avait fait en peinture que de la miniature; il se mit donc, en arrivant, sous la direction de Baudoin, peintre habile à la gouache, qui, surpris de ses grandes dispositions, sut le diriger dans la bonne voie. Bientôt ses talents lui méritèrent de devenir peintre de la cour du roi Stanislas, à Nancy. Plus tard, l'électeur palatin l'engagea à son service en qualité de peintre de la cour.

Fixé à Mannheim, son génie se développa, et il voulut devenir peintre d'histoire; il se mit donc avec ardeur à étudier l'antique, Raphaël, le Poussin, et prit à tâche d'imiter ces grands modèles; aussi devint-il en peu de temps fort habile. Mais ayant commencé tard le genre de l'histoire, et étant mort fort jeune, dix ans après, à l'âge de cinquante-trois ans, il n'a produit qu'un petit nombre de tableaux, parmi lesquels on cite, comme les plus beaux, *Cornélie*,

qui orne la galerie électorale de Mannheim, *les Vestales, Kora, la Fuite en Égypte,* etc.

On lui doit ensuite, comme graveur à l'eau-forte, les seize planches que nous allons décrire, qui sont de sa composition, sauf une seule qu'il grava d'après le joli tableau *du Songe de St. Joseph*, par Lambert Krahe, qui se voit dans la galerie électorale de Mannheim.

Malheureusement ces planches ont beaucoup souffert, et plusieurs même ont été détruites par la maladresse d'imprimeurs ignorants. Les premières épreuves, qui ont un charme inexprimable, sont donc de la plus grande rareté et recherchées avec avidité par les amateurs. En 1799, on a fait paraître à Mannheim tout l'œuvre de cet artiste.

OEUVRE

DE

J. FRATREL.

SUJETS RELIGIEUX.

1. *Le Songe de S^t. Joseph.*

La Vierge assise, de profil, à gauche, et légèrement assoupie, tient sur une table l'enfant Jésus endormi, tandis qu'un ange apparaît à droite à saint Joseph, appuyé sur la même table et plongé dans un profond sommeil : il l'éveille et l'avertit de fuir en Égypte ; sur le tabouret sur lequel la sainte Vierge est assise, on voit le millésime de 1778 ; et dans la marge on lit, à gauche, sous le trait carré : *Lambert Krahe inv. et pinx.* et à droite : *Jos. Fratrel exar.* et au-dessous, en une seule ligne : *L'Original de grandeur naturelle est dans la Galerie Electorale à Mannheim. (Pièce ravissante d'effet et d'exécution, entourée d'un triple trait carré.)*

Hauteur : 178 *millim.*, *dont* 6 *millim. de marge jusqu'au premier trait. Largeur :* 121 *millim.*

2. *Le Sauveur du monde.*

Jésus, jeune et rayonnant de gloire, est vu à mi-corps, tenant de la main gauche le globe du monde et de l'autre le bénissant. Au milieu de la marge on lit : JESUS AMABILIS. et le monogramme du maître,

composé des lettres *JF*, puis tout au bas, à gauche : *Mannh.* et à droite, 1776.

Hauteur de la planche : 82 millim., dont 8 millim. de marge. Largeur de la planche : 54 millim.

3. *Saint Nicolas.*

Le saint évêque de Myre ayant appris que trois jeunes filles allaient être livrées à la prostitution par suite du dénûment dans lequel se trouvait leur père, fait venir cette famille et remet au père une dot pour chacune de ses filles qu'on voit ici à genoux, pleines de reconnaissance, devant leur saint bienfaiteur, debout, revêtu de ses habits pontificaux grecs, et remettant au père la première bourse; son trésorier, qui est près de lui, apporte les deux autres dots ; à droite, dans l'ombre, l'infâme séductrice s'échappe par la porte avec un geste de désespoir ; derrière elle, sur l'épaisseur du mur, on remarque en bas le monogramme du maître, et au-dessous le millésime de 1777, et, de l'autre côté de la femme, *Mannh.*

Dans la marge, de chaque côté des armoiries, on lit la dédicace de cette planche à *Nicolas Maillot de la Treille* par *Joseph Fratrel* en 1777. (*Belle pièce à l'effet et poussée au noir.*)

Largeur de la planche : 232 millim. Hauteur de la planche : 180 millim., dont 13 millim. de marge.

4. *Autre planche de la même composition, refaite avec quelques légers changements.*

Dans cette seconde planche, dont les figures sont

les mêmes, le ton est généralement plus clair, le dessin mieux arrêté et le travail beaucoup plus soigné; on remarque, en outre, les changements suivants : à gauche on a ajouté une table ronde; la jeune fille, derrière les deux du premier plan, a les mains croisées sur la poitrine, tandis qu'elles étaient pendantes dans l'autre planche; on a placé derrière le pontife un tabouret à sangles; sur l'épaisseur du mur, au-dessous du monogramme du maître, on voit une autre date, celle de 1779; enfin il n'y a aucune marge, et la gravure s'étend tout autour jusqu'au bord de la planche. (*Très-belle pièce et fort rare.*)

Largeur totale : 233 millim. Hauteur totale : 168 millim.

FIGURES EMBLÉMATIQUES.

5. *La Sagesse.*

Sous la figure d'une jeune femme vêtue d'une robe de riche étoffe, recouverte par un manteau plus foncé, LA SAGESSE s'avance sous une galerie à colonnes, tenant d'une main, appuyé sur sa poitrine, le livre de la science, et de la droite la lampe qui répand la lumière et éclaire sa marche. A droite, sur le soubassement de la colonne, on lit : SAPIENTIA et au-dessous le monogramme du maître. (*Pièce d'un grand style et d'un très-bel effet, sans marge.*)

Hauteur de la planche : 342 millim. Largeur : 203 millim.

6. *Autre planche de la même composition, refaite avec quelques changements.*

L'effet est complétement changé : la lumière, au

lieu d'être concentrée sur le haut de la figure et de laisser tout le reste en noir, est généralement répandue dans toute l'étendue de la planche ; le manteau est beaucoup plus clair ; au lieu de tenir la lampe par le pied à pleine main, elle la tient suspendue par trois petites chaines ; la tête est beaucoup plus belle et tout l'ensemble de la figure d'une pureté de dessin remarquable, et d'une pointe fine et spirituelle ; sur le soubassement de la colonne on lit, pour toute chose, le monogramme du maître, suivi du millésime 1779. La planche est entourée d'un double encadrement au trait, qui laisse au-dessous de la gravure une petite marge, dans laquelle on lit, à gauche : *N°. I°.* (*Belle pièce, chef-d'œuvre du maître.*)

Hauteur de la gravure : 342 millim. sans la petite marge jusqu'au trait carré, portant 9 millim. Largeur de la gravure : 210 millim.

Hauteur totale de la planche : 388 millim. Largeur totale : 247 millim.

On connaît deux états de cette pièce :

I. Celui décrit. (Très-rare.)

II. La planche a été réduite ; elle ne porte plus en *largeur* que 235 *millim.* et en *hauteur que* 382 *millim.*, laissant dans le bas une marge *de* 26 *millim.* dans laquelle on lit à droite, sous le trait carré : *J. Fratrel fecit* et au milieu, en deux lignes : L'HISTOIRE — *Eclaire les faits et donne l'Immortalité.* (Commun.)

7. *La Science.*

Sur une terrasse, en avant d'un mur d'appui, LA SCIENCE, sous la figure d'une femme vêtue à l'antique et ayant deux ailes à la tête, tient d'une main

un miroir, et de la main gauche montre une équerre dont la pointe porte sur un globe posé sur un tabouret ; sur le soubassement d'une grande colonne, à droite, on lit : SCIENTIA et au-dessous le monogramme du maître et le millésime 1776. Pièce sans aucune marge et gravée jusqu'au bord de la planche.

Hauteur : 340 millim. Largeur : 206 millim.

8. *L'Agriculture.*

Appuyée de la main droite sur un zodiaque, et soutenant de l'autre un jeune arbre, L'AGRICULTURE, sous la figure d'une jeune femme entourée d'instruments aratoires, regarde vers la droite ; au bas, de ce côté, on lit sur une traverse : AGRICULTURE et dans le coin supérieur à gauche : *F.* 1776.

Hauteur de la planche sans aucune marge : 120 millim. Largeur : 85 millim.

9. *La Navigation.*

Vêtue d'une robe à l'antique très-transparente et légère, LA NAVIGATION debout, vue de profil, tournée vers la gauche et appuyée sur la proue d'un navire au bord de la mer, semble consulter les astres. Au milieu, sur le terrain, on lit : J. FRATREL.

Hauteur de la planche sans marge : 120 millim. Largeur : 87 millim.

10. *Le Commerce.*

Vu de face, assis sur un parapet au bord de la mer, LE COMMERCE est représenté sous la figure d'un vieux musulman appuyant la main sur sa cuisse et attendant le moment du départ ; à gauche, près de lui, on

voit un *Ibis*, et à droite, des tonneaux et un globe; sur l'épaisseur d'une meule sur laquelle le vieillard a posé son pied, on lit, en caractères qui se perdent dans les travaux : COMMERCE?

Même grandeur que la précédente pièce.

PORTRAITS.

11. *Charles Théodore, Électeur Palatin, pièce allégorique.*

Sur un autel antique sur lequel on voit en bas-relief l'école d'Athènes de Raphaël, Minerve, debout, soutient un médaillon offrant le portrait de *Charles Théodore Électeur Palatin,* auquel viennent se dévouer les arts et les sciences groupés à gauche; dans le haut, des Génies cueillent des palmes et apportent une couronne; et au bas, sur le devant, un autre Génie inscrit sur une pancarte les progrès des sciences et des arts; sur une grande pyramide qui occupe toute la droite du fond, on lit une inscription dédicatoire par *Joseph Fratrel*, commençant par ces mots : OPTIMO PRINCIPI &[a], et une autre plus petite, sur laquelle il indique qu'il a gravé cette pièce à *Mannheim* en 1777. Grande planche entourée d'un triple trait carré double, sans aucune lettre.

Hauteur de la gravure sans la marge : 430 *millim. Largeur :* 262 *millim.*

On connaît deux états de cette planche :

I. C'est celui décrit. (Rare.)

II. L'inscription a été effacée et remplacée par une autre commençant par ces mots : CAROLO THEODORO &[a] et

plus bas le millésime 1779. Une statue, à droite de la pyramide, a été effacée et remplacée par des feuillages ; enfin, la planche a été retouchée dans plusieurs de ses parties et n'a plus le même effet.

12. *Le prince Frédéric de Deux-Ponts.*

Debout, et vu jusqu'aux genoux, le prince porte une cuirasse sous un large habit auquel sont attachés plusieurs *ordres;* il tient de la main droite le bâton de commandement, et derrière se trouve un jeune nègre portant son casque. Sur une marge supplémentaire ajoutée au bas de l'estampe, on lit : FRIDERICUS PRINCEPS BIPONTINUS et, plus bas, une citation de Virgile et une dédicace par *J. Fratrel*, et une date difficile à lire et que nous croyons celle de 1775.

Hauteur : 345 millim., non compris la marge ajoutée portant 73 millim. Largeur : 275 millim.

13. *Le chevalier de Caux.*

Il est vu à mi-corps, de trois quarts vers la droite, tenant un livre entr'ouvert par son doigt, et entouré d'un encadrement d'architecture, sur la tablette duquel on lit : CALCIUS CAPPAVALEÆ — *Aulæ Palatinæ Servitio* et au bas : *Jos. Fratrel Manh.* 1776. Dans le haut on lit, non sans difficulté, une inscription latine.

Hauteur de la planche, qui n'a pas de marge : 157 millim. Largeur : 108 millim.

14. *Lambert Krahe peintre.*

Il est vu à mi-corps, assis derrière une table sur laquelle il s'appuie, tenant sa palette d'une main et portant l'autre à son menton; il baisse la tête pour regarder un dessin qui est sur la table. A gauche, dans l'ombre, on aperçoit la tête d'une jeune femme. Ce portrait est entouré d'un encadrement d'architecture, sur la tablette duquel on lit : LAMBERT KRAHE. CONSEILLER DE LA CHAMBRE DES FINANCES, PREMIER PEINTRE — DE LA COUR DE S. A. S. E. PALATINE, &ª.
PAR SON AMI JOS. FRATREL MDCCLXXVII. (*Jolie pièce.*)

Même grandeur que le précédent, qui lui sert de pendant.

15. *Le baron de Hubens.*

Vu jusqu'aux genoux, légèrement tourné vers la droite, il porte par-dessus sa soutane un grand manteau long et un rabat gris, avec une croix suspendue par une ganse; il tient dans sa main droite une image du saint sacrement adoré par les anges, avec une inscription. Ce portrait est entouré d'un encadrement formé par trois rangs de lignes entre lesquelles on a ménagé en bas une marge teintée sur laquelle sont écrits les noms et qualités du personnage, et une dédicace à son frère par *Jos Fratrel* avec la date à *Mannheim* de 1779. (*Beau portrait.*)

Hauteur sans la marge : 275 *millim. Largeur :* 185 *millim.*
Hauteur totale avec les marges : 383 *millim. Largeur totale :* 250 *millim.*

On connaît deux états de cette planche :

I. C'est celui décrit. (Rare.)

II. La planche a été diminuée jusqu'au second rang des lignes d'entourage, et l'intervalle restant a été rempli par un ornement en *ovés* qui encadre le portrait et la marge : en cet état, la planche ne porte plus *en hauteur que* 344 *millim.*, et *en largeur que* 210 *millim.*

16. *Le fils du Meunier.*

Jeune enfant debout dans un paysage, vu de face, la main appuyée sur son bâton et regardant vers la droite : il est vêtu d'une veste, d'un habit à revers et d'un par-dessus, avec une culotte courte bouffante, et porte un chapeau galonné. Le fond est entièrement occupé par le moulin, duquel l'eau s'échappe par une arcade grillée et tombe en cascade dans la rivière. Sur une marge légèrement teintée on lit, au milieu : LE FILS DU MEUNIER et au-dessous, à gauche : *Jos. Fratrel* et à droite, *Mannheimii* 1776. (*Jolie pièce.*)

Hauteur de la planche : 307 *millim.*, *y compris la marge portant* 17 *millim. Largeur de la planche :* 184 *millim.*

J. GAMELIN.

Jacques Gamelin, peintre et graveur à l'eau-forte et en manière de crayon, naquit à Carcassonne, département de l'Aude, le 3 octobre 1738. Il était fils d'un marchand drapier qui voulait lui faire embrasser sa profession, et qui, voyant qu'il n'y prenait pas goût chez lui, le plaça à Toulouse chez *M. Marcassus, baron de Puymaurin*, célèbre manufacturier en draps, anobli par Louis XV pour les services qu'il avait rendus dans la fabrication. Là le jeune Gamelin, employé aux écritures, ne travailla guère plus que chez son père; et, dominé par son goût pour les arts, il s'amusait à faire sur les registres des dessins de tous genres; il en fut réprimandé par ses chefs; mais M. de Puymaurin, qui le sut, voulut les voir, et, comme c'était un homme très-versé dans les lettres, les sciences et les arts, il fut émerveillé des dispositions artistiques de son jeune commis et l'engagea à suivre la carrière des arts; mais, comme il sut que son père s'y opposait, il prit la chose tellement à cœur, qu'il alla lui-même à Carcassonne pour tâcher de vaincre sa répugnance; n'ayant pu y parvenir, il se chargea alors de l'éducation artistique du jeune Gamelin, pourvut à tous ses besoins et le confia aux soins du chevalier Rivalz, peintre distingué, fils du célèbre peintre Antoine Rivalz; sous cet habile maître,

Gamelin fit de rapides progrès qui le mirent en réputation, et au bout de cinq ans il remporta le grand prix de l'Académie de Toulouse; il fut alors envoyé à Paris pour se perfectionner encore, et enfin il alla à Rome, où il fit une étude particulière de l'antique et des grands maîtres; il remporta plusieurs prix et voulut concourir pour être reçu membre de l'Académie de Saint-Luc; il réussit et y fut admis en 1771, avec le titre et les prérogatives de professeur et de peintre de batailles; il fut nommé ensuite premier peintre du pape Clément XIV avec les émoluments attachés à cette charge; il se fixa alors à Rome et s'y maria avec une personne issue d'une noble famille vénitienne. Bientôt sa renommée arriva en France; l'Académie de Toulouse l'inscrivit au nombre de ses vingt-cinq associés, celle de Montpellier l'admit également. Son père, émerveillé de tous ses succès, lui pardonna enfin, et, déjà avancé en âge, voulut le revoir; il accéda à son désir et vint en France; son père lui rendit alors toute son affection, le fit son héritier universel et mourut quelques mois après. Jacques Gamelin, se voyant à la tête d'une assez belle fortune, résolut de rester en France, se démit des titres qu'il avait à Rome et alla, en 1774, habiter Toulouse, où son premier soin fut de prier M. de Puymaurin d'accepter le remboursement de toutes les sommes qu'il avait dépensées pour lui; celui-ci s'y refusa d'abord, mais sur ses instances il lui fallut accepter. Il fut nommé professeur de dessin, et en 1776 il devint directeur de l'Aca-

démie des beaux-arts de Montpellier; il y resta quelque temps, alla à Narbonne, et revint enfin à Toulouse pour s'occuper exclusivement de la publication de son grand ouvrage *d'Ostéologie et de Myologie* qu'il imprima en 1779. Les frais auxquels l'entraîna cette publication absorbèrent tout son patrimoine, et il se vit obligé de reprendre ses pinceaux et de travailler pour vivre.

A l'époque de la révolution, en 1793, il eut l'idée, malgré son âge, de se rendre à l'armée des Pyrénées; il en fut nommé peintre, avec le grade de capitaine de génie de première classe. Non-seulement il payait de sa personne, mais il dessina ou peignit presque toutes les batailles où il assista; on cite de lui onze esquisses de ces batailles, qui sont des chefs-d'œuvre. Après la guerre il revint se fixer à Carcassonne, et fut nommé, dans cette ville, professeur d'histoire et de dessin; on lui doit un bon nombre de tableaux qui se voient à Toulouse, Carcassonne, Montpellier, Narbonne, Perpignan et Nîmes. Il travaillait au tableau de la bataille de Marengo, lorsqu'il mourut le 12 octobre 1803. Il jouissait d'une si grande estime, qu'on lui rendit, après sa mort, les plus grands honneurs (1).

Comme graveur, nous avons réuni de J. Gamelin cinquante-deux pièces que nous allons décrire. Celles

(1) Nous devons la plupart de ces détails à l'excellente biographie de Jacques Gamelin, par M. l'abbé Barthe, de Carcassonne, publiée en 1851, qui a bien voulu nous confirmer, par lettre, qu'il n'avait fixé les

qu'il fit en manière de crayon pour la seconde partie de son ouvrage, la *Myologie*, sont au nombre de treize et laissent beaucoup à désirer; mais ses eaux-fortes, dont nous connaissons trente-neuf pièces dans différents genres, sont des plus remarquables : les unes par la finesse de la pointe, les autres par le feu de l'exécution. A part celles qui se trouvent dans son grand ouvrage, elles sont toutes de la plus grande rareté, à ce point que le cabinet des estampes de la bibliothèque impériale n'en possède aucune.

dates de naissance et de mort de Gamelin que sur le vu des actes de l'état civil ; ce qui nous a prouvé que l'auteur de son article, dans la Biographie toulousaine, avait fait erreur en le faisant naître le 5 octobre 1739.

ŒUVRE

DE

J. GAMELIN.

SUJETS DE LA BIBLE.

1. *Le Massacre des Innocents.*

La scène se passe dans un vaste cimetière rempli de monuments, dont un grand au milieu, surmonté de colonnes cannelées, et à droite, dans l'ombre, une pyramide avec un trophée d'armes, en avant de laquelle une femme pleure son enfant; à gauche, une autre femme s'efforce d'arracher le sien des mains d'un soldat ayant un chien derrière lui; au milieu, un cavalier, vu par le dos, arrache un autre enfant des bras de sa mère; de pareilles scènes se passent dans les autres parties de la planche. Au bas de la gauche, sur le terrain, on lit : *Gamelin invenit et Sculp.* (*Belle pièce en largeur.*)

Largeur : 326 *millim.* Hauteur : 217 *millim.*, dont 6 *millim. de marge.*

2. *Guérison du Paralytique.*

Au milieu d'une colonnade, Jésus, suivi des deux apôtres Pierre et Jean, impose la main sur le paralytique étendu à terre sur son grabat et lui commande de se lever; à gauche, on voit une femme tenant son enfant, et, à droite, un homme prosterné, vu par le dos; au milieu, sur le devant, on remarque la tasse

et la cruche du mendiant. Il n'y a ni titre ni nom d'auteur.

Hauteur : 185 millim., y compris 10 millim. de marge restée blanche. Largeur : 136 millim.

SUJETS DIVERS.

3. *Grand cartouche en hauteur.*

De chaque côté d'un soubassement, décoré de trois sujets allégoriques, s'élèvent deux colonnes d'ordre ionique, en avant desquelles on voit, à gauche, *la Prudence* tenant un miroir et un serpent, et à droite, *la Force* sous la figure d'un homme tenant une massue et ayant un lion derrière lui ; dans le haut, en avant d'une gloire, on voit, sur les nuages, cinq petits Génies, dont un assis tient une colombe, un autre, debout, une branche d'arbre, et les trois autres, chacun un niveau de forme différente ; le tout est surmonté par une banderole sur laquelle on lit : *EXPERIMENTO ENITUIT* ; et se détache sur un fond blanc, sur lequel on lit, à gauche, tout au bas : *Gamelin inc. Narb. 1784* (1).

Hauteur : 230 millim. ? Largeur : 265 millim. ?

4. *Les Augures d'après le Polidore.*

On voit, à gauche, un roi consultant les Augures ;

(1) L'épreuve que nous possédons de cette pièce sert d'encadrement à une petite eau-forte représentant la Vierge entre sainte Élisabeth et Zacharie et récitant le *Magnificat*. Au bas, dans la marge, on lit : *Ma-*

quatre oiseaux, dont ils ont observé le vol et le chant, s'aperçoivent dans le haut ; à droite, deux bœufs et plusieurs femmes se dirigent du côté opposé. Grande frise en travers. On lit dans la marge, au milieu : *Dissegno di Polidoro di Caravaggio che si conserva nella Galleria dell. Ill.^{mo} Sig.^r Marchese Gius Rondinini in Roma* 1769. et à droite *G. Gamelin incid.* (1).

Largeur : 512 millim. Hauteur : 163 *millim.*, *dont* 7 *millim. de marge.*

5. *Quatre figures en pied d'après Advinent.*

A gauche, une femme, vue de face, appuyée sur son bâton ; on lit au-dessous : *Bergere des Alpes;* près d'elle un jeune garçon, pieds nus, ayant un bonnet de laine sur sa tête, et portant sur son dos un panier enfilé dans un bâton ; entre ses pieds on lit : *Berger des Alpes*. Au second plan, à droite, une grosse femme debout, ayant à son bras un panier ; devant ses pieds on lit : *bergere des alpes*. Enfin, sur

gnificat anima mea Dominum st. *Luc C.* 1 et au-dessous, en quatre lignes : *Ce Tableau est executé a L'Eglise de S^te Marie — de Narbonne de 7 pieds de haut sur 5 de — Large par J. Gamelin et gravé par Tonna — Son éleve le 28. j^er.* 1784.

Hauteur totale de cette planche isolée : 140 *millim. Largeur totale :* 94 *millim.*

Nous ignorons si Gamelin a gravé ce cartouche pour servir d'encadrement à cette eau-forte, gravée avec esprit par son élève d'après son tableau ; nous serions tenté de le croire, la date étant de la même année 1784.

(1) Cette planche a été gravée à Rome, et sa date nous donne à penser que c'est une des premières du maître ; jusqu'à présent, nous n'en connaissons pas d'antérieure.

le premier plan, à droite, une dame avec un manteau garni de fourrures, vue légèrement par le dos et regardant le spectateur ; on lit au-dessous : *dame françoise;* le tout se détachant sur un fond blanc. A gauche, près de la première femme, on lit : Gamelin f. 1791. et au bas, sur le terrain : *Gravé par Gamelin d'après L'original d'Advinent Célebre Peintre en mignature.*
Largeur de la planche : 157 millim. *Hauteur :* 115 millim.

6. Les trois Dames vues à mi-corps.

La dame qui est à gauche, coiffée d'un petit chapeau à trois plumes et les bras dans un gros manchon, est vue par le dos et tourne la tête pour regarder par devant ; celle qui est à droite regarde de ce côté, elle porte un grand chapeau et pose la main sur sa gorge. Enfin celle du milieu regarde en face ; elle a une mousseline autour de la tête et est en partie cachée par son manchon ; le fond est blanc, à l'exception d'une petite draperie tombante à gauche, au bas de laquelle on lit : *Gamelin in.* 1791. (*Charmante pièce d'une pointe fine et très-spirituelle.*)
Largeur de la planche : 120 millim. *Hauteur :* 96 millim.

7. La Dame et la jeune Fille.

Une jeune fille dont la tête se détache de profil sur un grand chapeau rond fait une indication à gauche en regardant la dame qui est à droite et qui a la main appuyée sur son épaule. Cette dame est coiffée en grands cheveux frisés et regarde le spec-

tateur, l'autre main posée sur sa joue; le fond est entièrement blanc; on lit au bas, à gauche : *Gamelin 1791*. (*Pièce dans le genre de la précédente et aussi jolie.*)

Largeur de la planche : 122 millim. Hauteur de la planche : 75 millim. ?

8. *Deux Études de portraits âgés en buste.*

Celui qui est à gauche a une grosse tête presque sans cheveux, il est vu de trois quarts à droite et regarde en face; celui qui est à côté est coiffé d'un bonnet de laine noire et est vu entièrement de face, regardant le spectateur; au bas du revers de son habit on lit : *Gamelin*. (*Pièce très-fine de pointe, dans le genre de Rembrandt, et se détachant sur un fond blanc.*)

Largeur de la planche : 155 millim. ? Hauteur : 110 millim. ?

9. *Étude de portrait assis.*

Homme assis dans un fauteuil et vu de trois quarts, par le dos, jusqu'à mi-jambe : il a l'air pensif, les cheveux coupés en rond, et tient son chapeau à trois cornes sur ses genoux; pièce faite de peu, sur un fond blanc, et ne portant pas la signature du maître.

Hauteur de la planche : 150 millim. ? Largeur : 130 millim. ?

BATAILLES.

10—17. *Suite de huit petites compositions de batailles ne portant ni titre ni numéros.*

10.

(1) En avant d'une grande muraille fortifiée qui est à droite, on voit plusieurs cavaliers se battant avec acharnement; celui qui est au milieu s'apprête à percer de son épée un homme couché à terre, et deux autres à gauche cherchent à le transpercer; sur le devant, à droite, se trouve une roue à terre, et plus loin un fourgon. Dans la marge on lit : *Le dessin original est dans le Cabinet de M.^r d'Egrefeuille à Montpellier. Composé et Gravé par Gamelin* 1791.

Largeur : 111 millim. Hauteur : 88 millim., dont 15 millim. de marge.

11.

(2) A gauche, un cavalier, écrasant un homme à terre, tire un coup de pistolet, du même côté ; au milieu, un cheval d'officier court en liberté vers la gauche, et à droite on voit un autre cheval blessé à mort, couché devant un canon; au-dessous on lit, dans la marge : *Gamelin inv. inc* 1791.

Largeur : 123 millim. Hauteur : 91 millim., dont 12 millim. de marge.

12.

(3) Grande bataille livrée près d'une forteresse qui est à gauche de l'estampe; au milieu, on voit, par le dos, un officier dont le cheval se cabre, et qui

tue un cavalier qui tombe à la renverse ; à gauche, sur le devant, près d'un tambour, est un cheval mort ; et à droite, un autre cheval dans l'ombre, tombé près de son cavalier étendu à terre. Dans la marge on lit, à gauche : *Le dessein original appartient à Advinent peintre en mignature* et à droite : *Gravé et comp. par Gamelin.*

Largeur : 143 millim. Hauteur : 108 millim., dont 13 millim. de marge.

13.

(4) Choc de cavalerie en avant d'un grand rempart qui est à droite : on y voit un officier sur un cheval qui tourne la tête en l'air, et allant à la rencontre de deux cavaliers fondant sur lui ; à droite, près d'un homme assis, est un cheval sur le dos, les quatre fers en l'air, et plus loin une roue. Au-dessous on lit, dans la marge : *inv. et Gravé par Gamelin* 1791.

Largeur : 140 millim. Hauteur : 109 millim., y compris 10 millim. de marge.

14.

(5) On voit, au milieu, deux officiers à cheval fondant l'un sur l'autre ; derrière eux, à gauche, se trouve un porte-enseigne, et en avant un cheval abattu flairant son maître étendu mort ; à droite sont étendus aussi des soldats et des chevaux ; et dans le fond, en avant d'une forteresse, on distingue une mêlée. Dans la marge on lit : *Le dessein Original appartient à M. de Lavit, off.r dans le Régimt de Bour-*

gogne et à droite, sous le trait carré : *Gamelin inv. f.*
1791.

Largeur : 158 millim. Hauteur : 129 millim., dont 16 millim. de marge.

15.

(6) A gauche, quatre cavaliers s'avancent à toute bride contre un groupe venant de la droite avec une enseigne ; de ce côté, sur le devant, un homme tombé tâche de se relever ; dans le fond on aperçoit un grand mur, et à gauche des arbres. Sur une pierre, à droite, on lit : *Gamelin inv.* 1791. et dans la marge : *Le dessein Original appartient à M.ʳ de Lavit off.ʳ dąns le Régiment de Bourgogne.*

Largeur : 170 millim. Hauteur : 128 millim., dont 13 millim. de marge.

On connaît deux états de ces deux dernières planches :
I. Avec la signature seulement. (Très-rare.)
II. Avec la mention de la possession du dessin par M. de Lavit, c'est celui décrit.

16.

(7) Au milieu, un officier faisant une indication à son aide de camp s'avance vers la gauche, où l'on voit une forteresse avec trois tours ; sur le devant se trouve un homme mort, et, derrière lui, son cheval errant à l'aventure ; à droite, deux cavaliers, sabre en main, courent au galop ; au-dessous, sur le devant, on voit un tambour abandonné ; tout le haut est couvert de nuages de fumée. Pièce ne portant pas la signature du maître, mais incontestablement de lui.

Largeur : 187 *millim. Hauteur* : 135 *millim.*, dont 13 *millim. de marge.*

17.

(8) Un cavalier, au milieu, court vers la droite, tenant une tête qu'il vient de couper; un autre, derrière, le saisit par les cheveux pour lui couper la sienne; en avant, près d'un arbre cassé, un homme tombe avec son cheval; dans le fond, à gauche, on voit une ville fortifiée dont on n'aperçoit que deux clochers. Dans la marge on lit, à droite : *Gravé et inv. par Gamelin* 1791.

Largeur : 178 *millim. Hauteur* : 128 *millim.*, y compris 10 *millim. de marge.*

18. *Bataille de Fontenoy.*

A gauche, en avant de quelques arbres, le roi, suivi de ses aides de camp, s'avance vers le milieu, donnant des ordres au maréchal, vu par le dos et galopant pour les exécuter; à droite, un trompette sonne la charge; dans le fond, on aperçoit les deux armées, et plus loin, à droite, la ville avec son clocher. Jolie pièce, qui ne porte pas la signature du maître. Dans la marge on lit, au milieu, sous un double trait carré : BATAILLE DE FONTENOI et plus bas, l'histoire de *Jean Theurel*, vieux militaire, âgé de 90 ans, dont le portrait occupe le haut de cette planche, dans un médaillon au bas duquel on lit : *Gravé à l'eau forte d'après le Tableau original de M.^r Gamelin.* Ces deux pièces sont renfermées dans un grand trait carré qui entoure le tout.

Hauteur de la planche : 350 *millim. Largeur de la planche :* 255 *millim.*

ÉTUDES D'ANIMAUX, SIX PLANCHES SANS NUMÉROS.

19.

(1) Dans le haut on voit, en face et en raccourci, une tête de jeune mouton bêlant; au-dessous, à gauche, une autre tête de mouton plus âgé, regardant à droite, et de ce côté un pied de mouton; le tout se détache sur un fond blanc, au bas duquel on lit : *fait par Gamelin pere d'après nature* 1791.

Hauteur de la planche : 147 *millim. Largeur :* 117 *millim.*

20.

(2) Dans le haut se trouve une tête de mouton tournée de profil vers la droite, et au-dessous une autre vue de face, tous deux bêlant; dans le bas on voit, en essais de pointe, une jeune femme en buste, coiffée d'un chapeau à plumes; à sa gauche on lit : *Gamelin f.* et plus bas : *Moutons.*

Même grandeur.

21.

(3) Le milieu du haut est occupé par une grosse tête de veau beuglant; de chaque côté et au-dessous, on voit cinq têtes de chevreaux dans diverses attitudes. On lit dans le haut : *un Veau et des petits Chevreaux* et au bas : *Gamelin* 1791.

Largeur de la planche : 153 *millim. Hauteur :* 116 *millim.*

22.

(4) On voit, à gauche, deux têtes de moutons regardant à droite, et, de ce côté, une troisième tête baissée, vue presque de face, et au-dessous de laquelle on lit : *Gamelin.*

Largeur de la planche : 97 millim. Hauteur : 73 millim.

23.

(5) Quatre moutons dans un pâturage ; celui qui est à gauche est couché, vu presque de face ; celui du milieu est debout, tourné à gauche et regardant en face ; derrière lui un mouton noir se dirige à droite, et au-dessous un quatrième, dont on ne voit que la tête, est occupé à brouter. Sur le terrain on lit, non sans difficulté : *Gamelin in* 1791.

Largeur de la planche : 145 *millim. Hauteur :* 88 *millim.*

24.

(6) Au milieu, vers la droite, est couché un gros dogue, dormant ; derrière lui, à gauche, on voit la tête d'un autre dogue, sur le collier duquel sont gravés ces mots : *Advinent peint.;* enfin au-dessous est couché un troisième chien plus petit, regardant derrière, et sous lequel on lit : *Gamelin inv. f.* 1791.

Largeur de la planche : 138 *millim. Hauteur :* 92 *millim.*

25. *Planche des différentes parties du cheval.*

On voit un cheval, bridé d'un filet, tourné de gauche à droite, et sur lequel se trouvent les numé-

ros de renvoi de la planche suivante, de 1 à 45. Il n'y a pas de signature.

Largeur du cuivre : 185 *millim.? Hauteur :* 140 *millim.*

26. *Planche d'explication de la précédente.*

On lit, en haut : *Le nom des Muscles ou des parties extérieures du cheval marquées ci-dessous;* suivent les explications des trois parties du cheval, à gauche et à droite desquelles sont gravées, en essais de pointe, quatre petites têtes de chevaux, au-dessous desquelles on lit, à droite : *Gamelin inv.*

Largeur du cuivre : 156 *millim. Hauteur :* 115 *millim.*

PORTRAITS.

27. *Madame Gamelin.*

Elle est assise, vue à mi-corps, presque de face et regardant à droite, la joue appuyée sur sa main; elle porte son autre main en travers sur sa robe. Au-dessous on lit : *Madame Gamelin, femme de l'auteur.* (*Très-jolie pièce dans le genre de Rembrandt.*)

Hauteur : 196 *millim. Largeur :* 156 *millim.*

28. *Advinent, peintre, gendre de J. Gamelin.*

Vu de profil, le bras en l'air, appuyé sur le dos de la chaise sur laquelle il est assis, il regarde en riant le spectateur; portrait indiqué comme devant être dans un ovale dont le bas seulement est tracé, tout le reste du fond est blanc. On lit dans le bas :

Advinent Peintre en mignature Gravé par son ami Gamelin, 1791.

> Hauteur de la planche : 156 millim. Largeur : 114 millim.
> On connaît deux états de cette pièce :
> I. Avant la lettre.
> II. Avec l'inscription, c'est celui décrit.

29. *Madame Advinent, fille de J. Gamelin.*

Vue à mi-corps, assise sur une chaise à dossier à jour, elle est tournée de trois quarts vers la droite, tenant un portecrayon et regardant en face. Le fond est blanc et ne porte aucun nom ni inscription, au moins sur l'épreuve que nous possédons, qui pourrait être un premier état.

> Hauteur : 128 millim.? Largeur : 100 millim.?

30. *Gamelin fils aîné.*

Assis derrière une table sur laquelle il s'accoude, il tient sa tête appuyée sur sa main et regarde en face; son gilet déboutonné laisse voir une chemise à jabot. On lit à droite, sur la table : *Portrait de Gamelin fils aîné* et à gauche : *Gamelin f.* Il est en buste, tout le fond est blanc.

> Hauteur : 110 millim. Largeur : 93 millim.
> On connaît deux états de cette planche :
> I. Avant toute lettre.
> II. Avec l'inscription, c'est celui décrit.

31. *Louis Gamelin fils cadet.*

Coiffé d'un chapeau à trois cornes, vu de profil

en buste, il tient un sabre sous son bras et regarde en face; à gauche, sur le fond resté blanc, on lit : *Louis Gamelin démocrate enragé âgé de 13 ans, que sera-t-il à 20* et au bas, à droite : *Gamelin f.* 1791.

Hauteur : 109 millim. Largeur : 91 millim.

On connaît deux états de cette planche :

I. Avant toute lettre.
II. Avec l'inscription rapportée et le nom de l'artiste.

32. *Portrait d'une dame inconnue.*

Cette dame, en buste, est vue de profil, regardant vers la droite; elle a un bonnet monté, à barbes, sur des cheveux frisés descendant en boucles, et porte au cou une fraise plissée. Très-petit portrait, presque au trait et finement touché, sur une planche ovale; il ne porte pas la signature du maître.

Hauteur de la planche : 58 millim. Largeur : 50 millim.

33. *Becane, chirurgien* (1).

Coiffé d'une grosse perruque à marteaux et portant une robe et un rabat, il est vu en buste, regardant à droite. Sur le fond, teinté de simples tailles horizontales et entouré d'un double trait carré, on lit, à gauche : *Gamelin inc.* et dans la marge : *Becane Prof.r en Chirurgie à Toulouse* 1778.

Hauteur : 134 millim., dont 18 millim. de marge. Largeur : 88 millim.

(1) Il était professeur de chirurgie à Toulouse, et ce fut lui qui fut chargé, par le garde des sceaux, de l'examen de l'ouvrage de Gamelin; il y donna l'approbation la plus flatteuse.

34—39. PLANCHES GRAVÉES A L'EAU-FORTE PAR J. GAMELIN, DANS LA 1ʳᵉ PARTIE DE SON RECUEIL D'OSTÉOLOGIE ET DE MYOLOGIE. TOULOUSE, 1779.

34. *Fleuron du titre* (1).

(1) Au milieu d'une bataille sanglante, *la Mort*, montée sur un cheval ailé et tenant une grande faux, s'avance en vainqueur, bouleversant tout et faisant avancer son escadron précédé de trompettes sur une foule en fuite ayant abandonné armes et bagages. Curieuse composition, traitée d'une pointe hardie et pleine de feu. On lit dans la marge, à droite : *Gamelin inv. et inc. Tolosæ* 1778.

Largeur : 283 *millim. Hauteur :* 141 *millim.*, *dont* 6 *millim. de marge.*

35. *Vignette au bas de l'explication des fœtus.*

(2) Choc de cavalerie, au milieu et à gauche duquel deux hommes se menacent de l'épée; entre eux deux sont deux chevaux morts; à gauche de celui du

(1) Le frontispice de l'ouvrage est une très-belle pièce qui est bien de la composition de Gamelin, mais qui a été gravée à l'eau-forte par *Lavalée*, son élève, avec un talent des plus remarquables. Au milieu d'un amphithéâtre d'anatomie, on voit debout un professeur en costume asiatique, discutant avec des docteurs assis autour d'une table sur laquelle est une tête de mort, et leur montrant un cadavre étendu à terre sur le devant; derrière et au-dessus sont les élèves, hommes et femmes, et dans le haut, sur un tombeau, une ligne de têtes de morts rangées en bibliothèque avec des volumes. A gauche, sur le devant, on voit un enfant à genoux se chauffant les mains au-dessus d'un réchaud enflammé; au-dessous on lit : *Gamelinou piccinino* puis dans

devant on lit, sur une pierre : *Gamelin in.* La marge est blanche.

Largeur : 259 *millim.* *Hauteur :* 131 *millim.*, y *compris* 10 *millim. de marge.*

36. *Vignette au bas de l'explication du squelette vu par derrière.*

(3) Bataille sur le devant de laquelle on voit un cavalier renversé de son cheval qui se cabre ; dans l'angle de droite se trouve un tambour abandonné. Cette pièce n'est pas signée et nous paraît douteuse.

Largeur : 254 *millim. Hauteur du cuivre :* 137 *millim.*, *dont* 5 *millim. de marge.*

37. *Vignette au bas de l'explication pour un enfant âgé de cinq ans.*

(4) Au milieu d'un cimetière on voit des squelettes animés, dans les poses les plus vraies, poursuivant des vivants et enterrant des morts; à gauche, on en voit un soutenant une femme évanouie, un autre, au milieu, enlève une femme épouvantée, et deux, à droite, portent sur un brancard deux cadavres qu'ils vont jeter dans une fosse. Pièce bizarre et d'une grande science ostéologique, dans la marge de laquelle on lit, à gauche : *Gamelin inv. inc.*

la marge, *Gravé à l'eau forte par Lavalée d'après le dessein Original de Mr. Gamelin proff^r. de L'académie de peinture de Rome 1778.*

Hauteur : 318 *millim., y compris* 10 *millim. de marge. Largeur :* 260 *millim.*

Largeur : 254 *millim. Hauteur* : 138 *millim.*, *dont* 5 *millim. de marge.*

58. *Vignette au bas de l'explication de la tête vue de profil.*

(5) Au milieu de l'estampe, un général, monté sur un cheval qui se cabre, commande l'assaut d'une place, qu'on voit à gauche, à un corps d'infanterie rangé au fond, et dont un détachement, sur le devant, à droite, s'avance déjà au pas de charge; derrière son aide de camp, qui est du côté opposé, on aperçoit une mêlée de cavalerie, et au-dessous, sur le terrain, on lit : *J. Gamelin inv. inc* 1778. (*Pièce énergiquement traitée.*)

Largeur : 258 *millim. Hauteur* : 134 *millim.*, *y compris* 10 *millim. de marge.*

39. *Planche. Squelette de fantaisie.*

(6) Assis sur la pierre qui recouvrait son tombeau, un squelette ayant les allures et l'expression d'un homme vivant, et une main appuyée sur son bâton, fait voir de l'autre le piteux état dans lequel il se trouve. Sur la partie ombrée du tombeau on lit : *Gamelin inc. et fec.* 1778 *tolosæ* (1).

Largeur : 272 *millim. Hauteur* : 231 *millim.*, *dont* 16 *millim. de marge.*

(1) Cette belle planche est suivie d'une autre encore plus extraordinaire comme expression et comme couleur; elle est de la composition de Gamelin, mais elle est gravée par Martin, un de ses élèves distingués, qui a su rendre le dessin d'une manière admirable : on y voit un

40—52. PLANCHES GRAVÉES PAR J. GAMELIN EN MANIÈRE DE CRAYON POUR LA SECONDE PARTIE DE SON RECUEIL, TRAITANT DE LA MYOLOGIE.

40. *Frontispice du titre.*

(1) Le maître a représenté ici le martyre de saint Barthélemy écorché par ses bourreaux auprès d'une idole sur un piédestal à droite; dans le haut un grand ange et des petits anges apportent à l'apôtre la couronne et la palme, récompense des martyrs. Sur le devant, à gauche, on voit un chien, et à droite un soldat assis, au-dessous duquel on lit, dans la marge : *Gamelin f.*

Hauteur : 465 *millim.*, dont 4 *millim. de marge. Largeur :* 292 *millim.*

41. *Fleuron du titre.*

(2) Au milieu, sur une table entourée d'élèves qui dessinent, on voit un écorché debout, ayant l'air de marcher à gauche et regardant du côté opposé; à droite, deux docteurs, debout, paraissent donner des explications, et, à gauche, deux professeurs de dessin s'avancent pour étudier l'effet des muscles. La scène est éclairée par une couronne de lumières

squelette sortant de son tombeau et s'asseyant, stupéfait, sur la pierre qui le recouvrait, au son de la trompette du jugement, dont on aperçoit dans le haut le pavillon. Dans la marge on lit : *Surgite mortui venite ad Judicium* puis sous le trait carré, à gauche, *Gamelin fec.* et, à droite, *Martin inc.*

Largeur : 337 *millim. Hauteur :* 225 *millim.*, dont 16 *millim. de marge.*

dont l'éclat est modéré par un transparent. Dans la marge on lit : *inv. et gravé par Gamelin.*

Largeur : 243 millim. Hauteur : 132 millim., dont 4 millim. de marge.

42.

(3) Un homme écorché, dans l'attitude d'un crucifié, mais dont on ne voit pas la croix, sur un fond blanc, au bas duquel on lit à gauche : *Gravé par Gamelin d'après nature.*

Hauteur de la planche : 467 millim. Largeur : 203 millim.

43.

(4) Un homme écorché, sur une croix ; dans le haut, à droite, on lit : *p.* 29 et dans le bas : *Gravé par Gamelin.* Le fond est blanc.

Hauteur de la planche : 397 millim. Largeur : 190 millim.

44.

(5) De chaque côté, deux hommes écorchés abaissant un objet qui résiste ; au milieu, un autre est vu en raccourci. Au-dessous on lit : *Gravé par Gamelin d'après Nature 1779.*

Hauteur de la planche : 365 millim. Largeur : 310 millim.

45.

(6) Deux écorchés couchés sur une table, vus en perspective l'un au-dessus de l'autre ; le fond est teinté au-dessus de celui du haut, le reste est blanc ; on y lit en haut à droite, *P.* 34, et en bas : *Gravé par Gamelin 1779 d'après nature.*

Hauteur de la planche mesurée au milieu : 357 *millim. Largeur :* 307 *millim.*

46.

(7) Un écorché couché sur le ventre; le haut et le bas de la droite sont teintés; à gauche, au bas de la partie blanche, on lit : *Gravé par Gamelin* 1779.

Hauteur de la planche : 305 *millim. Largeur :* 170 *millim.*

47.

(8) Un écorché et une jambe; on lit au bas : *gravé par Gamelin.*

(Planche 4 avec explications.)

Hauteur de la planche : 365 *millim. Largeur mesurée au milieu :* 265 *millim.*

48.

(9) Un écorché et une tête; on lit au bas, à gauche : *gravé par Gamelin.*

(Planche 5 avec explications.)

Hauteur de la planche : 375 *millim. Largeur :* 250 *millim.*

49.

(10) Un écorché, une jambe et deux bras; on lit au bas : *gravé par Gamelin.*

(Planche 9 avec explications.)

Hauteur de la planche : 383 *millim. Largeur :* 273 *millim.*

50.

(11) Un écorché, un bras et une jambe. Au bas, on lit : *gravé par Gamelin* 1779.

(Planche 10 avec explications.)

Hauteur de la planche dont les angles du haut sont tronqués : 395 *millim. Largeur :* 279 *millim.*

51.

(12) Un squelette sur lequel il ne reste que les peaux intérieures; à gauche, on lit : *Gravé par Gamelin* 1779.

(Planche 11 avec explications.)

Hauteur : 435 *millim. Largeur :* 207 *millim.*

52.

(13) Une partie d'écorché, une main, et deux pieds. Vers le bas à gauche on lit : *Gravé par Gamelin.*

(Planche 12 avec explications.)

Hauteur de la planche dont les angles du haut sont tronqués : 385 *millim. Largeur :* 274 *millim.*

GIBELIN.

Esprit-Antoine Gibelin naquit à Aix, en Provence, le 17 août 1739; son goût pour les beaux-arts le porta à se livrer à la peinture, et il en apprit les principes chez *Arnulfi*, peintre d'Aix, qui avait été élève de *Benedetto Lutti*. Son admiration pour les grands maîtres l'entraîna en Italie, où il resta dix ans à étudier l'antique, Raphaël et ses élèves, Jules Romain et Polydore, dont les grandes fresques fixèrent son attention; il s'exerça à ce genre de peinture et remporta un prix en 1768 à l'Académie de Parme, sur un tableau représentant *Achille qui combat le fleuve Scamandre*. En 1771, il vint à Paris et fut chargé de peindre la grande fresque monochrome de l'amphithéâtre de l'école de chirurgie, longue de 72 pieds sur 18 de hauteur, et qu'il exécuta en 1773. Il peignit dans le même genre plusieurs compositions dans diverses parties de l'édifice et fut ensuite chargé de travaux analogues, tant à l'école militaire que dans l'église des Capucins de la chaussée d'Antin. Gibelin fit aussi quelques tableaux à l'huile, un entre autres représentant un accouchement et un autre une saignée, tous deux pour une des salles de l'école de chirurgie; enfin il revint dans son pays natal et mourut à Aix le 23 décembre 1814.

Outre de bons ouvrages sur les antiquités, dont

plusieurs sont ornés de planches, il a laissé de sa main quelques eaux-fortes et gravures en manière de crayon que nous allons décrire et dont plusieurs sont fort belles. Porporati, Valperga, Beisson et mademoiselle Liottier ont gravé d'après lui ; on trouve des gravures de sa fresque de l'école de chirurgie dans *la description de ce monument par Gondoin,* in-f° 1780.

OEUVRE

DE

E. A. GIBELIN.

1. *Arrivée de Jacob en Égypte.*

Joseph, étant allé au-devant de son père et l'ayant aperçu, est descendu de son char, qu'on voit à gauche attelé de deux chevaux, et s'élance dans les bras du vieillard, qui l'embrasse affectueusement, et derrière lequel on voit trois chameaux gardés par un homme. Le char est orné d'hiéroglyphes et de deux figures égyptiennes assises. Derrière on aperçoit une pyramide.

Petite pièce en largeur sans nom ni titre. (*Très-rare.*)
Largeur : 73 millim. Hauteur sans la marge : 49 millim.

2. *L'Ange gardien.*

Debout, au milieu de l'estampe, l'ange, se dirigeant et faisant une indication vers la droite, regarde le jeune enfant qu'il conduit, et qui, les mains jointes, lève ses regards vers le ciel. Dans le lointain, à gauche, on aperçoit sous le nuage quelques monuments légèrement indiqués.

Pièce en hauteur sans nom ni titre et sans bordure.
Hauteur du cuivre : 161 millim. Largeur : 125 millim.
On connaît deux états de cette planche :
I. Avant l'accident dont nous allons parler. (*Rare.*)
II. Avec deux grandes raies verticales du haut en bas de la

planche, à 12 et 15 millim. du bord gauche, et avec quelques taches produites par l'oxydation de la planche.

3. *Cornélie.*

Assise de profil, à droite, la dame Campanienne vient de montrer ses bijoux à *Cornélie* et lui demande à voir les siens ; celle-ci, également assise et vue de face, lui montre ses deux fils, qu'elle vient de faire entrer, et qui sont amenés par leur précepteur qu'on voit, derrière eux, tenant un rouleau et venant de la gauche.

Jolie pièce en largeur, gravée en manière de lavis et *très-rare*. La seule épreuve que nous ayons vue étant privée de marge, nous ignorons si elle porte un nom et un titre.

Largeur : 210 millim. Hauteur : 173 millim. sans la marge.

4. *La Fidélité récompensée.*

Au milieu d'une jolie forêt, une jeune fille, vêtue à l'antique et tournée vers la droite, pose une couronne de fleurs sur la tête de son fidèle amant, auquel elle tend la main ; celui-ci, un genou en terre, la prend dans les siennes et la baise avec amour. Un petit chien, emblème de la fidélité, s'élance sur la jeune fille pour la caresser.

Jolie pièce dans un ovale en hauteur, laissant en blanc le reste du cuivre.

Hauteur de l'ovale : 196 millim. Largeur : 146 millim.

Hauteur totale du cuivre : 230 millim. Largeur : 150 millim.

On connaît deux états de cette planche :

I. Avant toute lettre.
II. Avec la lettre.

5. *L'Amour transpercé.*

Une jeune fille, debout, légèrement vêtue à l'antique, et dont la raison paraît égarée, vient de transpercer d'une épée l'Amour, qu'on voit à genoux, devant elle, ayant un bandeau sur les yeux; une femme qui paraît soutenir cette jeune fille regarde avec effroi ce qu'elle vient de faire; à droite, on voit deux lions.

Pièce en hauteur sans nom ni titre.

Hauteur : 207 *millim.*, *y compris* 20 *millim. de marge. Largeur :* 148 *millim.*

On connaît deux états de cette planche :

I. Les contours sont au trait et les ombres sont indiquées par des travaux à la roulette; on voit, à droite, un grand rocher d'où pendent quelques branches, et au fond, à gauche, deux pointes de rocher avec un ciel derrière.

II. Les travaux de roulette ont été enlevés et remplacés par d'autres au burin, qui n'ont pas été achevés dans le bas. Tout le fond a été changé et remplacé par l'antre d'un rocher noir sur lequel les figures se détachent en clair; le caractère en est plus fin et l'effet meilleur.

6. *La Muse.*

Tournée vers la gauche, une jeune Muse, assise sur un siége antique et appuyée sur un piédestal, lit avec attention un manuscrit déroulé. Un Amour debout, sur le bord de son siége, s'appuie sur son épaule.

Petite pièce en hauteur, gravée en manière de lavis, sans titre ni nom d'auteur, et très-rare.

Hauteur : 137 millim., y compris 25 millim. de marge blanche. Largeur : 58 millim.

7. *Le Temps destructeur des choses.*

Le *Temps*, après avoir détruit les monuments, vient, au milieu d'un nuage, répandre les ténèbres sur l'histoire, et jeter l'obscurité sur ce qu'elle avait d'abord consigné sur sa tablette, posée sur des fragments d'antiquité ; mais, par une profonde méditation et l'étude des monuments et des médailles dont on voit un grand nombre à ses pieds, elle parvient à découvrir la vérité et à la mettre en lumière. Derrière elle, à gauche, on aperçoit un obélisque chargé d'hiéroglyphes.

Pièce sans titre ni nom d'artiste.

Hauteur : 157 millim., y compris 6 millim. de marge. Largeur : 103 millim.

8. *Reproduction du même sujet avec quelques corrections.*

Le *Temps*, qui dans la 1^{re} planche était placé sur le nuage, dans celle-ci en est enveloppé. On voit ses deux ailes, au lieu d'une seule qu'on voyait; il tient une faux dans sa main gauche. La tablette de l'*histoire* est appuyée sur un sphinx placé dans le même sens, la tête en avant; quelques incorrections de dessin ont été corrigées ; enfin l'estampe est entourée d'un double trait carré, au-dessous duquel on lit à

droite : *Spiritus Gibelin inv. et sculp.* et au milieu de la marge, *Tempus edax rerum.*

Hauteur : 161 millim., y compris 8 millim. de marge. Largeur : 105 millim.

9. Le Temps.

Les ailes déployées et marchant d'un pas rapide vers la droite, il trace, avec sa faux, des marques de son passage sur la base d'un monument qu'on voit à droite. Grande et belle pièce en hauteur, gravée en manière de crayon et sans aucune lettre.

Hauteur mesurée au milieu : 450 millim., y compris 42 millim. de marge. Largeur : 300 millim.

On connaît deux états de cette planche :

I. C'est celui décrit.

II. Servant de frontispice à *la Description des écoles de chirurgie par Gondoin, Paris* 1780. Dans cet état, sur la base du monument sur lequel le Temps marque son passage, on lit : A L'IMMORTELLE — MÉMOIRE — DE L'HUMANITÉ DE LOUIS XV — ET DE — LA BIENFAISANCE DE LOUIS XVI. Et plus bas : *Jérome Pichault de Lamartiniere premier chirurgien ;* et dans la marge : *Le Temps qui détruit tout agrandira leurs noms.* GIBELIN.

La largeur est la même. La hauteur est de 440 millim., dont 27 millim. de marge.

10. Le Cheval dompté.

Au milieu d'un petit cercle formé par un serpent qui se mord la queue on voit un cheval fougueux allant vers la gauche et retenu par un homme nu qui le modère. Le fond est blanc.

Très-petite pièce sans nom, carrée, portant 25 *millim. en tous sens.*

11. *Allégorie sur le nom de madame Gibelin née Marie Campane* (1).

Une cloche ornée d'un bas relief représentant les trois Grâces, sur le sommet de laquelle se voit la figure de Minerve, et dont l'Amour fait sonner le battant, est suspendue au milieu par une corde, entourée de lauriers, et que tiennent tendue deux hommes posés sur deux rinceaux d'arabesque; plusieurs Amours arrangent autour de la cloche une guirlande de fleurs, au-dessus de laquelle on lit :

alla signora — CAMPANA — sonetto.

Quel che scolpi la donzella di Marte,
Quantunque bella e perfetta che sia,
Dal fabro che ti fè, campana *mia*
Lungi riman superato nell' arte.

Tu sei cosi compita in ogni parte,
Ch' eguale a te credo che non si dia,
Poi che vederti sempre og'un desia ;
Tanto è il piacer solo nel rimirarte !

Il dolce suon, a chi sentir accade,
Di tua voce, te por ch'Orfèo intuona :
Unde ne prova alta felicitade.

In mille modi a dilettar sei buona ;
Ma di quei che bear puo tua beltade
Fra tutti il plu felice à chi ti suona.

(1) En Provence comme en Italie, le mot *campane* ou *campana* est synonyme de *cloche.*

Jolie estampe en hauteur sans nom du maître.

Hauteur sans la marge : 187 *millim.* *Largeur :* 118 *millim.*

12. *Jeune fille dirigeant les traits de l'Amour d'après madame Gibelin.*

Une jeune fille, entourée seulement d'une légère draperie et assise à gauche sur un tertre, tient devant elle un Amour qui la regarde et dont elle dirige la main en lui indiquant, vers la droite, le cœur qu'il doit percer de sa flèche. Jolie petite pièce ronde en manière de crayon rouge se détachant sur un fond resté blanc et sur lequel on lit, à gauche du rond : *Maria Campana inv* et *pinx.* à droite, *a. s. Gibelin delin.* et *sculp.* et plus bas, au milieu, *Le Trait Inevitable,* puis au bas de la planche, *Se vend à Paris, chez la veuve Lagardette, Rue du Roule. Et chez Alibert, jardin du Palais Royal.*

Diamètre du rond : 85 *millim.*

Hauteur du cuivre : 125 *millim.* *Largeur :* 95 *millim.*

On connaît deux états de cette planche :

I. Avant toute lettre (Très-rare.)
II. Avec la lettre, c'est celui décrit.

13. *Groupe de deux enfants.*

Un enfant tenant un oiseau et se dirigeant vers la droite, près d'un tronc d'arbre, d'où sort un serpent, est retenu par un autre, à gauche, qui lui mord le bras et auprès duquel on voit un lézard grimpant à un arbre ; sous le socle du groupe, dont le fond est blanc, on lit : *Dessiné* et *gravé par L. A. Gibelin* et plus

bas, au milieu, *Groupe Antique de marbre blanc, trouvé à Vienne, département de l'Isère.*

Largeur du cuivre : 82 millim. Hauteur : 78 millim.

On connaît deux états de cette pièce :
I. Avant toute lettre.
II. Avec les inscriptions rapportées, c'est celui décrit.

14. *Reproduction du même groupe plus en grand.*

Il est entièrement semblable à l'autre ; seulement le tronçon d'arbre, à droite, est plus élevé.

Largeur du cuivre : 170 millim. Hauteur : 112 millim.

15—17. *Petites têtes de fantaisie sans nom et rares.*

Hauteur du cuivre : 62 millim. Largeur : 48 millim.

15.

(1) Jeune femme en buste ayant le sein droit nu et sur la tête un petit chapeau rond garni de fleurs, qu'elle montre de la main.

16.

(2) Tête de vieillard coiffé d'un bonnet de laine et portant barbe. Il est vu de trois quarts, tourné à gauche et regardant en bas.

17.

(3) Tête de soldat coiffé d'un casque en poil avec une double aigrette et une large visière relevée portant ombre sur sa figure. Il est vu de face et regarde vers la gauche.

18—20. TABLEAUX DE L'ÉCOLE DE CHIRURGIE.

18. *L'Accouchement.*

Une femme presque nue est en proie aux douleurs de l'accouchement; tandis que l'accoucheur reçoit l'enfant, le mari et trois femmes lui tiennent les membres; une quatrième femme indique une commission à faire à une jeune fille qui sort à droite. Enfin, du côté gauche, on voit la vieille mère apportant un lange qu'elle vient de faire chauffer sur une braisière. Toutes les figures sont vêtues à l'antique.

Dans la marge, on lit sous le trait carré, à gauche : *Inventé et peint par Æ. Gibelin,* et à droite, *Gravé à l'eau forte par le même,* puis au milieu en quatre lignes : L'ACCOUCHEMENT — *D'après l'un des Tableaux de la nouvelle École de Chirurgie.* — *Dedié à Monsieur Joseph David.* — *A Paris, chez la veuve la Gardette M*de *d'Estampes, rue du Roulle.*

Très-belle pièce en largeur.

Largeur : 460 *millim. Hauteur :* 290 *millim., y compris* 58 *millim. de marge.*

On connaît trois états de cette planche :

I. Avant l'ombre portée du trépied à gauche sur le carreau blanc, qui a presque disparu dans l'état suivant ; avant les tailles croisées horizontales sur les autres carreaux blancs ; avant plusieurs ombres renforcées dans le groupe principal. (Très-rare.)

II. Entièrement terminé, mais avant toute lettre. (Rare.)

III. Avec les inscriptions rapportées, c'est celui décrit.

19. *La Saignée.*

Une femme couchée la tête à droite tend son bras au chirurgien qui opère la saignée; un vieillard à gauche reçoit le sang dans une coupe, et derrière lui une femme apporte sur un plateau un carafon et un verre, tandis qu'une vieille, derrière le lit, éclaire avec un flambeau et tient une bandelette. Gravure au simple trait, dans un rond, sans nom ni titre.

Diamètre du rond : 214 *millim.*

Largeur du cuivre : 305 *millim. Hauteur :* 265 *millim.*

20. *Le Livre de la Nature.*

Esculape, debout à droite, soutient un médaillon, sur lequel on voit la Nature assise sur un trône, et tenant sur ses genoux son grand livre, sur lequel on lit : NATURÆ ARCANA ARTIS MIRACULA ; de l'autre côté du médaillon, à gauche, *Hygie*, dans l'attitude de la méditation, tend sa coupe au serpent, emblème de la Prudence.

Petite pièce au simple trait, sur un fond blanc, au haut duquel on lit : *il est ouvert pour tous : heureux qui peut y lire.*

Largeur du cuivre : 118 *millim. Hauteur :* 90 *millim.*

On connaît deux états de cette planche :

I. Avant l'inscription du haut. (Rare.)

II. Avec l'inscription, c'est celui décrit.

21—23. SUJETS ALLÉGORIQUES SUR LA RÉVOLUTION FRANÇAISE.

21. *La Coalition contre la République.*

Vue à mi-corps, sous la figure d'une jeune femme forte et bien membrée, la République française tient avec effort, sur sa tête, le bonnet de la liberté que les puissances de l'Europe s'efforcent de lui arracher; à droite, on voit l'Angleterre, l'Espagne, l'Italie, et, à gauche, les trois *grandes puissances du Nord.*

Composition gravée à l'eau-forte et au pointillé dans un rond, laissant le reste du cuivre en blanc. Dans le bas on lit : *La Coalition — Se vend A Paris chez Depeuille Rue des Mathurins St. Jacques aux deux Pilastre d'or.*

Diamètre du rond : 188 *millim. de haut sur* 183 *millim. de large.*

Hauteur du cuivre : 216 *millim. Largeur* : 187 *millim.*

On connaît deux états de cette planche :

I. Avant les lettres R F sur la médaille de la république et avant toute lettre. (*Très-rare.*)

II. Avec les lettres R F et les inscriptions rapportées, c'est celui décrit.

22. *L'Union des Républiques.*

Au centre, la République française, ayant autour d'elle six nouvelles Républiques, chante à l'unisson avec elles le *Te Deum laudamus*, noté sur une pancarte qu'elle tient d'une main, tandis que de l'autre elle bat la mesure. On distingue au premier plan,

à gauche, la République batave portant dans sa coiffure une tête d'éléphant, et, à droite, la République italienne coiffée d'un réseau d'où sortent de grandes nattes de cheveux.

Charmante composition gravée comme la précédente.

Sous le rond on lit, à gauche et à droite : *Inventé et Gravé par — Esprit. Antoine Gibelin* et au milieu, *L'Unisson — Faisant Pendant à la Coalition* — puis à la gauche du bas, *Se vend a Paris chez Dépeuille rue des Mathurins* et à droite, *Et chez l'Auteur Rue et Maison de Sorbonne.*

Diamètre du rond : Sur la hauteur 185 *millim., et sur la largeur* 182 *millim.*

Hauteur totale du cuivre : 208 *millim. Largeur :* 185 *millim.*

On connaît deux états de cette planche :

I. Avant les mots *Te Deum laudamus* sur la pancarte, avant le mot *Italienne* sur le bandeau de cette république et avant toute lettre dans la marge. (*Très-rare.*)

II. Avec toutes les inscriptions sus-décrites.

23. *La Restauration.*

A droite, sur une barque ornée d'un écusson aux armes de France, on voit le roi Louis XVIII habillé en guerrier romain, abordant sur le sol français, et saisissant une poignée de palmes qu'il cueille sur un palmier, autour duquel la barque est amarrée par la Victoire, qui y attache le câble garni de feuilles de laurier. Au bas, sur la plage, on lit : *Spir. Ant. Gibelin inv. et dedic.;* composition dans un rond au simple trait.

Diamètre du rond : 145 *millim.*

P. J. DE LOUTHERBOURG.

PHILIPPE-JACQUES DE LOUTHERBOURG (1), peintre, graveur à l'eau-forte et à l'imitation du lavis, naquit à Strasbourg le 31 octobre 1740; son père était peintre en miniature, et mourut à Paris en 1768. Après avoir commencé ses études dans son pays, il vint à Paris à l'âge de quinze ans, et se perfectionna sous *Casanova;* bientôt il se fit connaître par son talent à peindre des batailles, des chasses et des paysages. En 1767, il fut reçu académicien sur un tableau de bataille. Depuis, il exposa successivement, au Louvre, des tableaux qui augmentèrent sa réputation; mais l'espoir d'augmenter sa fortune le porta à se rendre en Angleterre en 1771. Il y reçut un traitement de 1,000 livres sterling pour faire les croquis des décorations du grand Opéra, et eut dans ce pays un grand succès. Beaucoup de ses tableaux et compositions ont été gravés par Bartolozzi, Woollet, Foulquier et autres; lui-même grava à l'eau-forte et en manière de lavis, avec beaucoup de talent, ses propres compositions : nous allons en décrire 44, c'est tout ce que nous avons pu en découvrir.

Loutherbourg mourut à Londres en 1813.

(1) Dans une notice sur cet artiste, insérée dans le *Magasin encyclopédique*, 1809, on prétend qu'il serait plus exact de l'appeler *Lutherburg;* comme il a toujours signé *Loutherbourg,* nous nous sommes conformé à cette signature.

OEUVRE

DE

P. J. DE LOUTHERBOURG.

1 – 6. PREMIÈRE SUITE DE SOLDATS EN HAUTEUR.

Hauteur des pièces de cette suite et de la suivante : 114 à 116 millim., dont 5 à 7 millim. de marge. Largeur : 74 à 78 millim.

On connaît trois états de cette suite :

I. Avant la lettre, les numéros et le trait carré. (Rare.)

II. Avec la lettre, le trait carré et les numéros, c'est celui décrit.

III. Le titre, qui se trouvait dans la marge du premier morceau, est reporté sur une pierre sur laquelle est assis un soldat, et, à la place de ce titre, on lit : *se vend à Paris chez Lenfant rue Poissonniere au coin du Boulevard maison de Mr. Robert Peintre en carrosses; et chez Niquet place Maubert près la rue des Lavandières.*

1.

(1) Soldat coiffé d'un bonnet à poil et cuirassé : il est assis sur une pierre, tourné à gauche, et a la main appuyée sur son bouclier.

Dans la marge du bas on lit : *Ire Suite de Soldats dessinés et gravés par P. J. Loutherbourg. — Peintre du Roy. — Se vend chez l'auteur rue du Bacq à côté des Missionnaires Etrangers.*

Dans la marge du haut, à droite, se voit le n° 1.

2.

(2) Soldat debout, vu par le dos, et se dirigeant

vers la droite : il est coiffé d'un casque et cuirassé, et s'appuie sur sa lance ; derrière lui, à gauche, on voit à terre un casque et un bouclier, et, plus loin, une montagne. Le n° 2 est dans la marge du haut, à droite.

3.

(3) Soldat sauvage vu de face et coiffé d'un casque à plumes : il tient en l'air, de ses deux mains, une massue dont il menace quelqu'un ; derrière lui on voit un homme mort étendu à terre. En haut, dans la marge, le n° 3.

4.

(4) Soldat debout, coiffé d'un casque rond et cuirassé : il est vu de face, baissant la tête et appuyé sur un drapeau. A gauche, au second plan, on voit un autre soldat couché et vu par le dos. Le n° 4 est dans la marge du haut, à droite.

5.

(5) Officier debout, portant un casque à plumes, une cuirasse et une épée au côté : il se dirige vers la gauche, tenant sa lance de la main droite et faisant, de l'autre, un commandement du côté droit ; dans la marge au-dessus, se trouve le n° 5.

6.

(6) Soldat cuirassé, tenant son bouclier d'une main et, de l'autre, une épée dont il vient de frapper un homme étendu mort entre ses jambes : il se dirige

vers la droite; dans la marge du haut, du même côté, est le n° 6.

7—12. DEUXIÈME SUITE DES FIGURES EN HAUTEUR.

7.

(1) Vieux fumeur assis, les coudes appuyés sur une pierre et tourné vers la gauche : il est coiffé d'un bonnet tombant sur son œil, tient sa pipe à la bouche d'une main et porte l'autre sous son manteau. Sur la pierre on lit : *Seconde suite des Figures dessinées et gravées par* **P. J.** *Loutherbourg — Peintre du Roy,* — et dans la marge, *Se vend chez l'Auteur rue du Bacq à côté des Missionaires Etrangers.* Le n° 1^{er} est dans la marge du haut, à droite.

8.

(2) Ivrogne coiffé d'un bonnet, assis sur un baquet et tourné vers la droite : il tient, de la main gauche élevée, un verre de bière qu'il laisse se répandre, et, de l'autre, un pot, couché à terre et qui se vide; le n° 2 est dans la marge du haut.

9.

(3) Un homme vu par le dos, tenant, en dansant, un violon et un archet, fait danser deux chiens savants, un à gauche, vu en face, habillé en femme, et l'autre assis, vu par le dos, habillé en homme. Le n° 3 placé comme le précédent.

10.

(4) Sur une estrade, un faiseur de tours, vu de profil et tourné à droite, montre une pièce de monnaie d'une main et tient l'autre plus élevée; derrière lui on voit une table couverte d'un tapis avec trois gobelets posés dessus, et devant, à droite, un petit singe habillé, assis sur l'estrade. Le n° 4 placé comme sur les pièces précédentes.

11.

(5) Jeune femme coiffée d'un bonnet et portant une charge de légumes dans son jupon qu'elle relève jusqu'à ses genoux : devant elle, à gauche, on voit sa hotte couchée à terre. Le n° 5 placé comme les précédents.

12.

(6) Homme debout, coiffé d'un chapeau à plumes et vêtu d'une veste et d'une large culotte : il s'appuie sur une lance, regardant en face et tenant sa main gauche sur sa hanche; à gauche, on voit un de ses camarades, assis à terre et vu par le dos, et, dans le lointain, une montagne. Le n° 6 placé comme les précédents.

15—16. TROISIÈME SUITE. LES QUATRE HEURES DU JOUR; PAYSAGES EN LARGEUR.

On connaît deux états de ces planches :
Avec l'adresse de l'auteur, c'est celui décrit.
II. Cette adresse enlevée, on lit en place : *se vend à Paris*

chez *Lenfant rue Poissonniere au coin du Boulevard maison de M*r*. Robert peintre en carrosses. Et chez Niquet place Maubert près la rue des Lavandieres.*

13. Le Matin.

(1) Le soleil se lève au milieu, derrière une mer calme, couverte, à droite, de plusieurs barques, et, dans le lointain, d'un navire à trois mâts ; à gauche, en avant d'un bord escarpé au delà duquel s'élève un bouquet d'arbres, on voit, au bas d'un escalier rustique, deux petites barques qu'un homme cherche à démarrer. Dans la marge, on lit, sous le trait carré, à gauche : *Dessiné et gravé par P. J. Loutherbourg,* au milieu, *Le Matin,* puis à droite, *Troisième suite,* et au-dessous : *Se vend chez l'Auteur, rue du Bacq à côté des Missionnaires Etrangers.*

Largeur : 186 *millim. Hauteur :* 118 *millim., dont* 9 *millim. de marge.*

14. Le Midy.

(2) Au milieu d'une tempête contre laquelle luttent, à gauche, deux barques à voiles sur une mer houleuse, le soleil se fait jour derrière les nuages et éclaire tout le devant de la composition ; sur le devant, à droite, au delà des rochers, on voit sur un bord escarpé une vigie et un bouquet d'arbres.

Dans la marge, on lit, à gauche : *Dessiné et gravé par P. J. Loutherbourg,* et au milieu : *Le Midy.*

Largeur : 182 *millim. Hauteur :* 116 *millim., y compris* 8 *millim. de marge.*

15. *Le Soir.*

(3) A gauche, sur une plage au bord de la mer, on voit, en avant d'une cabane en planches, un pâtre menant un troupeau composé de trois vaches, quatre moutons et un chien; à droite, derrière un rocher sur lequel deux hommes sont assis, on aperçoit des barques à voiles se dirigeant vers le bord. Dans la marge, on lit à gauche : *Dessiné et gravé par P. J. Loutherbourg*, et au milieu : *Le Soir.*

Largeur : 181 *millim. Hauteur :* 115 *millim.*, dont 7 *millim. de marge.*

16. *La Nuit.*

(4) A l'horizon d'une mer calme, on aperçoit la lune commençant à paraître et se réfléchissant dans l'eau jusqu'au bord de la planche; au milieu, à côté, on voit une grande barque à voiles se dirigeant vers le bord à droite, où trois hommes se chauffent autour d'un grand feu. La gauche est occupée par un rocher escarpé couvert de broussailles. Dans la marge on lit, à gauche : *Dessiné et gravé par P. J. Loutherbourg*, et au milieu : *La Nuit.* (*Belle pièce.*)

Largeur : 182 *millim. Hauteur :* 122 *millim.*, dont 7 *millim. de marge.*

17. *La Vache et l'Anon.*

A gauche, une vache se dirigeant à droite, et plus loin un ânon vu de trois quarts, traversent un gué. Le fond est occupé par un bord escarpé garni de

broussailles, et plus loin par une petite colline. Dans la marge, sous le trait carré à gauche, on lit, tracé de la main du maître : *de Loutherbourg.* (*Jolie pièce en travers.*)

Largeur : 122 millim. Hauteur : 72 millim., dont 7 millim. *de marge.*

Il existe de cette pièce une jolie copie et des plus trompeuses par de Saint-Nom, qui a contrefait la signature du maître ; il est fort difficile de la distinguer, quand on ne peut la comparer à l'original. Voici les remarques les plus sensibles : les poils de la tête de l'âne sont formés par des tailles verticales laissant un clair au milieu, tandis que, dans l'original, cette touffe est noire et ébouriffée. Sur le garrot de la vache, au-dessus de la cuisse, il y a trois méplats au lieu de deux ; enfin la largeur de l'estampe est moindre de 1 millimètre. Il y a encore une seconde copie également bien, mais un peu plus haute et moins large et en contre-partie. On lit au bas, à gauche : *Louterbourg inv.* et à droite, *De Lasalle. sculp.*

18. *Le Repos du Pâtre.*

Derrière son chien, couché sur le devant à gauche, un pâtre assis tend la main à un veau pour lui donner à manger ; en avant, on voit une vache couchée ; une autre debout, tournée de profil à droite, et au second plan quelques chèvres ; le fond est occupé par des rochers escarpés et par quelques arbres à droite, au-dessous desquels on lit, sur le terrain, le nom du maître tracé de sa main et ainsi écrit : *Loutherboug.*

Largeur : 235 millim. Hauteur sans la marge presque nulle : 115 millim.

19. *La tranquillité champêtre.*

Assis à terre, à droite, les jambes étendues vers la gauche, un jeune pâtre joue de la flûte en gardant son troupeau composé de trois moutons, d'un bouc, d'une chèvre et de deux vaches, la première couchée et ruminant, la seconde debout, derrière, regardant au fond et agitant sa queue. Le haut de la droite est occupé par un vieux sapin. Dans la marge on lit, sous le trait carré, à gauche : *Dessiné et gravé par P. J. Loutherbourg peintre du Roi.* et au milieu le titre suivant : TRANQUILLITÉ CHAMPETRE, puis au-dessous ces quatre vers :

> *Ce riant paysage où l'œil est enchanté,*
> *Ce calme d'un beau jour exprime*
> *La paix et la sérénité*
> *De la vertu qui nous anime.*

(*Belle pièce en hauteur.*)

Hauteur : 312 millim., y compris 45 millim. de marge. Largeur : 208 millim.

On connaît sept états de cette planche :

I. Celui décrit. (*Très-rare.*)

II. Le titre et les vers du 1er état ont été effacés ; on voit en place, au milieu, un écusson d'armoiries posé sur des bouquets de roses, et de chaque côté, en deux colonnes, le titre rétabli, et une dédicace par *Loutherbourg* à M^{me} la marquise *de Gouy*, dame de Madame. (*Rare.*)

III. On lit dans la marge à gauche : *se vend à Paris chez Lenfant rue Poissonniere au coin des Boulevards maison de M^r. Robert Peintre en carrosses.*

IV. A la suite de l'adresse de Lenfant, on lit celle de *Maigret* et celle de *Mathenet*.

V. Les adresses de ces deux derniers ont été effacées et remplacées par celle de *Niquet*.

VI. L'adresse de *Lenfant* et celle de *Niquet* ont été effacées et remplacées par ces mots : *A Paris chez Martinet*.

VII. Les armoiries effacées.

20. *La bonne petite Sœur, pendant de la pièce précédente.*

Debout, au milieu de la composition, une jeune villageoise, coiffée en cheveux et le jupon retroussé, donne du lait à boire à son petit frère, tandis que celui-ci donne son morceau de pain à un gros chien qui est derrière lui ; à droite, on voit une vache mangeant à un râtelier, et, en avant, un ânon couché, un bouc et un mouton. Dans la marge on lit, sous la partie gauche du trait carré qui n'est pas encore tracé au milieu : *Dessiné et gravé par P. J. Loutherbourg Peintre du Roi*. et au milieu : LA BONNE PETITE SOEUR. puis, au-dessous, les quatre vers suivants :

Depuis que vous êtes des nôtres
L'Amour pend la Truelle aux traits de son carquois
Notre Ordre vous tient sous ses loix
Mais tous les Cœurs sont sous les votres.

Hauteur : 314 *millim.*, dont 47 *millim.* de marge. Largeur : 208 *millim.*

On connaît sept états de cette planche :

I. C'est celui décrit. (*Très-rare.*)

II. Le titre et les vers du 1^{er} état ont été effacés, et en place on voit, au milieu, un écusson d'armoiries attaché avec

des banderoles à des bouquets de roses, et de chaque côté, divisés en deux parties, le titre rétabli et une dédicace par *Loutherbourg* à M^me la vicomtesse *d'Arsy*. (*Rare*.)

Les cinq autres états, avec les changements d'adresses pareils à ceux de la pièce précédente.

21. *Matelot oriental.*

Coiffé d'un bonnet rabattu sur le côté et portant une large culotte, un matelot, les mains derrière le dos, se tient debout, en face, regardant le spectateur; sa pipe est pendue à son côté; à droite, on aperçoit le bout d'une barque avec un long tonneau dessus; le haut du ciel est blanc. (*Jolie pièce en hauteur, sans le nom du maître et très-rare.*)

Hauteur sans la marge : 117 *millim. Largeur :* 77 *millim.*

22. *Le Baiser du Savetier.*

Coiffé d'un chapeau à trois cornes, et devant sa table, sur laquelle on voit un soulier à talon, un savetier, debout, tient par la taille une jeune fille coiffée d'un bonnet, et allonge les lèvres pour lui donner un baiser qu'elle paraît recevoir volontiers, passant son bras sur le sien; à gauche, on voit une espèce de chaise en l'air dont le pied de derrière passe au delà du trait carré dans la marge, où il projette une ombre. (*Jolie pièce en hauteur sans le nom du maître et très-rare.*)

Hauteur : 112 *millim.*, *dont* 20 *millim. de marge. Largeur :* 50 *millim.*

23. *Les Joueurs de Trictrac.*

Au milieu d'un café, deux amateurs font une partie de *trictrac :* l'un, vu par le dos, porte un chapeau à trois cornes, et l'autre, vu presque de face, tient d'une main son cornet et, de l'autre, un petit verre; trois amateurs suivent la partie; un d'entre eux, derrière lequel est un abbé, porte des lunettes et est appuyé sur sa canne. A gauche, deux autres personnages règlent leur compte avec la dame du comptoir, grosse maman vue de face, au-dessus de laquelle on lit, sur un écriteau fixé au mur : ANNEE. CH. MDCCLXIII. A droite, sur le plancher, on lit, écrit par le maître : *Loutherbourg.* (*Pièce burlesque en travers.*)

<small>Largeur : 196 millim. Hauteur sans la marge : 133 millim.</small>

24. *La Boutique du Barbier.*

A gauche, en avant d'un personnage vu par le dos, qui remet sa perruque en se regardant dans la glace, on voit un barbier, vu de profil, qui lave le menton d'un autre particulier dont la tête est tellement renversée en arrière qu'il ne reste de visible que le dessous de son grand nez. A droite, le maître barbier, gros homme à perruque ronde, déroule les papillotes d'un vieillard assis, tandis qu'un jeune carabin les passe au fer; derrière eux, un ouvrier, coiffé d'un bonnet, fouille à son gousset pour solder au comptoir ce qu'il doit; sur le carreau resté blanc, on lit : *Loutherbourg* 1770.

Petite pièce en travers, presque au trait, et dont tous les personnages sont en charge; elle est très-rare.

Largeur de la planche qui est sans trait carré : 152 *millim.* *Hauteur :* 70 *millim.*

25—30. PORTRAITS EN CHARGES DE DIVERS PERSONNAGES ANGLAIS.

Hauteur des planches de cette suite : 158 *millim. Largeur des planches :* 118 *millim.*

On connaît trois états de ces pièces :

I. Avant toute lettre. (*Très-rare.*)

II. On lit au bas, à droite, au-dessus du trait carré : *P. J. de Loutherbourg Fecit.* et sous ce même trait, *Torre Excut.* puis au milieu de la marge, le nom du personnage en anglais, tel qu'il va nous servir pour nos dénominations, et au-dessous, également en anglais : *Published According to act of Parlt. Febry.* 10th. 1775. (*Rare.*)

III. Le nom de *Torre* est effacé, ainsi que l'autorisation de 1775; on lit en place : *London Printed for R. Sayer & J. Bennett n°.* 53. *Fleat street as the Act directs* 26 *Decr.* 1776.

25. *From the Haymarkett.*

Il est vu de profil tourné vers la droite et regardant en l'air : de la main gauche il tient un petit chapeau rond et porte l'autre main à la boutonnière de son habit garni de brandebourgs; sa frisure et sa cravate sont de dimension exagérée.

26. *From Oxford.*

Coiffé d'une énorme perruque ronde surmontée

d'un petit chapeau à trois cornes, il est vu de profil la bouche béante et tourné à gauche, les mains dans les poches de sa redingote; son ventre est d'un tel volume qu'il paraît aussi gros que haut.

27. *From Laton.*

D'une maigreur extrême, les mains dans les poches de sa culotte et ayant sous le bras une petite canne à bec-de-corbin, il est vu de profil et marche vers la droite, la tête en l'air.

28. *From Wales.*

Coiffé d'un chapeau dont la corne de devant est très-relevée et vêtu d'un large habit, il s'avance, les pieds en dedans, vers la droite, ayant les mains dans les poches d'une grande veste et regardant en face.

29. *From Warwick Lane.*

D'une maigreur excessive, coiffé d'une large perruque ronde et d'un petit chapeau à trois cornes, il marche à grands pas vers la gauche, appuyé sur sa canne et portant la main à la poche de sa redingote; quatre petits papillons voltigent devant lui.

30. *From Soho.*

Coiffée d'un énorme chapeau qui ne laisse voir qu'une espèce de figure de singe au-dessus d'un corps tenant du squelette, elle est tournée de pro-

fil à droite, ayant ses coudes en arrière et ses mains sur son ventre ; elle est chaussée de souliers à talons d'une hauteur démesurée.

31. *Vignette pour la scène IV du IV^e acte de l'École des femmes de Molière en anglais* (1).

Debout, appuyés sur leur canne et leur chapeau à la main, Arnolphe et Alain échangent les dernières paroles de la scène, tandis que Georgette, vue de profil au second plan à gauche, porte la main à son menton et semble se féliciter de la scène qui vient de se passer. Sur le mur au-dessus on voit un portrait ovale entouré de guirlandes. Dans la marge, sous le trait carré à droite, on lit : *P. J. de Louterbourg invent. et sculp.* et au milieu ce titre, *Act 4th. Scene 4th in the Scool for Wives.* (*Jolie pièce.*)

Hauteur : 173 *millim.*, y *compris* 18 *millim. de marge. Largeur :* 95 *millim.*

32. *Quatre têtes séparées sur la même planche.*

A gauche, dans le haut, tête d'Oriental portant un bonnet fourré avec deux plumes, tournée à droite mais regardant en face ; au-dessous se trouvent les lettres *P. L. I.* Dans le bas, tête de vieillard chauve et ayant une grande barbe : tourné de trois quarts à droite, il regarde vers la terre. On lit au-dessous,

(1) Nous ignorons s'il existe d'autres vignettes de notre maître pour les pièces de Molière.

tracé par le maître, *inv. Loutherbourg* 1770. A droite, dans le haut, la tête d'un musulman à grande barbe; coiffé d'un grand turban, il est vu de face regardant vers la gauche; au-dessous on lit, écrit de la main du maître : *Loutherbourg*. Dans le bas une tête de nègre vu de profil et regardant à droite : il a des boucles d'oreilles et les cheveux retroussés sur la tête. On lit au-dessous, de la main du maître : *Loutherbourg inv.*

Largeur de la planche : 221 *millim. Hauteur* : 169 *millim.*

PIÈCES EN MANIÈRE DE LAVIS.

33—36. MARONITES.

33. *Le Prince Joseph des* MARONITTES *chrétien du Rit grec, habitant de la Terre Sainte.*

(1) Coiffé d'un riche turban et vêtu d'amples habits orientaux, il est debout vu de face, s'appuyant d'une main sur une petite canne à béquille et tenant l'autre à sa ceinture dans laquelle est passé un poignard; près de lui, à gauche, on voit un trophée d'armes, et au second plan deux hommes fumant leur pipe. Dans la marge on lit, sous le trait carré à gauche : *Inv. et Gravé par P. J. De Loutherbourg* et au milieu le titre ci-dessus rapporté.

Hauteur de cette pièce et des suivantes : 200 à 201 *millim. sans la marge, portant* 25 *millim. Largeur* : 160 à 162 *millim.*

On connaît deux états de cette planche et des trois autres :

I. D'eau-forte pure avant le lavis.
II. Terminé, c'est celui décrit.

34. *Fils aîné du Prince des MARONITES en habit de voyage.*

(2) Assis sur une pierre, la main droite appuyée sur sa hanche, il est vu de face, fumant sa pipe qu'il tient de l'autre main; à gauche, à terre, on voit son sabre et une hache. Dans la marge, à gauche: *Inv. et Gravé par P. J. de Loutherbourg* et au milieu le titre ci-dessus rapporté.

35. *Fils cadet du prince des MARONITTES en habit de guerre.*

(3) Il est debout vu de face, la main gauche appuyée sur sa hanche et tenant son arc de l'autre main; à droite, on voit un sabre et un bouclier pendus à un bout de tronc d'arbre, et à terre un carquois plat rempli de flèches. On lit dans la marge, à gauche: *Inv. et Gravé par P. J. de Loutherbourg* et au milieu le titre rapporté ci-dessus.

36. DOMESTIQUE MARONITTE *de la suitte du Prince..*

(4) Il est assis à gauche et tourné vers la droite, le coude appuyé sur une grosse pierre; il porte la main à sa tête et de l'autre main il tient un grand sabre entre ses jambes. Dans la marge on lit, à gauche: *Inv. et Gravé par P. J. De Loutherbourg* et

à droite, *Peintre du Roy*, puis au milieu au-dessous du titre ci-dessus rapporté, *A Paris Chés l'Auteur rue Cocquilliere à cotés du Maréchal.*

37. *Délivrance d'un Prisonnier.*

Au milieu d'une vaste prison et en avant d'une colonne, un personnage debout commande à deux hommes d'ôter les fers d'un vieillard dans les bras duquel se précipite une jeune femme suivie de deux enfants; sur le second plan, à gauche, on voit trois soldats assis ou couchés; et, à travers une grande arcade, un vieillard appuyé sur un petit mur. Dans la marge, on lit, à gauche : *Inv. et gravée par P. J. Loutherbourg,* et à droite : *Peintre du Roi,* puis au milieu, en une ligne divisée par des armoiries : LA NATURE A MON — FREMIER HOMMAGE, grande pièce en travers.

Largeur : 544 millim. Hauteur : 403 millim. sans la marge portant ?

38. *Une Exposition de tableaux.*

Plusieurs personnages grotesques sont en admiration devant des tableaux; le principal groupe occupe le milieu, portant ses regards vers la droite : il se compose d'un gros homme court, en perruque, appuyé sur sa canne; d'un enfant ébahi, les bras pendants; d'un amateur avançant le nez près d'un tableau pour le mieux voir; et de trois autres personnages, dont une dame sèche, coiffée d'un chapeau relevé par derrière. Sur le second plan, à gauche,

on voit un homme assis, et plus loin, un autre debout regardant avec une lunette d'approche. Dans la marge, on lit, à gauche : *P. J. de Loutherbourg Inv. et Fecit.* et au milieu, le titre en anglais : **AN EXHIBITION**, puis au-dessous : *Pub. According to Act of Parliament january* 29. 1776. *by V. M. Picot n° 16 in the strand. London.*

Largeur : 233 millim. Hauteur : 193 millim., sans la marge portant 17 millim. ?

On connaît deux états de cette planche :

I. Faite au simple lavis d'un bistre foncé ; on lit seulement dans la marge : **THE ACADEMY** et la signature comme dans l'état décrit. (*Très-rare.*)

II. Avec des travaux à la pointe pour arrêter les contours et les ombres, et avec les inscriptions ; c'est celui décrit. (*Rare.*)

39. *M. Weston et Dragon.*

Ce personnage anglais, représenté en charge, nu-tête, avec un habit habillé et se dirigeant vers la droite, est appuyé sur un gros chien de Terre-Neuve dont il tient la chaîne. Derrière, on voit une palissade en vieilles planches en avant d'un paysage ; le tout circonscrit dans un trait ovale, sous lequel on lit à gauche : *P. J. de Loutherbourg Fect*, et à droite, *Torre Excudit,* puis au milieu au-dessus d'un second trait ovale, et en anglais : *M. Weston & Dragon in the Rival Canditates.* Enfin, tout au bas de la planche, l'adresse de *Torre* avec l'autorisation de 1775. (*Pièce rare.*)

Hauteur de l'ovale : 156 millim., et de la planche 189 mil-

lim. Largeur de l'ovale : 108 *millim., et de la planche* 135 *millim.*

PAYSAGES.

40. *Les Travaux rustiques.*

Sur le devant, en travers de l'estampe, deux laboureurs sont occupés à réparer une charrue dont les bœufs dételés sont debout derrière un chien assis; au second plan, un homme décharge une voiture de gerbes près d'une grange dans laquelle trois hommes battent du blé; pièce en hauteur, entourée d'un trait carré sous lequel on lit à gauche : *Loutherbourg fecit,* et au milieu de la marge : LES TRAVAUX RUSTIQUES, puis au-dessous : *Se vend à Paris chez Basan et Poignant, Mds d'Estampes, rue et hôtel Serpente.*

Hauteur : 227 *millim., dont* 10 *millim. de marge. Largeur* : 162 *millim.*

41. *Les Douaniers.*

Sur une plage, au bord de la mer, on voit deux douaniers cherchant dans une malle s'il s'y trouve des objets prohibés; le propriétaire a l'air de s'expliquer; en avant, un garde est couché sur des ballots; à droite, sur la mer, on voit une barque avec des passagers; le tout est circonscrit dans un trait ovale, au-dessous duquel on lit à gauche : *P. J. de Loutherbourg inv. et fecit,* et plus bas, au milieu de la marge : *Dedicated to* **DAVID GARRICK** *Esqr. as a* **TESTIMONY** *of his Regard. by P. J. de* **LOU-**

THERBOURG, et au bas, à gauche, l'adresse de *Picot*.

Largeur de l'ovale : 318 millim., et de la planche 326 millim. Hauteur de l'ovale : 223 millim., et de la planche 245 millim.

42. *Le Coup de vent.*

A droite, un Anglais monté sur un cheval qui rue voit son chapeau s'envoler au vent, tandis que son postillon, suivi d'un chien, donne un coup de fouet au cheval. Au second plan, un voyageur à pied lutte contre le vent, et dans le lointain, à gauche, on aperçoit sa voiture, et à droite la mer; il n'y a ni lettre ni signature; peut-être l'épreuve que nous avons vue est-elle un premier état avant la lettre. Cette pièce, aussi dans un ovale, sert de pendant à la précédente et est de même grandeur.

43. *Le Joueur de hautbois.*

Un berger, assis à terre sur un petit tertre et tourné vers la droite, joue du hautbois auprès d'un autre qui l'écoute attentivement, la tête appuyée sur son bras. A gauche, en avant de quelques arbres, on voit le chien dormant, et, au-dessus, un mouton dont on n'aperçoit que la tête. Il n'y a ni titre ni signature, non plus que sur la pièce suivante; on lit seulement sur les épreuves qui sont au cabinet des estampes de la bibliothèque impériale, écrit avec un crayon : *Loutherbourg fecit London.*

Largeur : 218 millim. Hauteur : 210 millim., dont 30 millim. de marge.

44. *La Cage.*

Un jeune pâtre, assis à terre, tourné vers la gauche, tient entre ses jambes une cage dans laquelle il regarde; plus loin, à gauche, une jeune fille, la main appuyée sur la jambe du jeune garçon, regarde aussi la cage en levant l'autre main; derrière eux on voit quelques arbres, et sur le devant, à gauche, un chardon.

Largeur : 210 *millim. Hauteur :* 207 *millim., dont* 35 *millim. de marge.*

J. L. DESPRÉE.

Jean-Louis Desprée (1), Despré, Després, ou Desprez, comme il a indifféremment signé sur ses différentes pièces, fut architecte, peintre et graveur à l'eau-forte et en manière noire, et naquit à Lyon vers 1740. Il s'était déjà fait un nom, était connu à Paris par plusieurs travaux et était professeur de dessin à l'école royale militaire lorsqu'il concourut pour le prix d'architecture en 1776 et obtint le premier; il se rendit alors à Rome, où il fut employé par l'abbé *de Saint-Nom* pour son voyage pittoresque de Naples. En 1783, Gustave III, roi de Suède, ayant fait un assez long séjour à Rome, fut charmé de ses talents et l'emmena avec lui; il le chargea d'abord de peindre les décorations pour l'opéra de *Gustave Vasa;* plus tard il lui demanda un projet pour un château qu'il voulait faire élever à Haga, près de Stockholm; le projet fut accepté, mais la mort de Gustave, arrivée en 1792, en empêcha l'exécution. Dans les années qui avaient précédé cette mort, la guerre ayant éclaté entre la Suède et la Russie, et la victoire étant

(1) Nous avons cru devoir adopter cette première manière d'écrire le nom, qui est celle qu'on trouve sur les portraits, parce que là sa signature nous a paru être bien authentiquement de sa main, étant accompagnée d'un parafe.

restée à Gustave, il commanda à Desprée quelques tableaux représentant plusieurs épisodes de cette guerre, et entre autres, en 1790, la bataille navale de *Suenksund*, qui fut fort admirée. Il mourut à Stockholm en 1804.

Comme graveur à l'eau-forte, on lui doit, entre autres, la pièce ayant pour titre, *Chimère de M.ʳ Desprez*. C'est tout ce qu'on peut imaginer de plus bizarre comme composition, mais l'exécution en est admirable. Dans les cinq pièces qu'il a gravées en manière noire et que nous allons décrire, on remarque celle qui représente la *Prise de Sélinonte par Annibal*, qui est d'un effet extraordinaire; nous décrirons ensuite dix-huit pièces à l'eau-forte, dont deux portraits; c'est en tout vingt-trois pièces, et c'est tout ce que nous avons pu voir de notre maître.

OEUVRE

DE

J. L. DESPRÉE.

PIÈCES EN MANIÈRE NOIRE.

1. *Prise de Sélinonte par Annibal.*

Le premier plan est occupé par les nombreux vaisseaux de la flotte d'Annibal, au delà desquels on voit l'armée débarquée se précipitant sur tous les points de la ville déjà livrée aux flammes qui éclairent toute la scène et produisent un effet magique. On remarque, à gauche, trois temples entourés de colonnes, et au milieu une grande porte monumentale flanquée de quatre tours carrées; à droite s'étend une grande muraille. Très-belle pièce en largeur, avec une grande marge sur laquelle on lit : PRISE & EMBRAZEMENT DE SELINONTE PAR ANNIBAL. *Dédié a Son Excellence Monsieur le Marquis de Clermont Damboise Ambassadeur Extraordinaire de Sa Majesté Très Chretienne Près le Roi des deux Siciles*, et plus bas, à droite : *Par Son très humble et très obéissant Serviteur Després p.^{tr} du Roy* ; au milieu est un écusson d'armoiries.

Largeur : 720 *millim.* Hauteur : 497 *millim.*, *dont* 47 *millim. de marge.*

2—5. *Quatre tombeaux égyptiens:*

2.

(1) Sous un caveau voûté à plein-cintre s'élève

un tombeau posé sur un soubassement dont les extrémités débordent sur le devant, et sur lesquelles sont placés deux lions couchés; au milieu on voit une grande figure de la *Mort* debout, vêtue d'une longue robe et tenant une bassine à esprit-de-vin dont la flamme éclaire tout l'intérieur. Dans la marge on lit, à gauche : *despres a rome.*

Largeur : 492 millim. Hauteur : 366 millim., dont 21 millim. de marge.

3.

(2) Sur un grand socle qui occupe presque toute l'étendue d'un caveau à plein-cintre, on voit un tombeau supporté par quatre sphinx et ouvert par le bas de manière à laisser apercevoir les pieds du cadavre; le sommet est orné d'un gros hibou, tout le devant est éclairé par un jour de soupirail. Dans la marge, à gauche, on lit : *despres invenit.*

Largeur : 486 millim. Hauteur : 361 millim., dont 24 millim. de marge.

4.

(3) Sous un caveau à voûte méplate, on voit un large tombeau dont le dessus est arrondi et posé sur quatre piédestaux; sur le devant, au milieu, on voit la *Mort* assise, coiffée à l'égyptienne, vêtue d'une longue robe et portant d'une main un sceptre et de l'autre la boule du monde. Dans les murs, de chaque côté, on remarque des ouvertures qui laissent voir des pieds de cadavres; une lampe sépulcrale suspen-

due au milieu éclaire tout le devant. Sur le mur, à gauche, on lit : *després invenit.*

Largeur : 480 *millim. Hauteur :* 335 *millim., dont* 10 *millim. de marge.*

5.

(4) En avant de l'ouverture à voûte surbaissée d'un caveau rempli de têtes de morts, se trouve un tombeau en saillie posé sur quatre bouts de colonnes tronquées, entre lesquels est un lion couché ; sur le dessus est la figure d'un homme couché, vu en racourci ; et en tête, un mur, épaulé par deux figures égyptiennes portant des cassolettes, et auquel est fixée une lampe sépulcrale éclairant tout l'entourage. A gauche, sur le mur, on lit : *després invenit.*

Largeur : 485 *millim. Hauteur :* 337 *millim., y compris* 12 *millim. de marge.*

PIÈCES A L'EAU-FORTE.

6. La Chimère de M. Desprez.

Corps écorché et en partie dépouillé d'une bête fantastique, moitié quadrupède, moitié oiseau à ailes de chauve-souris, ayant trois têtes qui paraissent encore vivantes et qui dévorent la tête et les mains d'un cadavre couché dans l'intérieur de son corps ; ce monstre s'avance vers la gauche, sur un terrain jonché de débris d'ossements d'animaux ; sur le devant, de ce côté, on voit une espèce de grosse sauterelle à moitié écorchée et ayant l'air de défier un serpent ailé qui rampe dans le haut, sur l'arcade qui

fait le fond de la composition, et à travers laquelle on aperçoit la moitié du disque de la lune se plongeant dans un lac. Dans la marge on lit, à gauche, sous le trait carré : *Desprez inv. et Sculp.* au milieu : *Chimere de M.ᵣ Desprez* et au-dessous : *Avec Privilege du Roy* et le prix ; puis, *à droite :* A PARIS *chez Jombert rue dauphine, Joullain quai de la Mégisserie à la ville de Rome. Huquier rue des Mathurins vis à vis l'Eglise et chez Coulubrier Graveur rue et à côté de S.ᵗ Barthelemy, vis à vis le Palais Marchand, Panseron rue S.ᵗ Jacques près la f.ⁿᵉ S.ᵗ Severin.*

Largeur : 357 *millim. Hauteur :* 307 *millim.,* dont 18 *millim. de marge.*

On connaît cinq états de cette planche :

I. Avant toute lettre. (*Extrêmement rare.*)

II. On lit à gauche : *Desprez inv. et Sculp.* (*Très-rare.*)

III. On lit de plus au milieu : *Avec Privilege du Roy.* (*Rare.*)

IV. Avec le titre rapporté, état décrit.

V. On a effacé tout ce qui est dans la marge de l'état décrit, et, en place, on trouve l'inscription suivante :

LE TRICEPHALE AFRICAIN OU LE MONSTRE A TROIS TÊTES.

Cette Horrible beste née dans les Sables brulants de l'Afrique s'était pratiqué une retraite dans les ruines du Palais de Massinissa *ancien roi des* Numides ; *elle n'en sortoit que pour dévorer les Animaux et les Voyageurs ; On lui a trouvé sous le ventre une poche énorme dans laqu'elle elle enfermoit les hommes dont elle faisoit sa pâture ; Chacune des trois têtes mangeoit à son tour les membres des Malheureux qu'elle avoit surpris sur les routes, et tandis que l'une dévoroit, les deux autres soutenoient la proie. Ce monstre étoit toujours en marche,*

il avoit des ailes et des Nageoires ; on le voyoit tantôt sur la terre, tantôt sur les eaux, sa grosseur étoit au dessus de l'Eléphant ; Il a fallu un grand nombre de Soldats armés pour s'en défaire avec des Chiens dressés au Combat. Plus loin, on lit : *Se Vend à Paris chez PANSERON cul de sac S^{te}. Marine Maison de M^r. PRESTAT garnisseur du Roi.*

7—13. PROJET D'UN REPOSOIR.

7. Élévation.

(1) Il est à trois faces, formé par trois groupes de quatre colonnes corinthiennes soutenant une espèce de coupole en amortissement, surmontée d'une croix archiépiscopale ; l'autel au-dessous, au centre, se détache sur une Gloire environnée d'anges ; le tout est décoré de lampes, de candélabres et de corbeilles de fleurs ; de chaque côté on voit une caisse d'oranger, et derrière, des tapisseries : celle de gauche représente *l'Adoration des mages* et celle de droite *l'Entrée de N. S. dans Jerusalem.* Le tout est entouré d'un double trait carré, et sur le fond blanc du haut on lit : PROJET D'UN REPOSOIR — *Dédié a Monseigneur Christophe de Beaumont* — ARCHEVÊQUE DE PARIS DUC DE SAINT CLOUD PAIR DE FRANCE &c. &c. — *Par son trés humble et trés Obéissant Serviteur Desprez.* puis, dans la marge du bas, la lettre dédicatoire à l'archevêque par Desprez, et en bas le prix des 7 feuilles et l'adresse de Panseron.

Hauteur de l'encadrement : 448 millim., dont 41 millim. de marge. Largeur : 322 millim.

On connait deux états de cette belle planche :

I. La lettre dédicatoire se lit dans toute la largeur de la planche, et on n'y voit ni prix ni adresse d'éditeur. (*Très-rare.*)

II. La lettre du 1^{er} état a été effacée et remplacée par la même, mais en écriture plus fine et divisée en deux parties, sans doute pour graver au milieu des armoiries, état décrit.

8. *Coupe sur la Ligne* A B.

(2) On voit ici l'intérieur du reposoir et le développement de la Gloire; à droite, derrière deux caisses d'orangers, on distingue trois tapisseries dont les sujets sont : *la Résurrection de Lazare, l'Annonciation* et *la Samaritaine;* dans le haut on lit le titre ci-dessus, et, dans le bas, une échelle de 12 *pieds.*

Hauteur de l'encadrement : 455 *millim. Largeur :* 330 *millim.*

9. *Développement de l'Autel.*

(3) L'autel est triangulaire, soutenu par trois massifs à consoles aux angles aboutissant au centre à un noyau. Les milieux sont à jour, entourés des attributs eucharistiques. Au-dessus de l'autel, sur un piédestal, on voit une exposition soutenue par trois anges, surmontée du Livre des sept sceaux et de l'œil de Dieu rayonnant, et sous laquelle se trouve le *saint Sacrement;* des girandoles de lumières sont placées aux angles. Le tout se détache sur un fond blanc sur lequel on lit dans le haut le titre ci-dessus.

Hauteur de l'encadrement : 456 *millim. Largeur :* 320 *millim.*

10. *Plan du développement de l'Autel.*

(4) On voit la coupe du centre et des trois massifs, et les ornements qui décorent les parties qui ne sont pas en coupe ; dans le haut on lit l'inscription ci-dessus, et, au bas, une échelle de 6 pieds.

Pièce carrée portant en tous sens 265 millim.

11. *Plan du Reposoir.*

(5) Au centre se trouve l'autel, et aux trois angles les massifs des quatre colonnes ; la pièce est traversée diagonalement par la ligne A B. En haut on lit : *Plan*, et au bas une échelle de 12 *pieds*.

Hauteur : 265 millim. Largeur : 247 millim.

12. *Plan du plafond du Reposoir.*

(6) On voit, au centre de la circonférence, la colombe rayonnante, emblème du Saint-Esprit, entourée d'ornements et de guirlandes ; et, au centre de chaque groupe de colonnes, une rosace ; dans le haut on lit : *Plan du Plafond* et au bas une échelle de 12 *pieds*.

Même grandeur que la pièce précédente.

13. *Plan de la place où devait être le Reposoir.*

(7) C'était au centre du carrefour de la Croix-Rouge, où aboutissent les rues du *Cherché-Midi*, de *Sèvres*, du *Vieux-Colombier*, du *Four*, de *Grenelle*. On lit en haut : *Plan général*.

Hauteur : 263 millim. Largeur : 232 millim.

14. *Projet d'un Baldaquin.*

Il est soutenu par six colonnes corinthiennes, dont on ne voit ici que quatre, et surmonté d'une grande Gloire entourée d'anges. L'exposition du saint Sacrement est soutenue par deux anges, et une lampe est suspendue au-dessus ; de chaque côté sont placés des candélabres à double rang de lumière. Dans le haut on lit en cinq lignes : **PROJET D'UN BALDAQUIN**, *Dédié à monsieur Roussette Architecte du Roy*. — Par son très-humble et très-Obéissant serviteur Desprez *Architecte et Professeur de desseins — à l'École Royale militaire*. Dans le bas se trouve la dédicace à M. Roussette, et dans l'angle du bas, à gauche, on lit : *Desprez Invenit et sculp. A. P. D. R.* prix 8' les 2 f., et, à droite, les adresses de *Jombert, Joulain, Basan, Chereau,* et *Huquier*.

Hauteur : 415 *millim. Largeur :* 253 *millim.*

15. *Plan de la pièce précédente* (2ᵉ *feuille*).

On voit le plan de l'autel, des six colonnes et du tabernacle, avec une marche elliptique en avant.

Largeur de la planche : 253 *millim. Hauteur :* 127 *millim.*

16. *Projet d'un Intérieur de galerie.*

Au milieu est la cheminée dont le chambranle est soutenu par deux Amours, avec une grande glace au-dessus ; elle est éclairée par quatre croisées circulaires, entre lesquelles sont des trumeaux décorés

des statues de *Bacchus,* de *Flore,* de *Mercure* et d'*Apollon;* la voussure est ornée de bas-reliefs. Dans la marge au-dessus on lit : *Projet d'un intérieur de galerie prix d'Architecture remporté par Desprez Architecte et Professeur de dessein à l'École Royale militaire* et, dans la marche du bas : *Dédié à M. Perronet chevalier de l'ordre du Roy premier Ingénieur des Ponts et chaussées membre des académies Royales des Sciences et d'architecture, de celles de Rouen Metz etc* et, au-dessous, le prix et l'adresse de Panseron.

Largeur : 651 *millim. Hauteur totale :* 251 *millim.,* y *compris* 13 *millim. pour la marge du haut et* 15 *millim. pour celle du bas.*

17. *Intérieur du bout de la galerie.*

Au milieu se trouve un grand poêle avec sa colonne ornée, et, en avant, une statue de l'Amour; de chaque côté on voit une fenêtre pareille à celles de la planche précédente ; dans la marge du haut on lit le titre ci-dessus, et dans celle du bas est placée une échelle de 4 toises.

Largeur : 271 *millim. Hauteur :* 248 *millim.,* y *compris* 13 *millim. pour la marge du haut et* 7 *millim. pour celle du bas.*

18—20. *Projet d'un Temple funéraire en trois planches.*

18.

(1) Dans la partie supérieure, on voit l'élévation sur la ligne A.B. du porche des galeries et chapelles

latérales, avec les lettres de renvoi C.D.E.F. pour l'explication. Dans le haut on lit : PROJET *d'un Temple funéraire destiné à honorer les cendres des* ROIS *et des grands Hommes* — DEDIÉ A MONSIEUR DE VOLTAIRE — *Par son très-humble et très-obéissant serviteur* DESPREZ *Architecte et Professeur de dessein à l'École Royale militaire* — *Prix de l'Académie Royale d'Architecture Remporté en juin* 1766 — *Avec Privilege du Roy.* Dans la partie inférieure, séparée par une ligne transversale, on voit la coupe sur la ligne G.H., présentant l'élévation intérieure du temple, l'église souterraine, la coupe du porche et des galeries avec les lettres de renvoi J.K.L.M.N.O., le tout entouré d'un trait carré.

Largeur totale de la planche : 772 *millim. Hauteur totale :* 486 *millim.*

19.

(2) Dans la partie supérieure, on voit la coupe ligne P.Q., offrant l'élévation extérieure du temple ; de chaque côté se trouvent la coupe des galeries, — et deux obélisques surmontés d'une croix, avec les lettres de renvoi de R à &. La partie inférieure, séparée par une ligne transversale, offre la partie haute du plan général, dont le surplus forme la totalité de la planche suivante ; on voit autour les galeries, et, au milieu des carrés, des gazons ; on lit au haut : PLAN GENERAL. Le haut et les côtés sont entourés d'un trait carré ; le bas, destiné à être réuni à la planche suivante, n'en a pas.

Largeur totale de la planche : 752 *millim.* *Hauteur :* 528 *millim.*

20.

(3) Toute cette planche est occupée par le reste du plan général; on voit, au milieu, le temple et, autour, les galeries; au bas, dans une grande marge séparée du plan par une ligne transversale, on lit : *à Monsieur de Voltaire* et, au-dessous, la lettre dédicatoire de Desprez avec sa signature; à gauche, se trouvent, sur la même ligne, les adresses de *Joullain, Jombert* et *Huquier;* le tout est entouré d'un trait carré, moins la partie haute.

Largeur totale de la planche : 752 *millim. Hauteur :* 620 *millim.*

21. *Vignette pour un livre.*

On voit, à gauche, la Frivolité poussée par le Serpent, offrant des fleurs à un jeune enfant qu'elle veut séduire, mais que Minerve entraîne en lui montrant le temple de l'Immortalité. Cette vignette, destinée à un livre *in*-8°, est entourée d'un double trait carré; on lit dans la marge, à gauche, écrit à la pointe, de la main du maître : *desprée*. Le reste est blanc.

Hauteur : 137 *millim., y compris* 11 *millim. de marge. Largeur :* 76 *millim.*

PORTRAITS.

22. *Perronet.*

Il est vu de profil, tourné vers la droite, dans un encadrement ovale d'architecture, sur lequel on lit :

JEAN RODOLPHE PERRONET. Deux guirlandes de chêne tombent de chaque côté, et, sur le socle qui est au bas, on voit une branche de laurier, le plan du pont de Neuilly et des instruments de mathématique et d'architecture. On lit sur le socle, écrit à la pointe, de la main du maître : *j. l. desprée del et scqul.*

Hauteur : 228 millim., dont 13 millim. de marge. Largeur : 172 millim.

23. *De Chezi, ingénieur.*

M. de Chezi, ingénieur, né à Châlons-sur-Marne, fils de M. de Chezi, orientaliste, est ici représenté de trois quarts, la main dans sa veste, et regardant à gauche ; il est entouré d'une bordure d'architecture ovale ayant, au bas, un socle sur lequel sont groupés un livre fermé, une sphère, un compas et autres instruments de mathématique ; il n'y a pas de titre, on lit seulement sur le champ du socle, écrit à la pointe par le maître : *desprée del. et sculp.* et le parafe.

Hauteur : 224 millim., dont 25 millim. de marge. Largeur : 149 millim.

M. H. BOUNIEU.

Michel-Honoré Bounieu, peintre d'histoire et de genre, et graveur en manière noire, naquit à Marseille en 1740 (1). Il fut élève de Pierre, premier peintre du roi, et fut agréé à l'Académie en 1767. Depuis lors il produisit ses tableaux dans les diverses expositions du Louvre; le livret de celle de 1785, à elle seule, en mentionne seize; on vit, dans les autres, en œuvres principales : *la Naissance d'Henri IV, le Retour de la bataille d'Ivry*, qui fut gravé par Pierre Laurent; *le Supplice d'une Vestale, le Déluge, l'Amour conduisant la Folie*, etc. Il exposa dans son atelier son tableau d'*Adam et Eve* et celui de *Betzabée*; le premier qu'il a gravé fut acheté par l'empereur de Russie Paul I^{er}, et le second, qui a été gravé par Bénoist, entra dans la collection du duc de Chartres. De 1792 à 1794, Bounieu remplit les fonctions de

(1) Hubert et Rost, Basan et Besnard le font naître seulement en 1744; Basan se tait sur son prénom, mais les deux autres lui donnent celui de *Nicolas*. Nous avons préféré suivre l'opinion de Gault de Saint-Germain et celle de Gabet, qui le font naître quatre ans plus tôt et lui donnent les prénoms de *Michel-Honoré*, nous fondant sur ce que ces prénoms lui sont également donnés sur la liste des agréés à l'Académie, lors de sa réception en 1767, et, quant à l'âge, sur ce que celui de vingt-sept ans, qu'il aurait eu alors, est plus probable pour l'époque de son admission que celui de vingt-trois ans qu'il aurait eu seulement d'après l'opinion contraire.

conservateur du cabinet des estampes à la bibliothèque nationale, et, à partir de cette dernière époque, il fut nommé professeur de dessin à l'école des ponts et chaussées, place qu'il conserva jusqu'à sa mort arrivée en 1814. Comme graveur en manière noire, on lui doit les quatorze pièces que nous allons décrire. Hubert et Rost citent, en outre, une autre estampe intitulée *Cours de l'Orangerie des Thuileries*, mais nous n'avons pu découvrir cette pièce.

Notre artiste laissa une fille, mademoiselle *Émilie Bounieu*, depuis dame *Raveau*, qui hérita du talent de son père, et exposa, de 1800 à 1819, des tableaux d'histoire et des portraits qui furent appréciés.

ŒUVRE

DE

M. H. BOUNIEU.

SUJETS DE LA BIBLE ET SAINTES.

1. *Adam et Ève après leur expulsion du Paradis terrestre.*

Au milieu d'un terrain pierreux, debout, les bras croisés, et appuyée sur un arbre, Ève réfléchit sur l'énormité de sa faute, tandis qu'Adam, assis à gauche, la tête appuyée sur sa main, semble plongé dans les plus sombres pensées; dans le lointain, à droite, on aperçoit l'ange, armé d'un glaive flamboyant, gardant l'entrée du paradis terrestre. A gauche, sous le trait carré, on lit : *Peint et Gravé par Bounieu de l'Ac.ie Royale.* puis au milieu, dans la marge, ADAM ET ÈVE — *Chassés du Paradis Terrestre et livrés à leurs réflexions* — *Chez lauteur aux Tuileries cour de l'Orangerie.*

Hauteur : 570 millim., dont 68 millim. de marge. Largeur : 371 millim.

1 bis. *La même estampe recommencée.*

Elle est en contre-partie; conséquemment Adam se trouve à droite, et l'ange dans le lointain est à gauche; les travaux sont les mêmes; il y a seulement quelque différence dans les pierres qui couvrent le

terrain; la planche est, en outre, un peu plus large, laissant plus d'intervalle derrière l'épaule d'Adam et de l'autre côté; enfin la marge est moins haute, et, dans la seule épreuve que nous avons vue, qui est celle du cabinet des estampes de la bibliothèque impériale, elle est entièrement blanche.

Hauteur de cette autre pièce : 542 *millim.*, *dont* 40 *millim. de marge. Largeur* : 377 *millim.*

2. *Le Déluge.*

De toute la terre il ne reste plus de visible qu'une cime de montagne très-étroite, sur laquelle s'est réfugiée la dernière famille du genre humain, composée du père, les poings fermés, se livrant au désespoir, et de la mère assise, appuyée sur lui, et serrant son enfant contre son sein; à gauche, un autre homme, à la nage, s'efforce de les rejoindre, et, sur le devant, on voit les jambes en l'air d'un noyé; dans le lointain, à droite, on aperçoit l'arche de Noé. Dans la marge on lit, à gauche : *Peint et gravé par Bounieu de l'Ac.*mie *Royale.*

Hauteur : 550 *millim.*, *dont* 40 *millim. de marge. Largeur :* 375 *millim.*

3. *La Madelaine.*

A genoux, à l'entrée de la grotte de la Sainte-Beaume et les bras en l'air, la Madelaine, les yeux baignés de larmes et levés vers le ciel, déplore ses fautes passées ; en avant, à droite, on voit une croix

déposée sur une ample draperie étendue sur une pierre. Il n'y a ni titre ni signature.

Hauteur : 550 millim., dont 75 millim. de marge restée blanche. Largeur : 348 millim.

4. *Sainte Cécile.*

La sainte, assise et entourée, par le bas, d'un manteau relevé sur le dos de sa chaise, tient les deux mains élevées sur le clavier de son orgue, qui occupe toute la hauteur de la gauche; et, les yeux élevés vers le ciel, elle paraît s'inspirer des concerts célestes qu'elle croit entendre. Dans la marge on lit, à gauche : *Peint et Gravé par Bounieu de l'Ac.ie Royale* et au milieu : S.te CÉCILE. puis au-dessous : *On la trouve ainsi que toutes les Estampes du même Auteur, à Paris chez M.r Bouin M.d de Musique, rue S.t Honoré près S.t Roch n° 504.*

Hauteur : 542 millim., dont 35 millim. de marge. Largeur : 375 millim.

On connaît deux états de cette planche :
I. Avant toute lettre.
II. Avec la lettre, c'est celui décrit.

SUJETS D'HISTOIRE ET AUTRES.

5. *Le Supplice d'une Vestale.*

Au milieu de l'estampe, les yeux élevés vers le ciel, elle descend, avec l'échelle qu'on lui a préparée, dans la fosse où elle doit être enterrée vive; un des fossoyeurs s'appuie sur le haut de l'échelle,

et deux autres, plus loin, à gauche, s'appuient sur leurs pelles; derrière eux, au second plan, les parents de la suppliciée se livrent au désespoir; à droite, sur le devant, trois femmes et un enfant se sauvent, tout en la regardant, et derrière, près d'un licteur, on voit le père et la mère s'éloignant en levant les bras au ciel. Dans le lointain on aperçoit la ville de Rome avec ses monuments. Dans la marge, à gauche, on lit : *Peint et Gravé par Bounieu Peintre du Roy* et au milieu : SUPLICE D'UNE VESTALE *Hist.*^{re} *des Vestales par l'Abbé* NADAL, puis, dans le bas : *Se vend à Paris chez l'Auteur au Palais Royal n° 29 et à la Bibliothèque du Roy.*

Largeur : 650 millim. Hauteur : 499 millim., dont 25 millim. de marge.

6. *Jeanne d'Arc gémissant, dans sa prison, sur la perfidie de ses ennemis.*

Elle est enchaînée, assise sur son grabat et regardant avec tristesse, les mains jointes, les armes dont elle ne peut plus faire usage; derrière on remarque une table sur laquelle sont placés un pain et une cruche; à droite, sur l'escalier de la prison, se trouvent trois personnages. Pièce en largeur sans titre. Sur l'épreuve qui fait partie du cabinet des estampes à la bibliothèque, on lit, écrit à la plume : *Peint et gravé par Bounieu* et le titre ci-dessus.

Largeur : 472 millim. Hauteur : 371 millim., dont 23 millim. de marge.

7. *La Pucelle d'Orléans.*

Assise dans sa prison devant une table, et ayant déjà endossé sa cuirasse, Jeanne tient d'une main son épée et de l'autre son casque, comme si elle se disposait à partir, et regarde à gauche, entendant le bruit de quelqu'un qui entre et qui l'observe. Dans la marge on lit, à gauche : *Peint et Gravé par Bounieu* et au milieu : LA PUCELLE D'ORLÉANS suivi d'une explication commençant par ces mots : *Elle fut déclarée relapse* et finissant par ceux-ci : 30 *Mai* 1431 et enfin tout au bas : *A Paris Rue neuve des Petits Champs n° 31.*

Hauteur : 534 *millim.*, dont 50 *millim. de marge.* Largeur : 371 *millim.*

On connaît deux états de cette planche :
I. Avant toute lettre.
II. Avec la lettre, c'est celui décrit.

8. *La Naissance d'Henri IV.*

Debout, au milieu de l'estampe, Henri d'Albret tient sur son bras le nouveau-né qu'on vient de lui apporter, et remet à sa fille, assise près de son lit, une boîte renfermant son testament; la sage-femme, à droite, apporte le verre de vin de Jurançon. Dans la marge on lit, à gauche : *Peint et Gravé par Bounieu de l'A.ⁱᵉ Royale* et au milieu : LA NAISSANCE DE HENRI IV. suivi de l'explication commençant par : *Sitôt qu'il fut né...* et finissant par : *dans le pan de sa robe &ᵃ Histoire de Henri IV par M.ʳ de Buri.* et

plus bas : *A Paris chez l'auteur aux Tuileries Cour de l'Orangerie.*

<small>Hauteur ; 515 millim., dont 70 millim. de marge. Largeur : 348 millim.</small>

On connaît deux états de cette planche :
I. Avant toute lettre.
II. Avec la lettre, celui décrit.

9. *La France offrant un sacrifice à la Raison.*

En avant d'un autel, *la France* s'apprête à offrir un sacrifice à l'idole de *la Raison,* placée sur un piédestal à droite; des enfants lui apportent tout ce qui doit être consumé par la flamme : titres, armoiries, attributs, etc., de l'ancienne dynastie; à gauche, on voit le peuple applaudissant, et dans le fond la Bastille foudroyée. Dans la marge on lit : LA FRANCE SACRIFIANT A LA RAISON. suivi d'une longue explication commençant par : *La Raison tient d'une main* et finissant par : *lance ses foudres sur la Bastille.* et au-dessous : *D'après le Tableau de Bounieu que l'Assemblée Nationale a bien voulu recevoir en hommage et placer dans son sein le 14 juillet 1791.* puis au bas : *Et gravé par le même Auteur, Rue Neuve des petits Champs n° 31 à Paris.*

<small>Hauteur : 560 millim., dont 50 millim. de marge. Largeur : 400 millim.</small>

10. *La Muse des Beaux-Arts demandant la charité pour les artistes, par suite de la révolution.*

Elle est assise près d'une colonne de la cour du

Louvre, dont on aperçoit dans le fond le pavillon de l'Horloge, et demande l'aumône pour les artistes, figurés par les petits Génies de la *musique*, de la *sculpture*, de la *peinture*, du *dessin*, et par celui de la *gravure* qu'elle tient sur ses genoux. On lit, sur la colonne près de laquelle elle est : MUSÉE CENTRAL DES ARTS et dans la marge, à gauche : *Peint et Gravé par Bounieu*.

Hauteur : 515 millim., dont 7 millim. de marge. Largeur : 375 millim.

11. *L'Amour conduit par la Folie.*

La Folie s'avance en face, au milieu, tenant en l'air sa marotte et donnant la main à l'Amour, qui marche les yeux bandés, sa torche à la main ; au second plan, on voit à gauche un homme adorant la Folie, et, plus loin, différentes scènes occasionnées par elle ; et enfin, au fond, à droite, l'incendie d'une ville. Il n'y a ni titre ni signature. Sur l'épreuve faisant partie du cabinet des estampes de la bibliothèque on lit, écrit à la plume : *Peint et gravé par Bounieu*.

Hauteur : 540 millim., dont 25 millim. de marge. Largeur : 375 millim.

12. *L'Odalisque.*

A gauche, une odalisque, vêtue seulement d'une robe de mousseline, danse, au son d'un tambour de basque, devant un jeune sultan, assis à droite sur un canapé et la regardant ; derrière lui se trouve un de ses confidents, et dans le fond un nègre, devant le-

quel est placée, sur un trépied, une cassolette à parfums. Pièce en largeur, sans titre ni signature.

Largeur : 485 millim. Hauteur : 377 millim., dont 23 millim. de marge.

13. *La Leçon ennuyeuse.*

Assise à gauche, tenant un livre sur ses genoux, une jeune fille, la tête appuyée sur son bras posé sur une table, paraît apprendre sa leçon avec grande nonchalance; de l'autre côté de la table, à droite, un vieux maître écrit attentivement quelque chose : il porte à ses souliers des boucles rondes. Dans la marge on lit, à gauche, écrit de sa pointe : *Bounieu f.*' et au milieu : *La Leçon Ennuïeuse.*

Hauteur : 240 millim., dont 36 millim. de marge. Largeur : 162 millim.

14. *Avis aux Lecteurs.*

Un jeune homme, couché dans son lit, s'est endormi en faisant la lecture, à la lueur d'une chandelle qui a coulé en laissant tomber sa mèche sur ses habits posés sur une chaise près de lui et qui ont pris feu. Au-dessous, dans la marge, on lit : *Avis aux Lecteurs.* et à gauche : *Bounieu f.*' (Jolie pièce qui est le pendant de la précédente.)

Hauteur : 243 millim., dont 38 millim. de marge. Largeur : 162 millim.

J. P. X. BIDAULD.

Jean-Pierre-Xavier Bidauld naquit à Carpentras en 1743 ; il fut à la fois peintre de paysage, de genre et d'histoire naturelle, et graveur à l'eau-forte et au burin : il se fixa à Lyon, et eut dans cette ville beaucoup de succès. On y voit, au musée, plusieurs de ses tableaux. Il s'exerça jeune à la gravure. Deux des eaux-fortes que nous allons décrire portent la date de 1765 ; il n'avait donc que vingt-deux ans lorsqu'il les fit. *La vue du château de Pierre Scise à Lyon* est son dernier ouvrage. Après l'avoir dessinée en 1789, il ne la grava qu'en 1812, un an avant sa mort arrivée à Lyon en 1813.

Il laissa un frère *Jean-Joseph-Xavier Bidauld*, qui naquit seulement en 1758, qui fut son élève, et qui devint un très-habile peintre de paysage dans le genre historique ; il est mort en 1846 membre de l'Institut et de la Légion d'honneur.

Bidauld l'aîné a gravé un assez bon nombre de pièces ; mais la plupart sont rares, et nous n'avons pu, malgré toutes nos recherches, en réunir que sept, que nous allons décrire.

M. Charles Leblanc signale, en outre, n° 3, une *vue perspective du quartier Saint Clair et du pont de bois sur le Rhone à Lyon, portant 965 millim. de largeur sur 450 de hauteur ;* nous n'avons pu la voir,

non plus que les pièces suivantes, qu'on nous a également signalées et que nous nous contentons d'indiquer :

1° Deux paysages en largeur faisant pendant, pris sur les bords du Rhône;

2° Deux petits paysages aussi en largeur, mais de forme presque carrée;

3° Le Passage du mont Saint-Bernard en hauteur;

4° Une Adoration des Bergers, d'après Benedetto Castiglione;

5° Enfin une tête d'homme avec une toque, d'après Rembrandt.

OEUVRE

DE

J. P. X. BIDAULD.

1. *Le Retour de Jacob.*

A gauche d'un paysage de vaste étendue, et en avant d'un groupe de gros arbres sur le premier plan, on voit le patriarche à pied faisant une indication et marchant derrière un cheval monté par un enfant; il est suivi de sa famille, de ses serviteurs et de ses troupeaux. Rachel, tenant son enfant, est montée sur un chameau; au milieu, au second plan, un jeune berger demande s'il est dans le bon chemin, et, à droite, on aperçoit les différentes bandes de troupeaux qui ouvrent la marche et se perdent dans le lointain. A gauche, sous le trait carré, on lit : *J. P. X. Bidauld f.* 1765. (*Rare.*)

Largeur : 154 millim. Hauteur sans la marge : 84 millim.

2. *Les Blanchisseuses.*

Sous un lavoir adossé à un moulin, près d'une rivière, on voit trois blanchisseuses, dont deux à genoux lavent leur linge, et l'autre, qui le porte dans une hotte, s'apprête à s'en aller; à gauche, un petit garçon, accompagné de sa petite sœur, satisfait un besoin sans avoir la précaution de se retourner. Dans la marge on lit, sous le trait carré : 1765 *J.*

P. X. Bidauld sculpsit aqua forte D'apres le Dessein fait par Monsieur Careme Tiré du Receuil de Monsieur Tournie et plus bas, en deux lignes : DEDIÉ A MONSIEUR LOUIS DUPLESSIS PAR SON TRES HUMBLE SERVITEUR ET AMI *j. p. x. Bidauld*. (*Pièce très-rare.*)

<small>*Largeur* : 275 *millim*. *Hauteur* : 242 *millim*., *y compris* 30 *millim. de marge.*</small>

3. *Le Républicain J. Challier.*

Dans une prison éclairée à gauche par une petite fenêtre grillée, J. Challier, assis sur un matelas, les jambes étendues en avant, écrit une lettre d'adieu à ses parents et amis ; sur une chaise rustique on voit une colombe, et plus loin une porte donnant dans une autre pièce, dans laquelle il y a une table et un pot à eau. Dans la marge du haut, on lit à gauche : *Bidauld fecit* et au milieu, J. CHALLIER DANS SA PRISON... Puis dans celle du bas, en deux colonnes séparées par la figure de la *Liberté*, le texte de sa lettre commençant par ces mots : *Mes chers frères et sœurs.....* et finissant par ceux-ci, *dans le sein de l'éternel..... Joseph Challier.*

<small>*Largeur* : 210 *millim*. *Hauteur* : 179 *millim*., *y compris* 21 *millim. pour la marge du bas et* 7 *millim. pour celle du haut.*</small>

4. *Un Oriental.*

Coiffé d'un turban orné de quatre plumes et vêtu d'une robe longue avec un par-dessus garni de fourrures, ce personnage est vu à mi-corps, tourné à

droite et regardant à gauche. Belle pièce dans un ovale, au-dessous duquel on lit : *J. P. X. Bidauld in fe.* 1774.

Hauteur de l'ovale : 136 *millim. Largeur :* 105 *millim.*
Hauteur totale de la planche : 143 *millim. Largeur :* 119 *millim.*

5. *Têtes de moutons.*

Sur un fond uni, teinté par le haut, on voit quatre têtes de moutons : celle sur le devant, à gauche, est vue de profil ; celle au-dessus, de face et bêlant ; la troisième, à droite, de trois quarts, teintée du côté opposé ; la quatrième, du même. On lit à droite : *J. P. Bidauld Ft*.

Largeur de la planche : 125 *millim. Hauteur :* 96 *millim.*

6. *Paysage.*

Derrière un pont d'une seule arche, qui traverse presque toute l'estampe, on voit le bâtiment d'un moulin qui se prolonge vers la gauche, où se trouve le déversoir tombant dans la rivière ; là, une vache, accompagnée de deux chèvres, se désaltère, tandis que le pâtre est assis au milieu sur un tronc d'arbre couché. Au-dessus d'un grand arbre qui s'élève à gauche, on lit : *Bidauld.* (Rare.)

Largeur : 246 *millim. Hauteur sans la marge :* 160 *millim.*

7. *Chateau de Pierre Scise.*

Le château domine, à gauche, sur un rocher au-dessus de la Saône, bordé de maisons qui sont dans

l'ombre; de l'autre côté, au-dessus de l'escalier du port, on voit une église, et, dans le fond, celle des Cordeliers au bas des montagnes qui avoisinent le mont d'Or. Sur la Saône, on remarque dans l'ombre un train de bois, et à droite, au bord du quai, plusieurs barques remplies de tonneaux que l'on décharge. Dans la marge, on lit à gauche sous le trait carré : *Dessiné d'après nature par Pierre X. Bidauld en 1789* et à droite, *et Gravé par le même en 1812* puis au milieu : VUE DE LYON, CHATEAU DE PIERRE SCISE.

Largeur : 515 millim. Hauteur : 393 millim., dont 43 millim. de marge.

On connaît deux états de cette pièce :
I. Avant le titre dans la marge.
II. Avec ce titre, état décrit.

P. G. AUDRAN.

PROSPER (1) GABRIEL AUDRAN, dessinateur et graveur à l'eau-forte, naquit à Paris, aux Gobelins, le 4 février 1744. Il était fils de *Michel Audran*, entrepreneur, pour le roi, des tapisseries des Gobelins, et petit-fils du célèbre graveur *Jean Audran*, qui put l'initier dans son art jusqu'à l'âge de douze ans, époque à laquelle mourut cet habile maître; il dut recevoir ensuite des leçons et des conseils de son oncle Benoît Audran deuxième, graveur, qui ne mourut qu'en 1772, et dont il a dessiné un portrait de profil qui a été gravé par N. Oudoux. Cet oncle était, comme ses ancêtres, éditeur d'estampes. Ce fut chez lui qu'il fit paraître, en 1765, son cahier de six feuilles d'études, que nous allons décrire; il n'était âgé que de vingt ans lorsqu'il le grava, comme nous l'apprend notre n° 2, daté de 1764. Il y déploya un tel talent et une si grande verve d'exécution, qu'il est à regretter que, si peu de temps après, il ait abandonné la carrière des arts pour entrer dans la magis-

(1) C'est à tort que M. Charles Leblanc, dans sa généalogie de la famille des Audran, lui a donné le prénom de *Pierre* au lieu de celui de *Prosper*, qui est le véritable et qui lui est donné, et sur son épitaphe, et dans la notice que lui a consacrée la chronique religieuse, et dans celle faite par son ami l'abbé Labouderie, au supplément de la Biographie de Michaud.

trature; il avait fait d'excellentes études de droit sous le célèbre Pothier, et son père lui acheta alors, en 1768, lorsqu'il n'avait encore que vingt-quatre ans, une charge de conseiller au Châtelet ; il en remplit les fonctions avec honneur, mais plus tard, en 1784, il s'en défit pour se livrer exclusivement à l'étude des langues orientales, pour lesquelles il avait un attrait particulier ; il vécut alors dans la retraite auprès de sa mère jusqu'en 1799, époque à laquelle il fut nommé à la chaire d'hébreu au collége de France, qu'il conserva jusqu'à sa mort arrivée le 23 juin 1819.

Comme graveur à l'eau-forte, nous ne connaissons de lui que les douze pièces que nous allons décrire et qui font partie de notre collection : elles sont rares à rencontrer, surtout réunies, et, ce qui y contribue, c'est que, n'étant pas signées, à l'exception des deux premières feuilles, elles ont dû se trouver dispersées sans qu'on sût ensuite à qui les attribuer ; voilà qui explique comment on ne les trouve complètes dans aucune collection, pas même au cabinet des estampes de la bibliothèque impériale, et aussi comment leur auteur est resté ignoré de la plupart des amateurs, lui qui avait tant de droits à leur estime, d'abord à cause de la supériorité de son talent, et ensuite comme dernier rejeton de cette incomparable famille d'artistes, qui compte cinq générations d'habiles graveurs, dont un n'a pas eu d'égal.

ŒUVRE

DE

P. G. AUDRAN.

1—6. *Six feuilles de têtes d'études.*

1.

(1) Dans le bas, à gauche, une tête de femme en cheveux, vue de profil, la tête baissée et tournée vers la droite; de ce dernier côté, une tête de Christ regardant du côté opposé, et au-dessus une tête de femme en cheveux, de trois quarts, les yeux baissés. Dans le bas, à droite, on lit, écrit à la pointe : *P. G. Audran.* et à gauche, dans le haut : SIX FEUILLES — DE TETES — Études — *Gravées à l'eau-forte* — PAR — P. G. AUDRAN — 1765. et au bas : *A Paris chez B. Audran, rue S.ᵗ Jacq.*

Hauteur de la planche : 208 *millim. Largeur* : 158 *millim.*

2.

(2) Quatre grosses têtes et trois petites : les deux grosses du haut sont deux vieillards à barbe vus de profil, se regardant; celle du bas, à gauche, un homme à barbe, la tête baissée et de trois quarts, et celle de l'autre côté une espèce de gueux en colère; les trois petites occupent le milieu et ne sont que légèrement indiquées, surtout celle du centre.

Dans le bas on lit, écrit à la pointe : *Gabriel* 1764. (*Très-belle pièce.*)

Hauteur : 195 *millim. Largeur :* 146 *millim.*

3.

(3) Dans le haut, à gauche, un vieillard chauve vu de profil ; de l'autre côté une femme voilée, de trois quarts, les yeux baissés ; dans le bas, une belle tête de jeune femme en cheveux, les yeux entièrement baissés et vue de face ; à droite, un jeune enfant, tourné de profil du côté opposé. Pas de signature. (*Jolie pièce, d'une pointe spirituelle et à effet.*)

Hauteur : 198 *millim. Largeur :* 144 *millim.*

4.

(4) Quatre têtes, celle du haut, à gauche, est un vieillard à barbe dont la tête est entourée en partie par un foulard ; à droite est un jeune homme, de trois quarts, avec des cheveux flottants et regardant en bas ; au-dessous, une femme, vue de profil, regardant en l'air, et à côté un gros enfant qui pleure. Il n'y a pas de nom.

Hauteur : 208 *millim. Largeur :* 152 *millim.*

5.

(5) Un vieillard à barbe, avec une calotte sur la tête et vêtu d'un par-dessus fourré, ocupe l'angle du haut à gauche ; de l'autre côté est une tête de jeune fille éplorée, vue de trois quarts, et, dans la partie

inférieure, deux têtes d'Orientaux avec des turbans. Le nom du maître ne s'y trouve pas.

Hauteur : 209 millim. Largeur : 152 millim.

6.

(6) Deux soldats cuirassés, l'un portant un casque et l'autre un béret à plumet, regardant avec attention vers la droite ; au bas, de ce côté, en essai de pointe, on voit une tête de lion, et dans le haut, à gauche, une tête de femme de trois quarts. Cette pièce, contrairement aux autres, est en largeur, et elle ne porte pas non plus de signature.

Largeur : 208 millim. Hauteur : 151 millim.

7—10. *Quatre planches, en largeur, de têtes d'études gravées deux à deux, sans le nom du maître* (1) ?

Largeur : 210 millim. Hauteur : 137 millim.

7.

(1) A gauche, tête d'homme à barbe, en cheveux courts, vue de quart par derrière ; à droite, tête de Christ, de face, les yeux élevés au ciel.

8.

(2) A gauche, tête de jeune homme à cheveux courts, la bouche entr'ouverte, l'air triste, et regar-

(1) Nous ignorons si cette suite est plus considérable ; mais, comme la dernière feuille ne porte qu'une tête à droite et que la planche est restée blanche à gauche, nous présumons que la suite n'a pas été achevée.

dant vers la droite; de ce côté, tête d'homme à barbe, de profil, tourné vers le jeune homme.

9.

(3) Deux têtes de femmes, rapprochées l'une de l'autre, sur un fond teinté par le haut; celle à droite, de trois quarts, regarde en l'air de ce côté; celle à gauche, vue seulement de quart, regarde l'autre femme; elles sont coiffées de foulards.

10.

(4) A droite, tête de soldat sans barbe, avec cheveux longs, et dont le casque n'est qu'indiqué; il est vu de trois quarts, regardant du côté gauche. Ce côté est resté blanc, la planche n'ayant pas été achevée.

11.

Planche de douze têtes d'étude : celle dans le haut, à gauche, est une Méduse sur un bouclier; celle au bas, du même côté, au-dessous d'un enfant qui pleure, n'est qu'un essai de pointe à peine visible; dans le rang du milieu, on voit une tête de *Minerve*, et à côté, vers la droite, et dans l'angle du haut, trois têtes, qui sont la répétition de celles de notre n° 5. Au-dessous est une étude de bras. (*Planche en largeur, d'une pointe spirituelle.*)

Largeur : 163 *millim. Hauteur* : *millim.*

12.

Planche en largeur, sur laquelle sont gravés, à

gauche, trois têtes d'étude de vieillards à barbe, et à droite, un petit nain en pied, vu de profil, marchant vers la droite ; il a un gros ventre, est vêtu d'un grand habit boutonné et porte son chapeau derrière son dos. (*Jolie pièce, très-rare.*)

Largeur : 143 *millim.* *Hauteur :* 90 *millim.*

P. A. WILLE.

Pierre-Alexandre Wille, fils du célèbre graveur *Jean-George Wille*, naquit à Paris en 1748, et eut naturellement pour premier maître son père, qui le mit ensuite sous la direction de *Greuze*, son ami ; ses progrès furent rapides, et en 1774 il fut reçu comme agréé à l'Académie et nommé peintre du roi. L'année suivante, qui fut celle de son mariage, en 1775, il exposa, pour la première fois, plusieurs de ses tableaux, parmi lesquels on distingua la *Danse villageoise* et le *Retour à la vertu*. Dans les expositions suivantes, on vit bon nombre de ses tableaux, et, entre autres, à celle de 1785, celui du *Maréchal des logis*, que son père lui acheta et lui paya 1,600 livres, pour ensuite le graver et produire une de ses plus belles planches.

A l'époque de la révolution, il adopta les idées nouvelles, se mêla dans les assemblées et les élections, et fut nommé officier de la garde nationale ; en s'occupant de toutes ces choses, il paraît qu'il négligea son art, car, à partir de cette époque, on ne le vit plus figurer dans aucune exposition ; il a laissé, néanmoins, un assez grand nombre de productions, dont beaucoup ont été gravées tant par son père, qui avait pour lui une grande affection, que par les meilleurs graveurs ses contemporains : lui-même a gravé à l'eau-forte quelques pièces de sa composi-

tion; nous allons en décrire six, qui sont les seules que nous connaissions, nous ignorons s'il en a fait un plus grand nombre. Son portrait a été gravé très-spirituellement, en manière de crayon rouge, par *Vangelisti*. On trouve quelques détails sur sa vie privée dans l'ouvrage intitulé, *Mémoire et Journal de Jean George Wille, publié par M. Georges Duplessis, avec une préface de MM. de Goncourt*, qui reproduisent une lettre qu'il adressa, en 1822, à Madame, duchesse d'Angoulême, et qui ferait croire qu'il mourut dans un état de gêne.

OEUVRE

DE

P. A. WILLE.

1. La Famille de mendiants.

A gauche, en avant d'une chaumière à la porte de laquelle sont assises deux personnes, on voit une famille composée d'un aveugle et de sa femme donnant la main à un enfant et s'avançant avec un chapeau pour demander l'aumône à une jeune dame marchant de droite à gauche et donnant le bras à un homme vu par le dos, ayant l'épée au côté, coiffé d'un chapeau à corne et portant à ses cheveux une large bourse. Dans la marge de gauche, à 15 millimètres du trait carré, on remarque, en essai de pointe, une petite tête de gueux, et dans celle du bas, on lit : *dédié à monsieur hubert par son très humble et très obéissant serviteur. P. A. Wille 1764.*

Petite pièce en largeur faite par notre maitre à l'âge de 16 ans.

Largeur : 106 millim. Hauteur : 105 millim., dont 17 millim. de marge.

2. La Danse d'Amours.

Dans un champ, à droite d'une colonne qui occupe, à gauche, toute la hauteur de l'estampe, on voit une ronde de petits Amours au nombre de sept, vus alternativement par devant ou par le dos; dans le fond

on aperçoit une montagne; dans la marge, sous le trait carré, à gauche, on lit : *Wille filius f.* 1765.

Petite pièce en largeur faite par l'auteur à l'âge de 17 ans.

Largeur : 95 millim. Hauteur : 75 millim., dont 12 millim. de marge restée blanche.

3. *Essais de têtes de différentes grosseurs et de divers caractères.*

Elles sont au nombre de vingt, se détachant sur un fond teinté; on voit, entre autres, à gauche, une tête de vieillard à barbe coiffé d'une calotte, regardant de profil vers la droite, et, au-dessus, une grosse tête de femme de trois quarts, coiffée d'une espèce de mouchoir; au milieu une petite tête de jeune fille vue de profil, les cheveux relevés, ayant sur la tempe une mouche noire, et au cou une fraise laissant voir sa gorge nue; derrière elle est un pierrot, et, en avant de deux gros boutons de sa veste, on remarque un papillon à grandes antennes; dans l'angle du bas, à gauche, resté blanc, on lit : **P. A. Wille.**

Largeur de la planche : 147 millim. Hauteur totale : 83 millim.

4. *La Lecture de la lettre.*

Une jeune fille, vue de face, coiffée d'un bonnet recouvert d'un fichu passant sous le cou et attaché sur le haut de la tête, lit avec attention une lettre qu'elle tient de ses deux mains; sa vieille mère,

assise derrière elle, lit aussi la lettre par-dessus son épaule, et, de sa main droite faisant une indication, elle semble trouver à redire à quelque passage de la missive; les figures sont vues à mi-corps, se détachant sur un fond blanc, à part deux petites parties ombrées dans la partie basse, à droite et à gauche, au-dessus de ce côté on lit : *P. A Wille filius del et sculp* 1770.

Hauteur de la planche : 156 *millim.? Largeur :* 140 *millim.?*

5. *Tête de vieillard.*

Sur un fond entièrement blanc on voit une tête de vieillard paysan dans le genre de Greuze, tournée à droite, les yeux baissés et la bouche entr'ouverte; ses cheveux négligés tombent sur son épaule droite, au-dessus de laquelle on lit : *P. A. Wille filius sculp.* 1773.

Hauteur de la planche : 247 *millim. Largeur :* 177 *millim.*

6. *Le petit Vauxhall.*

Le milieu de l'estampe est occupé par une jeune fille galante, en robe à paniers avec un caraco et un bouquet au côté, elle est coiffée d'un chapeau à plumes et porte des souliers à boucles; dans sa main droite, elle tient un éventail ouvert, avec lequel elle a l'air, tout en les regardant, de dérober son visage à la curiosité de deux vieux galants qui s'avancent vers elle venant de la gauche, l'un le chapeau sous le bras et une canne à la main, et l'autre la regar-

dant avec un lorgnon; à droite, un autre vieux roué vu par le dos, avec son chapeau sous le bras, donne la main à une vieille duègne accompagnant la jeune fille, et qui a l'air de lui promettre quelque bonne fortune; au second plan, on voit encore quelques autres personnages galants; le tout se passe dans des berceaux de verdure. On lit dans la marge, à droite, sous le trait carré : *Dessiné et Gravé par P. A. Wille Fils* 1780, et au milieu : PETIT WAUX-HALL, et, au-dessous : *à Paris chés l'Auteur, rue de la Comedie Françoise Cour du Commerce F. S. G.*

Grande pièce en largeur, terminée au burin.

Largeur : 513 millim. Hauteur : 383 millim., y compris 33 millim. de marge.

J. A. CONSTANTIN.

Jean-Antoine Constantin, peintre et dessinateur de paysages et graveur à l'eau-forte, naquit dans le territoire de Marseille, le 21 janvier 1756, de parents honnêtes cultivateurs; un peintre sur émail eut occasion de discerner les dispositions de cet enfant pour le dessin, et le fit placer dans une fabrique de porcelaine où il était lui-même employé, mais il en sortit bientôt après pour aller étudier à l'école de peinture de Marseille, où il eut pour maître Kapeller, peintre de paysage, et il fit de tels progrès, qu'il arriva à faire des dessins qui furent remarqués; plusieurs furent acquis par un amateur, qui prit le jeune artiste en grande affection, et comme il était d'Aix, il conduisit son protégé dans cette ville, où se trouvaient alors plusieurs amateurs distingués et riches; ils apprécièrent bientôt le talent de Constantin et l'envoyèrent à Rome pour qu'il pût se perfectionner; il y passa six ans et y travailla énormément; de retour en France, il se fixa à Aix, s'y maria, et peu après fut nommé directeur de l'école de dessin; il y professa jusqu'à la révolution, époque où l'établissement fut supprimé; il alla alors à Digne, y resta six ans et revint de nouveau à Aix, qu'il ne quitta plus jusqu'à sa mort arrivée le 9 janvier 1844.

En 1813, il fut nommé professeur de paysage à

l'école de dessin rétablie à Aix, et de 1817 à 1827 il envoya aux expositions du Louvre plusieurs de ses productions qui firent sensation, si bien qu'en 1833 il fut nommé chevalier de la Légion d'honneur.

Constantin, étant à Rome, s'adonna tout d'abord à la peinture, mais bientôt il y renonça presque entièrement pour ne plus faire que des dessins; il en fit un grand nombre et de très-beaux : on y admire le choix des sites, un faire large, savant et spirituel, et une grande entente de la perspective aérienne; malheureusement il ne se soutint pas assez longtemps à cette hauteur, et dans les quarante dernières années de sa vie il alla en déclinant et finit par travailler de mémoire et de pratique.

La plupart des belles productions de Constantin se trouvent à Aix et à Marseille, dans les musées et dans les collections particulières ; nous en avons vu plusieurs qui nous ont transporté d'admiration.

Comme graveur à l'eau-forte, il a déployé le même talent que dans ses dessins, mais malheureusement il a fait un trop petit nombre de pièces, et elles sont de la plus grande rareté; nous allons en décrire cinq, dont trois font partie de notre collection ; nous devons la description des deux autres à l'obligeance de M. le docteur Pons, d'Aix, qui les possède toutes, et qui a bien voulu nous communiquer sur Constantin beaucoup de documents qui nous manquaient.

ŒUVRE

DE

J. A. CONSTANTIN.

1. *Le Canal d'Istre.*

Au milieu d'une gorge de rochers à pic garnis de quelques arbres sortant de leurs fentes, on voit le canal ayant une issue à travers une ouverture de rocher au fond. Sur le devant, à gauche, se précipite une cascade, près de laquelle une femme, debout, semble parler à un pêcheur à moitié dans l'eau et tenant une nasse; plus loin, on aperçoit un batelier conduisant une petite nacelle. A gauche, sous le trait carré, on lit : *Constantin f.* et au milieu, en deux lignes : VUE DU CANAL D'ISTRE — *Du Côté Du Midy*. (*Grande et superbe pièce en hauteur, d'une pointe ferme et savante.*)

Hauteur : 447 millim., dont 25 millim. de marge. Largeur : 330 millim.

On connaît deux états de cette planche :
I. Avant le nom de Constantin. (*Extrêmement rare.*)
II. Avec ce nom, c'est celui décrit. (*Très-rare.*)

2. *Vue du percé de S.ᵗ Chamas.*

Le percé de la montagne de Saint-Chamas est vu par celle de ses deux issues qui s'ouvre du côté de l'étang et de la poudrière; une lanterne est suspen-

due à sa voûte, et dans le lointain, au delà de l'autre issue, paraît une maison; une voûte bâtie et surmontée d'une construction carrée sur laquelle sont deux vases de fleurs se lie à la voûte du souterrain et en forme l'entrée. Le chemin qui y mène occupe tout le devant de l'estampe : on y voit un homme muselant un cheval attelé à une charrette que deux personnes sont en train de charger. De chaque côté du chemin s'élève une habitation rustique : celle de droite se développe plus à l'œil; sa porte est précédée d'un escalier caché en partie par un mur en rampe, sur lequel s'appuient quatre personnages regardant ce qui se passe; trois meules sont placées de champ contre cette maison, derrière laquelle surgit la cime de deux arbres. (*Cette belle pièce, en travers, ainsi que les suivantes, ne porte ni signature ni inscription; elle est d'une pointe hardie et spirituelle.*)

Largeur : 458 millim. Hauteur : 313 millim., non compris 34 millim. de marge.

3. Le Pont de bois.

A gauche, sur un ruisseau, on voit un petit pont en bois sur lequel passe une femme; un grand et vieil arbre, ayant des branches mortes, occupe le premier plan à droite, et au delà, un homme à cheval, vu par le dos, chemine vers le fond, accompagné d'un homme à pied. Cette pièce n'est pas signée.

Largeur : 137 millim. Hauteur : 100 millim., dont 4 millim. de marge.

4. *La Charrette.*

Sur le milieu du premier plan, dans une campagne, on voit une charrette dont les brancards appuient à terre; à droite, une paysanne et deux paysans, dont un est assis sur une pierre, causent ensemble; près d'eux est un bœuf, et plus loin un mulet dont on n'aperçoit que la tête; à gauche dans le fond, au pied du mur d'une maison, sont trois autres figures dont une assise. (*Cette pièce, qui est un petit chef-d'œuvre de naïveté et de goût, est entourée d'un trait carré et ne porte pas de signature.*)

Largeur : 103 millim. Hauteur sans marge : 50 millim.

5. *L'Hôtellerie.*

Le devant est le bord d'un grand hangar ouvert sur une cour par deux arceaux soutenus au milieu par un gros pilier carré à côté duquel on voit un mulet et un homme assis; à gauche, deux hommes font la conversation en avant d'un bâtiment dans l'ombre, qui s'avance dans la cour et qui porte l'enseigne; à droite, sont de grands bâtiments devant lesquels on voit une charrette; le fond est occupé par un mur de jardin. (*Très-jolie petite pièce à l'effet, faite de peu et ne portant pas de signature.*)

Largeur : 81 millim. Hauteur : 55 millim., dont 3 millim. de marge.

J. V. NICOLLE.

J. Victor Nicolle fut peintre à l'aquarelle, dessinateur et graveur à l'eau-forte; nous n'avons pu, malgré toutes nos recherches, trouver aucun renseignement sur sa personne et sur sa naissance, mais quelques données nous ont amené à croire qu'il a dû naître vers 1760, et qu'il a passé une grande partie de sa vie en Italie, et particulièrement à Rome. Il s'est adonné uniquement à dessiner tous les monuments et toutes les vues remarquables de ce beau pays, et cela avec une exactitude capable de défier la photographie, et dans des cadres tellement petits, que beaucoup de ces vues, dans des ronds, n'ont que 70 millimètres de diamètre, et d'autres en carré, que 87 millimètres sur 60 millimètres; il savait les enrichir d'un nombre infini de petites figures touchées avec esprit et disposées avec un art parfait. Le hasard a fait tomber entre nos mains le nombre considérable de 450 petits calques faits par lui sur ses dessins avec le plus grand soin; cette circonstance nous a mis à même de connaître à fond et d'apprécier son admirable talent, et nous a fait présumer qu'en vendant ses dessins il en conservait les calques pour les reproduire au besoin; ceux que nous possédons sont rangés par cinquantaines, avec une table pour chaque cahier, écrite de sa main. Ces tables

portent des dates de 1802 à 1811, et comme nous possédons, en outre, un dessin de lui, fait à Rome, avec la date de 1791, cela établit une période de vingt ans, qu'on peut regarder comme l'époque où il florissait en Italie. Il a fait, en outre, des aquarelles plus grandes, mais toujours avec ce même soin et cette même exactitude; elles sont fort recherchées des amateurs lorsqu'elles paraissent dans les ventes. Nous ignorons le lieu et l'époque de la mort de Nicolle. Comme graveur à l'eau-forte, il a laissé quatre petites pièces charmantes de faire et d'effet, que nous allons décrire, et qui sont très-rares ; le baron de Veze en possédait encore deux autres représentant *un feu d'artifice* et *la salle de festin pour la naissance du Dauphin,* 1782; n'ayant pu retrouver ces deux pièces pour les décrire, nous nous contentons de les indiquer.

OEUVRE

DE

J. V. NICOLLE.

VUES DE ROME.

1.

On voit dans cette pièce un grand mur de terrasse avec un jardin au-dessus, orné d'une statue et d'un jet d'eau; dans le fond on aperçoit une partie du palais. Le mur de terrasse est percé de deux fenêtres : à l'une se trouve une femme, et sur l'appui de l'autre est placé un pot de fleurs; au-dessous coule une fontaine dont l'eau tombe dans un sarcophage antique, vers lequel se dirige un personnage portant une canne. Sous le trait carré, à gauche, on lit : *Nicolle del. Sculp.*

Hauteur : 162 millim., dont 15 millim. de marge. Largeur : 101 millim.

2.

Mur de rempart, percé dans le bas d'une arcade baignant dans une eau transparente, sur laquelle, à droite, une nacelle est conduite par un homme ayant devant lui une femme assise. Au-dessus de la muraille on voit le temple de *Vesta* avec un petit clocher et quelques maisons, et dans le fond des restes de monuments antiques. (*Cette jolie estampe est le pendant de la précédente, elle est de même grandeur et ne porte pas de signature.*)

3.

Dans le milieu du bas, on voit une fontaine entourée d'arbustes et surmontée d'une statue; elle est adossée à un grand mur de terrasse percé d'une fenêtre en largeur, de chaque côté de laquelle sont placés des bustes dans des niches rondes; au-dessus, derrière le mur d'appui et près d'un grand vase entouré d'arbres, trois dames font la conversation, et dans le fond, à droite, on aperçoit un palais. A gauche, sous le trait carré, on lit : *Nicolle del. Sculp.*

Hauteur : 115 millim., y compris 13 millim. de marge. Largeur : 58 millim.

4.

Cette petite estampe est traversée par un beau mur de terrasse dans lequel s'ouvre au bas une grande arcade surmontée d'un mascaron; au-dessus se trouve un bas-relief en largeur, et au sommet un balcon fixé de chaque côté dans le mur d'appui; à son extrémité une jeune fille, adossée dessus, fait la conversation avec un homme couvert d'un manteau; dans le fond, du même côté, on aperçoit d'autres terrasses et un palais. (*Charmante pièce sans signature, faisant le pendant de la précédente et de même grandeur, sauf que la marge a 4 millimètres de plus.*)

C. THEVENIN.

CHARLES THEVENIN, peintre d'histoire et de portraits, et graveur à l'eau-forte, naquit à Paris en 1760 et fut élève de Vincent; en 1789 il obtint, en même temps que François Gérard, le deuxième prix de peinture, et remporta le premier en 1791. Deux ans après, il exposa un premier tableau de la *Prise de la Bastille*, et en 1795 il en exposa un autre plus en grand. En 1800 on vit de lui la *Prise de Gaëte*, et dans les expositions qui suivirent parurent successivement les diverses commandes qui lui furent faites, et enfin, en 1827, un *Martyre de saint Étienne*; ce fut un de ses derniers ouvrages, ayant été nommé, en 1829, conservateur du cabinet des estampes à la bibliothèque royale, et ayant dû renoncer alors à la peinture; il mourut dans cette fonction en 1839, étant membre de l'Académie des beaux-arts et chevalier de la Légion d'honneur.

Comme graveur, il a laissé une grande et belle eau-forte d'après son tableau de la *Prise de la Bastille;* c'est tout ce que nous connaissons de sa pointe; nous allons la décrire.

Prise de la Bastille.

La scène se passe dans la deuxième cour, où les vainqueurs, ayant pu pénétrer, s'emparent du mal-

heureux *de Launoy*, gouverneur du château, et l'entraînent en lui faisant subir les plus mauvais traitements. A droite on voit un jeune officier portant un drapeau et qui s'avance vers ces forcenés; un d'entre eux, à gauche, renverse et tue un invalide près d'une pièce de canon qui fait feu; dans le fond on voit les bâtiments de la Bastille. A gauche de la marge on lit, sous le trait carré : *Dessiné et Gravé par C. Thevenin* et à droite : *A Paris chez l'auteur rue l'Evêque Butte S.ᵗ Roch n° 1*, puis au milieu ce titre : *Prise de la Bastille le 14 juillet 1789.*

Largeur : 585 *millim. Hauteur :* 418 *millim.*, *dont* 45 *millim. de marge.*

On connaît deux états de cette planche :

I. Avant toute lettre et avant qu'on ait renforcé les ombres à gauche, sous le canon et au-dessus, et éclairci certaines places au milieu, sur le terrain. (*Très-rare.*)

II. Avec la lettre, c'est celui décrit.

A. C. CARAFFE.

ARMAND-CHARLES CARAFFE, peintre d'histoire et graveur à l'eau-forte, naquit en 1761 et eut pour maître *Lagrenée*; il alla à Rome et de là en Turquie, et rapporta de ce pays un assez grand nombre de dessins qu'il exposa en 1799 et qu'il avait le projet de faire graver; ce fut à cette époque que parut son tableau de *l'Espérance soutenant le malheureux jusqu'au tombeau*, qui fut fort remarqué, et que le gouvernement fit graver par Desnoyer pour un prix d'encouragement. Au salon de 1800, il exposa le joli tableau de *l'Amour se consolant dans le sein de l'Amitié*, acheté alors pour madame Bonaparte, femme du premier consul, et qui passa dans le musée du Louvre; la même année, il fut chargé de peindre un plafond pour la salle d'anatomie à l'école de médecine : ce morceau lui valut un prix de 2e classe; mais, en 1801, il quitta la France et se rendit en Russie, où il fut employé avec le titre de peintre au service de la cour, et logé à l'Ermitage; il y resta jusqu'en 1812 et revint à Paris, où il mourut en 1814. Son tableau du *Serment des Horaces* fut gravé en Angleterre par *Laurence*, et lui-même nous a laissé, d'après sa composition, l'eau-forte que nous allons décrire.

Le Remord.

Au milieu, la Sagesse, planant dans l'espace, son

flambeau à la main et tenant un miroir, vient le présenter à un criminel assis à gauche et lui fait voir l'énormité de ses forfaits; celui-ci, épouvanté, a déjà jeté son poignard et tâche de se débarrasser du serpent qui l'enserre; dans le fond, au milieu de l'obscurité, on aperçoit des fantômes qui viennent se présenter à lui. Sous le trait carré, à droite, on lit : *Carffe inv^t et sculp^t.* et au milieu de la marge, en deux lignes : *Le Remord, ou Le Criminel — Vis à Vis de Lui Même.*

Largeur : 257 millim. Hauteur : 205 millim., dont 20 millim. de marge.

J. G. TARAVAL.

Jean-Gustave Taraval, peintre et graveur à l'eau-forte, naquit à Paris en 1765 ; il fut élève de son père *Hugues Taraval*, né en 1728 et devenu membre et professeur de l'Académie de peinture et surinspecteur de la manufacture des Gobelins, où il est mort en 1785. Le jeune Taraval profita si bien de ses leçons, qu'à l'âge de dix-sept ans il fut admis à concourir et obtint, en même temps que *Carle Vernet*, le grand prix de peinture, dont le sujet était *la Parabole de l'enfant prodigue;* il alla à Rome comme pensionnaire du roi, mais il y mourut deux ans après, en 1784. Nous devons à sa pointe une charmante petite eau-forte qui est de la plus grande rareté et dont voici la description :

L'Origine de la peinture.

Dibutade, debout, vue par le dos, le genou appuyé sur un siège, trace sur la muraille l'ombre portée par la lueur d'une lampe du profil de son amant, assis sur un tabouret, le haut du corps nu, et n'ayant qu'une draperie qui lui couvre les reins et les cuisses ; la lampe qui projette l'ombre est placée sur un candélabre qui occupe la droite. Il n'y a pas de signature. Sur l'épreuve que nous possédons

on lit, en écriture rousse ancienne qui paraît être de l'époque de la mort du jeune artiste : *par M Taraval pensionnaire du Roy à Rome, âgé de 17 ans mort en 1784.*

Largeur : 26 millim. Hauteur : 52 millim., non compris 17 millim. de marge.

F. X. P. FABRE.

François-Xavier-Pascal Fabre, peintre d'histoire et graveur, naquit à Montpellier en 1766; il fut élève de *Jean Coustou* et de *David*, et remporta le grand prix de l'Académie en 1787. Il resta à Rome jusqu'en 1793 et y fit d'excellentes études, puis, après avoir passé un an à Naples, il alla se fixer à Florence, où il devint professeur de l'école des beaux-arts; ce fut dans cette ville qu'il exécuta tous ses travaux; il se lia avec le poëte Alfiéri et avec la comtesse d'Albani, qui le prit en grande affection, et qui en mourant, en 1824, l'institua son légataire universel. Deux ans après, Fabre revint à Montpellier et fit présent à sa ville natale de la riche collection qu'il avait rapportée; pour la placer, la ville fit bâtir un musée qui porte son nom. En 1827 il fut nommé chevalier de la Légion d'honneur, puis officier, et enfin, en 1830, il fut créé baron; il mourut le 16 mars 1837. On voit de lui, au musée de Montpellier, trente-huit de ses productions, en tableaux d'histoire, de paysages et de portraits, et dans celui de Paris son grand tableau de *Néoptolème* et Ulysse, qui a les honneurs du grand salon. Comme graveur, il a laissé les douze pièces que nous allons décrire, dont cinq sont en manière de lavis; nous ignorons s'il en existe d'autres.

OEUVRE

DE

F. X. P. FABRE.

PIÈCES EN MANIÈRE DE LAVIS.

SUJETS PIEUX.

1. *Ensevelissement du Christ.*

Nicodème et Joseph d'Arimathie portent vers le tombeau le corps de Notre-Seigneur, dont la Madelaine à genoux, à droite, embrasse les pieds; derrière elle on voit, dans l'ombre, saint Jean et deux saintes femmes debout, et à gauche, la Vierge, les mains élevées vers le ciel et offrant son sacrifice; un rayon céleste éclaire toute la scène. Sous le trait carré, à gauche de la marge, on lit : *F. X. Fabre inv. et sculp.*

Hauteur : 213 millim., dont 15 millim. de marge. Largeur : 155 millim.

On connaît deux états de cette planche et des quatre suivantes :

I. Au simple trait.
II. Mis à l'effet en manière de lavis, c'est celui décrit.

2. *Apparition de l'Ange aux saintes femmes.*

Dans le fond, un ange, tout rayonnant de gloire et assis sur la pierre du sépulcre, annonce aux trois saintes femmes que le Christ est ressuscité; celle qui est à gauche met sa main devant ses yeux pour ne

pas être éblouie; au milieu, la Madelaine, un genou en terre, lève les bras au ciel, tandis que la troisième, à droite, se détourne également de la lumière. A gauche on lit, sous le trait carré : *F. X. Fabre inv. et sculp.*

Hauteur : 214 millim., dont 18 millim. de marge. Largeur : 153 millim.

3. *Une Sainte, d'après Zampiéri.*

Elle est debout, les yeux levés vers le ciel, tenant de la main droite un livre fermé, et de l'autre caressant un agneau couché sur un autel antique orné d'un aigle posé sur une guirlande; à gauche, on voit les soubassements de deux colonnes, et dans le fond un paysage. Dans la marge, sous le trait carré, on lit, à gauche : *Dom. Zampieri pinx.* et à droite : *F. X. Fabre sculp.* puis au milieu : *Calqué sur le tableau original tiré du cabinet de M.^me la comtesse d'Albany.*

Hauteur : 262 millim., dont 27 millim. de marge. Largeur : 180 millim.

SUJETS DE L'HISTOIRE ANCIENNE.

4. *Marius à Minturnes.*

Assis à gauche sur une chaise antique, Marius, à moitié nu et le bras appuyé sur une table, regarde avec calme le soldat cimbre qui entre pour l'assassiner, et qui, à sa vue, recule d'admiration. Sous le

trait carré, à gauche, on lit : *F. X. Fabre inv et sculp*.

Largeur : 211 millim. Hauteur : 175 millim., y compris 12 millim. de marge restée blanche.

5. Alcméon.

Poursuivi d'affreux remords pour avoir tué sa mère, et retiré chez *Phégée* pour y faire des expiations, *Alcméon* est assis en avant de l'autel où il fait ses libations, et dans le paroxysme de son trouble il croit voir l'ombre de sa mère qui vient lui reprocher son crime, et il veut la repousser et lui fermer la bouche. Dans la marge, à gauche, on lit : *F. X. Fabre inv. et sculp*. Il n'y a pas de titre.

Même grandeur que la pièce précédente.

PIÈCES A L'EAU-FORTE.

(SUJETS DE L'HISTOIRE SAINTE.

6. *Tobie fait ensevelir les morts.*

Debout, à droite, à l'entrée d'une grande caverne qui occupe toute la largeur de l'estampe, et qui est éclairée par un homme portant une torche allumée, Tobie donne des ordres pour porter quelques cadavres dans une fosse qu'il indique à gauche, et près de laquelle se trouve une mère contemplant pour la dernière fois le corps inanimé de son fils qu'elle porte au fossoyeur. Sur le devant se trouve une autre fosse où des hommes portent deux autres cadavres ; dans

le fond, derrière le patriarche, on aperçoit un temple avec un portique de l'ordre de Pestum. (*Belle pièce ne portant pas le nom du maître et sans titre.*)

Largeur : 319 millim. Hauteur : 232 millim., dont 28 millim. de marge.

PAYSAGES.

7.

Derrière une butte qui occupe la largeur de l'estampe, on voit un homme portant une perche et une femme étendant le bras, se dirigeant tous deux vers un bout de rivière ; dans le fond, à droite, se trouvent de vieux murs fortifiés percés de deux arches, et à gauche un bouquet d'arbres au milieu de rochers. Sous le trait carré, à gauche, après le monogramme du maître, formé de F. X., on lit : *Tentamen primum* 1807.

Largeur : 153 millim. Hauteur : 120 millim., y compris 10 millim. de marge.

8.

Au milieu, un homme marchant sur un chemin qui aboutit à une rivière fait une indication à un autre homme assis près d'un pont ; à droite, on remarque, sur le devant, un bout de tronc d'arbre cassé et un grand arbre qui se perd dans le haut de la planche ; le fond est occupé par une ville fortifiée, à gauche de laquelle on voit, sur une montagne, un fort, et dans le bas, au second plan, deux bouquets d'arbres. Sous le trait carré, à gauche, on lit : *F. X. Fabre inv et sculp.*

Largeur : 258 *millim.* Hauteur : 199 *millim.*, *dont* 20 *millim. de marge.*

9.

Sur le devant, à gauche, un voyageur vêtu à l'antique s'avance à grands pas au bord d'une rivière, en faisant une indication à un homme qui la traverse en nacelle; le premier plan, à droite, est garni de grands arbres montant jusqu'au haut de la planche; et sur le bord de la rivière se trouvent également de gros arbres au second plan; au milieu on voit quelques maisons et, dans le fond, des montagnes arides. Sous le trait carré on lit, à gauche : *G. Poussin pinx.* et à droite : *F. X. Fabre sculp.*

Largeur : 372 *millim. Hauteur* : 320 *millim.*, *dont* 34 *millim. de marge.*

10.

Une petite rivière venant du fond et coulant à travers des rives escarpées vient se perdre, à gauche, au pied d'un monticule derrière lequel passent un homme conduisant un cheval et des moutons, et une jeune femme en robe portant un vase sur sa tête; sur le premier plan, à droite, on remarque deux grands et vieux arbres, et dans le fond quelques maisons et des montagnes. Sous le trait carré on lit, à gauche : *G. Poussin pinx.* et à droite *F. X. Fabre sculp.* et au milieu de la marge : *Le tableau Original de G. Poussin d'un pied onze pouces de haut sur un pied six pouces de large, appartient à F. X. Fabre peintre* 1808.

Hauteur : 338 *millim.*, *dont* 43 *millim. de marge. Largeur :* 235 *millim.*

11.

Un torrent coulant à travers des rochers vient se perdre en cascade à gauche, derrière un terre-plein où se trouvent au milieu deux personnages, l'un assis vu par le dos, et l'autre debout appuyé sur son bâton; à côté, à droite, s'élève un grand arbre, et dans le fond, sur la montagne, on aperçoit la ville et le temple de Tivoli. *Dans la marge on lit les mêmes inscriptions que dans la pièce précédente qui sert de pendant à celle-ci, mais avec le millésime de* 1809 ; *la grandeur est la même.*

12. *Le Tombeau d'Alfieri.*

Appuyée sur un sarcophage orné du portrait du poëte en médaillon, *la Ville de Florence* pleure sur la perte qu'elle a faite ; sur le soubassement, décoré de guirlandes, on lit, sur une tablette, en trois lignes : VICTORIO . ALFERIO . ASTENSI — ALOYSIA . E. STOLBERGIS — ALBANIÆ . COMITISSA. puis dans la marge, sous le trait carré, à gauche : *A. Canova inv.* et à droite : *F.X.F.... Sculp.* et au milieu : *La proportion de la Figure est de* 14 *palmes romaines (environ* 10 *pieds de France).*

Hauteur : 294 *millim.*, *dont* 27 *millim. de marge. Largeur :* 201 *millim.*

A. L. GIRODET.

Anne-Louis Girodet de Roucy Trioson naquit à Montargis le 5 janvier 1767; devenu orphelin fort jeune, il eut pour tuteur et père adoptif M. Trioson, médecin des armées, dont il ajouta le nom au sien, après que celui-ci eut perdu son fils unique en 1812. Il eut d'abord pour maître un peintre nommé *Luquin*, et, à dix-huit ans, il entra dans l'atelier de *David*; en 1789 il fut admis au concours et remporta le premier prix; le sujet était *Joseph reconnu par ses frères*; il se rendit alors à Rome, où il peignit, en 1792, son beau tableau d'*Endymion*, qui fit grande sensation; on vit plus tard, au salon de 1808, son admirable *Atala*, tableau qui attira la foule et qui fut couvert de couronnes. Enfin il exposa le *Déluge*, qui lui valut au concours décennal, en 1810, le grand prix d'histoire. Il fit encore d'autres tableaux et portraits (1), et fut chargé de travaux pour le château de Compiègne; mais ses productions en peinture sont en petit nombre, il en fut distrait par un grand nombre de dessins et de compositions qu'il fit pour illustrer plusieurs belles publications de divers ouvrages, et aussi par plusieurs travaux littéraires auxquels il se livra et qui ont paru en 2 vol. in-8°. *Girodet* était membre

(1) On peut en voir le détail dans les livrets des expositions de 1798 à 1824.

de l'Institut et chevalier de la Légion d'honneur; il mourut à Paris le 9 décembre 1824.

Il a gravé à la pointe, et comme essai, un petit portrait; c'est la seule pièce sur cuivre que nous connaissons de lui; ses lithographies n'étant pas de notre domaine.

Portrait d'un personnage inconnu.

Il est jeune, vu de profil, des lunettes sur le nez et regardant à droite; il est seulement fait au trait avec quelques ombres derrière le cou et dans les cheveux, qui reviennent très-rares sur son front chauve; tout le fond est blanc, au milieu du bas on lit : *Gravé par* A. L. GIRODET.

Planche presque carrée portant : en largeur 73 *millim., et en hauteur* 71 *millim.*

A. MONGEZ.

ANGÉLIQUE MONGEZ NÉE LEVOL, peintre d'histoire, naquit à Paris en 1776; elle fut élève de Regnault, puis de David, dont elle prit la manière roide en l'exagérant encore, et, sortant des convenances de son sexe, elle voulut aborder la mythologie et l'histoire ancienne, et elle exposa de grands tableaux avec des figures entièrement nues, qui donnèrent lieu à de mauvaises plaisanteries et à la critique, mais traités d'ailleurs avec un talent d'homme remarquable, si bien qu'en 1804 elle obtint une médaille d'or de 1^{re} classe. Elle exposa successivement au Louvre jusqu'en 1827. Nous ignorons ce qu'elle a fait depuis et l'époque de sa mort; elle a gravé à l'eau-forte et nous a laissé la pièce suivante traitée avec beaucoup de talent.

Portrait de Pie VII.

Il est vu en buste, tourné de trois quarts vers la droite et regardant de ce côté; il porte une calotte blanche et une soutane dont on voit cinq boutons; le fond est blanc. On lit au bas : **PIE VII.** *Gravé par M.^{me} Mongez, d'après un croquis fait sur nature par M.^r David, p.^{er} peintre de S. M. l'Empereur & Roy.* et plus bas : *Déposé à la bibliothèque Impériale.*

Planche carrée portant en tous sens 168 millim.

FIN DU DEUXIÈME VOLUME.

La table alphabétique est à la suite de la table chronologique.

ERRATA.

ADDITIONS A FAIRE DANS LE 1ᵉʳ VOLUME DU PEINTRE-GRAVEUR CONTINUÉ, ET FAUTES A CORRIGER.

J. CHANTERAU.

Page 13, *à la suite de la vie de Chanterau, dont le nom doit s'écrire comme nous l'écrivons ici, ajoutez :*

Chanterau avait été professeur adjoint à l'Académie de Saint-Luc de Paris, et avait figuré aux expositions organisées par cette compagnie en 1751, 1752 et 1753.

J. M. VIEN.

Page 65, *à la* 16ᵉ *ligne, au lieu de* 1752, *lisez* 1754.
Page 66, *à la* 3ᵉ *ligne, au lieu de* 1788, *lisez* 1789.

C. G. DE SAINT-AUBIN *l'aîné*.

Page 88, *après la description de la* 4ᵉ *pièce, ajoutez la description de la pièce suivante restée en blanc :*

5. *Le Papillon en brouette.*

(5) Sur un petit terre-plein, un papillon traîne une brouette dans laquelle on aperçoit un papillon assis ; un troisième papillon pousse par derrière. Au bas, au-dessus du trait carré, on lit : LA BROUETTE.
Largeur : 270 *millim. Hauteur sans la marge :* 75 *millim.*

G. J. DE SAINT-AUBIN.

Page 127, *après la description du portrait* n° 43, *ajoutez la description suivante :*

44. *Portrait de Sédaine.*

Ce portrait, tourné de profil à droite, est légèrement tracé sur un médaillon autour duquel on lit : MICHEL JEAN SEDAINE M. Il est entouré par sept enfants, dont un, sur le devant à gauche, tient la lyre d'Apollon, tandis qu'un autre au milieu, ayant des jambes de satyre, décoche une flèche sur un livre de musique. Dans l'angle du bas on voit trois marches; sur la première on lit : *G. S.* et sur la seconde, *Gabriel de S.ᵗ Aubin in et fecit.* (*Très-rare.*)

Hauteur : 129 millim. sans la marge. Largeur : 75 millim.

J. B. GREUZE.

Page 130, *à la suite de la description de la tête de jeune femme, n° 2, ajoutez :*

Hauteur : 135 millim. Largeur : 116 millim.

SIMON JULIEN.

Page 192, *à la suite de la description de la sainte Famille, n° 4, ajoutez la description suivante :*

4 (bis). *La Religion.*

Assise à droite sur un nuage et tournée vers la gauche, la *Religion*, tenant une grande croix appuyée sur son épaule, élève le calice surmonté d'une hostie rayonnante; devant elle on voit deux petits anges en adoration, et sur les nuages, au-dessus, quatre têtes de chérubins. Dans l'angle du bas, à droite, on lit : *Sim. Julien Tol. in et sc.* 1774. Le 4 mal tracé et incertain.

Hauteur : 223 *millim.*, *dont* 21 *millim. de marge restée blanche. Largeur :* 179 *millim.*

PIERRE LÉLU.

Page 238, *à la suite de la description de Judith*, n° 3, *au lieu de l'année* 1764, *lisez* 1784.

Page 252, *n°* 27, La Vérité. *Après la description des deux états, ajoutez :*

III° état. Rien n'est changé dans les travaux du 2° état ; mais dans la marge au milieu, à la place du nom de *Lélu* qui est à moitié effacé, on lit : LA NATURE, et au-dessous en deux lignes : *La Force soutient l'innocence et protege — la Vertu* et plus bas : *Ce vend à Paris chez Brasseur rue Chapon N.* 8.

J. B. REGNAULT.

Page 304.

Le Baptême de Jésus-Christ par saint Jean-Baptiste !

A la suite de la description, ajoutez :

On connaît deux états de cette planche :

I. Avant quantité de travaux qui ont été ajoutés, notamment avant les contre-tailles diagonales derrière l'ange à gauche, depuis le bas jusqu'à l'entre-deux des nuages au-dessus de ses ailes ; sur les épaisseurs des rochers sur lesquels marche saint Jean ; avant que toute la partie droite, au-dessous de l'arbre, ait été poussée au noir, pour faire détacher le saint en clair ; avant des contre-tailles sur les nuages blancs et sur celui au-dessus du Saint-Esprit. (*Très-rare.*)

II. Avec les travaux ci-dessus indiqués ajoutés, c'est celui décrit. (*Rare.*)

A la suite, ajoutez les deux additions suivantes :

2. Tête de vieillard.

Il est vu de trois quarts à gauche, regardant en

face, d'un air soucieux; ses cheveux sont courts et bouclés, et sa barbe longue cache entièrement sa bouche; il est vêtu d'un manteau sans collet : le fond est entièrement teinté par des tailles croisées en tous sens. Au-dessous du trait carré, à gauche, on lit : *Renaud p. et spt.* Le *p* et ces trois dernières lettres retournés.

Hauteur : 124 millim., dont 13 millim. de marge. Largeur : 87 millim.

3. *Tête de vieille femme.*

Tournée de trois quarts à gauche, elle est couverte d'un voile placé comme celui qu'on met à la Vierge, et paraît dormir d'un sommeil qui ressemble à celui de la mort : elle se détache en clair sur un fond entièrement noir. A gauche, sous le trait carré, on lit écrit de la pointe du maître : *Renaud.*

Hauteur : 122 millim., y compris 10 millim. de marge. Largeur : 86 millim.

Nota. Cet *errata* a reçu une pagination particulière pour pouvoir être réuni, si l'on veut, au 1er volume.

www.ingramcontent.com/pod-product-compliance
Lightning Source LLC
Chambersburg PA
CBHW071619220526
45469CB00002B/405